電視汁撈飯
跳進劇集歌大時代

黃國恩 ——————————————————— 著

非凡出版

關心香港主流電視、粵語流行曲和電視劇主題曲的朋友，這部書值得向你推介。作者黃國恩用心撰寫，肯定多位音樂人的努力和貢獻，你讀過後一定不會後悔。

<div align="right">李龍基</div>

我認識 Ivan，是從為他收藏的唱片和 CD 簽名開始，後來知道他很愛很愛香港的流行曲，甚至寫過碟評，對七八十年代的流行音樂做過許多功課和筆記，相信他編寫這本《電視汁撈飯——跳進劇集歌大時代》，定能勾起大家（包括我）對當年香港樂壇最鼎盛年代的美好回憶！

<div align="right">Kitman（麥潔文）</div>

與黃國恩先生於臉書上相知相識數載，終於在一次陳百強歌迷會的紀念活動上正式相遇；之後更相約到他經營的「老友記天地唱片專門店」一敘，想不到這一談竟就是 7 個多小時，更發覺國恩兄對於自七十年代起中文黑膠唱片之認識非常廣博和豐富，真可堪稱為「中文歌黑膠唱片活寶典」，對於每一張唱片所發行的年份、內容，以至發行版本無所不知呢！

相信以他對中文歌黑膠唱片的認識，經過整理及編撰輯錄成書後，定必是每一位愛好中文歌曲，或音樂愛好者家中不可或缺的一本「寶典」！

<div align="right">趙文海</div>

自　序

　　七十年代初起，電視劇與粵語流行歌逐漸成為不可分割的本土流行文化組合。對於 60 後或 70 後來說，那些片段、那些音符，都會特別有共鳴。因此，我在 3 年多前於 Facebook 開設專頁，從電視劇主題曲的開端入手，嘗試描述有關早期粵語流行曲的一些感覺，以完成我其中一個心願。

　　自己缺乏寫作經驗，文字造詣也不高，所以 Facebook 上的文字多從個人感覺出發，抒發一些對中文唱片的個人感受。一次偶然的機會，得到非凡出版高級經理梁卓倫先生的邀請，構思寫作一本與香港粵語流行歌曲有關的書籍，這令我聯想到自己小時候最初接觸的粵語流行歌曲，正正就是電視劇主題曲，此外還有兒歌與「歌神」許冠傑的電影歌曲，這些歌曲，跟我一起成長，伴我走過不少「電視送飯」的歲月。因此，本書順理成章也以電視劇歌曲為題，是為一個起點。

　　今次能順利出版這部著作，實要感謝非凡出版給予我機會，亦要感謝編輯們把我的文章好好修改過來。另外，也要感謝幾位歌手老師們，包括葉振棠、李龍基、麥潔文和趙文海給我鼓勵！感謝大家支持，現在就以電視劇主題曲為序章，獻給所有觀眾！

黃國恩（Ivan Wong）

2018 年 11 月

目　錄

第 1 集

電視劇主題曲
前傳

1967 年 11 月 19 日，電視廣播有限公司（TVB）正式成立，標誌着香港娛樂的一個新里程。由於是首家商營的免費無線電視台，所以又稱「無綫電視」，其中包括一個中文台與一個英文台，分別為「翡翠台」及「明珠台」。對於此前多是收聽電台廣播或以看電影作為娛樂消遣的普羅大眾而言，這個新媒體的誕生徹底改變了固有的娛樂模式，而且它屬於免費頻道，經過一段時間的發酵，終於進佔大部分人的家中；看電視，成了港人主要的日常消遣節目。

第一節

無綫電視開台

隨着上世紀五六十年代初大量內地移民湧入香港，數年間香港人口由300萬增至400多萬；移民來自內地各省市，包括北京、上海、潮州、順德、東莞、廣州等地，當中不乏廠家及商家，他們因着香港獨特的政治經濟地位，加上勞動人口供應急增，紛紛在港開設廠房，令本地生產力開始增加，香港也漸漸成為東南亞工商業發展的其中一個重要根據地。

人多了，自然需要工餘節目，但社會才剛開始發展，人們的生活環境比較艱苦，儘管香港首間有線電視台「麗的映聲」在1957年已經啟播，但因為收費高昂，未能徹底普及，直至這個免費電視台的出現，市民只需購買電視機，便能欣賞節目。於是，每個家庭都以擁有一部電視機為目標；一些小店士多為了增加生意或人客流量，都會購入一部作招徠，間接推動了電視媒體的發展。那些年，我們不難發現在屋邨的小食店或電器舖前，總有一輩又一輩小孩或大人駐足看電視，是一代人的集體回憶。

無綫電視的開台方向

無綫電視開台之初，沿用了外國電視台的製作方針去制定政策，開展業務，又聘請製作人蔡和平、梁淑怡等，並由蔡和平引入綜合性節目的模式，創作《歡樂今宵》，獲得一致好評。同時梁淑怡亦加入製作部，開始創作自家製電視劇集，又購入大量美國、日本等地的劇集播放權，並在當中取長補短，採集一些新構思或提升製作技術。

印象難忘的
七十年代外語片集

起初無綫電視只作黑白播放，直至1969年12月TVB開始試播彩色節目，令電視的接受程度和吸引力更高；另外，翡翠台把購入的外語片配上粵語播出，以迎合香港接近百分之八十五的廣東人人口。當年的外語片稱為「片集」，首部播放的片集為李小龍有份參演的《青蜂俠》（The Green Hornet），因為李小龍的原因，得到不俗收視，接下來的《神行太保》（Adventures of Superman）同樣得到好成績。

外語片集的題材十分多樣，如有溫情片《合家歡》（Family Affair），你可會記得當中的朱仔、小寶及法蘭

叔叔由誰來配音？往後的《艷尼傳》（*The Flying Nun*）、《神犬拉茜》（*Lassie*）的主題音樂又是甚麼名字呢？《愛登士家庭》（*The Addams Family*）的獨特風格、《聯邦密探隊》（*The F.B.I*）的經典造型，還有《無敵鐵探長》（*Ironside*）的輪椅探長艾朗西、《無敵金剛》（*The Six Million Dollar Man*）的一段開場白「太空人莫史迪……左眼右手雙腳都與眾不同的超人……」、《無敵女金剛》（*The Bionic Woman*）中被改造了右耳右手雙腳的女超人……，每一齣片集都深入民心，成為經典。筆者還記得，在《歡樂今宵》的趣劇環節還將《無敵金剛》及《無敵女金剛》改編成莫水滴及沈跟尾的搞笑片段。

還有《神探俏嬌娃》（*Charlie's Angels*）片尾，譚炳文說的「Hi……三位靚女」，《鐵騎巡警》（*CHiPs 1977*）兩位騎警的鐵馬造型及《神奇女俠》（*Wonder Woman*）的靚女主角，不得不提的是《神風特警隊》（*S.W.A.T.*），當年印象特別深刻，好不威風；這些都是你共我的七十年代美好印記。多得一班勞苦功高的配音演員用心演繹，才能加深我們對片

集的深刻回憶。

日本片集風靡年青人

除了上述歐美片集，無綫電視在開台十多年間所購入的日本片集，可說是深深地影響了上世紀六七十年代出生的香港人，其影響力較歐美片集更有過之而無不及，由《青春火花》至《赤的疑惑》，每一部日本片集所帶出的浪潮各有不同，其故事一般帶有溫馨、溫情、正義感或團隊合作精神，當時的年青一輩不多不少也會被情節感染，學習當中一些做人道理，甚至定下人生目標，可謂意義深遠！

芸芸日本片集當中，印象較深刻的有《青春火花》及《排球女將》所表達的團隊合作精神及其中產生的生活矛盾，《綠水英雌》、《紅粉健兒》、《柔道龍虎榜》及《網球雙鳳》的挑戰自我、突破自己的精神，《錦繡前程》中年青人畢業後對前程躊躇滿志又患得患失的心境描寫，《佳偶天成》、《二人世界》及《吾妻十八歲》的溫馨家庭小生活，《猛龍特警隊》及《青年幹探》的紀律精神，《赤的疑惑》及《阿信的故事》的不屈精神等，全是社會小人物的縮影寫照，可

說加速帶動了日本與香港的文化互動，亦因片集主題曲而加深了對日本歌手的認識。

時至今日，這些日本片集已經成為了一份青蔥回憶。

經典台灣劇

除了上述的歐美及日本片集，還有 3 部不能不提的台灣劇：《保鑣》、《神鳳》及首部《包青天》。大家還記得《保鑣》的經典開場白嗎？「咪住！」成了一句地道的口頭禪，其主題曲改編自日本歌曲；至於《神鳳》，其與劇集同名的主題曲配上歌詞「天上有翔龍／人間有神鳳」，成為有「小白光」之稱的徐小鳳其中一首七十年代配音片集歌曲的經典。還有《包青天》的烏盆記案情等，也是難忘的一代經典劇集。

早期原創電視劇

早在開台之初，無綫電視便有自行製作原創電視劇，首部為《太平山下》（1967 年），以太平山下市民生活為背景，屬於寫實類型，故事比較簡單，以單元劇的形式製作。當年製作電視劇屬於新興行業，因此有許多創作空間及新思維，又因為劇集大多以短篇為主，集數不多，播放時間又以短短 30 至 45 分鐘為一個單位，因此需要大量人手創作不同故事。於是，

電視台大量招募人才，幾年之間開始吸引不少大學生投身電視業，成為年青一代的夢想行業之一。

往後，無綫不斷有新劇種增加，如愛情小品、人物傳記、文藝倫理、歷史宮廷、懸疑推理、處境喜劇等，多不勝數。早期為人熟悉的劇集不少，如《夢斷情天》（1968 年）、《清宮怨》（1970 年）、《樑上君子》、《家》及《雷雨》（1971 年）、《文天祥》、《武則天》及《春暉》（1972 年）等。

以外國音樂作為電視劇主題曲

七十年代初，在粵語歌曲尚未大盛之前，翡翠台參照外購劇採用主題音樂的方式，為自家拍攝的電視劇配上外國知名音樂，俗稱「罐頭音樂」，其類型非常廣泛，交響樂、輕音樂乃至中樂都有涉獵。例如《龍虎豹》（1976 年），主角為何守信、石修及江毅，就以法國作曲家比才的〈阿萊城姑娘・第二組曲〉（*L'Arlesienne Suite No.2*）為主題音樂，還有石堅、汪明荃主演的劇集《功夫熱》（1975 年），就是用上中樂〈武術〉為主題音樂。

早期身兼編劇及演員的甘國亮，其作品《少年十五二十時》（1976 年），演員有賈思樂、盧大偉、殷巧兒和露雲娜等，亦是用上外語歌 *Francis Lai-Les petroleuses*

(From"Les petroldies)，可見當年劇集製作人員的心思和取向，同時亦帶給廣大新晉電視迷一些東西方音樂的認知，進而加速了當時年青一輩對不同領域音樂的認識！

開始創作電視劇主題曲

經過幾年的摸索及技術吸收後，無綫電視的劇集規模與發展開始進入第一階段的成熟期，長篇連續劇增加，故事描寫亦見水準，自家創作的電視劇集開始佔有主導趨勢。加上打工仔一天繁忙工作過後，回家後需要放鬆心情，看電視開始成為市民的娛樂重心，創作人因而投放更多心思，在人才吸納過程中，更不乏一些廣告精英加入。

1973 年，市場上加入了「麗的電視」這個直接競爭的對手，無綫電視遂更積極改善劇集質量，也開始注重推廣手法，其中一個方法，就是創作一首能與電視劇情有互動作用的主題曲——無論在作曲、編曲與作詞方面都要做到觀眾一聽便產生代入感，於是，劇集歌曲應運而生。

麗的電視加入競爭

上文提到的「麗的電視」，其歷史淵源實較無綫電視更久遠。1949 年 3 月 22 日，「麗的呼聲」在香港啟播，以電台廣播為主要業務。直至 1957 年，香港政府正式發放首個有線電視牌照，麗的呼聲投資 400 萬元，創辦「麗的映聲」，成為全球第一個華人地區的電視台，月費 25 元，費用相等於當年警察的一個月薪金。其 24 小時播放黑白節目，首批租看用戶為 640 戶。在無綫電視開台以後，麗的映聲曾數度改變節目內容及方向來吸納用戶，甚至用相等於一層房子的遊戲獎金來招攬觀眾，奈何因為不是免費電視台，用戶逐漸流失。

1973 年初，麗的呼聲獲政府發放第二個免費無綫電視牌照，其電視台遂易名「麗的電視」。由收費電視改為免費電視後，麗的重新吸引觀眾注意。然而，為了加建播放站及提高接收質素，該台停止播放一個月之久，因而再次流失部分觀眾；又因無綫電視早佔先機，播放站的接收度一向較強，且已免費播放達 5 年之久，因此麗的在人才引入、觀眾接受程度等各方面已失去不少優勢，這時才重新起步，要力挽狂瀾並不容易。

儘管失卻天時地利人和，但自從首位華人黃錫照出任麗的電視總經理，大膽起用新人，發掘出「麗的三雄」麥當雄、李兆熊與屠用雄，製作了不少具質素的電視劇，成功搶回不少觀眾，其劇集歌也具相當影響力。

第 2 集

劇集歌正式起步——

簡述四大詞人的貢獻

無綫電視自 1969 年開始製作彩色畫面劇集，但當時電視劇主題曲入詞的概念仍然未開始。雖然每部電視劇也有主題曲，但大多數以音樂為主，偶爾才有一兩首填入歌詞；再加上當年以歐西流行曲或國語時代曲為主導，因此製作人多傾向於從這兩個方向創作主題曲，而首支電視劇主題曲〈星河〉正正是以國語主唱。直至 1973 年首部彩色製作的電視劇《烟雨濛濛》推出，電視台高層眼見香港當年近九成為廣東人，那麼電視劇主題曲何不以粵語入詞呢？

第一節

〈啼笑因緣〉帶來的改變

幾經波折，劇集歌曲終於首度用上粵語演唱。這一首電視劇同名主題曲〈烟雨濛濛〉由鄭少秋主唱、顧嘉煇作曲、蘇翁填詞，顧氏在曲式風格上有所創新，但出來整體感覺仍跟六十年代一般粵語歌相類，其中原因包括當時鄭少秋的唱腔仍以粵曲為基調，跟時下流行英文歌風格互走兩極，予年青人一種土氣感覺，因此流行程度不高。

1974 年，顧嘉煇以嶄新元素創作，特別加上弦樂完成了電視劇《啼笑因緣》的同名主題曲。編曲以簡單清新格局為本，起用一向演唱歐西流行音樂的仙杜拉主唱，其演繹手法偏向西洋風，配合粵語歌詞，有中西合璧效果（填詞人為知名粵劇編劇葉紹德）。首句用口語入詞，從第二句開始已經是一般小曲的句法，實與以往〈鴛鴦蝴蝶夢〉的歌詞同出一轍，但因為編曲與旋律的獨特組合，加上仙杜拉的化學作用，大眾欣然接受。

電視歌曲四大詞人

回說六十年代的粵語歌，在格調上基本可粗分為兩條路線——「諧趣」及「小調」兩種；在當時新興的電視產業中，製作人對粵語歌曲有所保留，可能就是因為覺得格調低俗，或多以粵劇詞鋒為基調，成品比較嚴肅，甚至有點「過時」。但隨着〈啼笑因緣〉的熾熱冒起，粵語歌與電視劇之間成了不可分割的組合。值得一提是，〈啼笑因緣〉的歌詞其實也是文雅感覺為

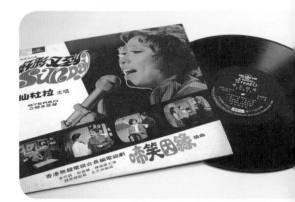

《啼笑因緣》是娛樂唱片公司首張主打無綫電視劇主題曲的大碟，也是仙杜拉首次推出粵語主題曲，但因為其「鬼妹」形象，更加深了歌曲的化學作用，劇照配合歌星照片，成為其公司往後主要的封面設計。（娛樂唱片，1974 年，CST-12-18）

重，筆者認為此曲成功，實在於編曲多於歌詞。

　　至於正式開墾粵語劇集歌創作，引領電視劇主題曲慢慢步向主流，甚至攀上高峰的，實不得不歸功於四大主要詞人——他們分別為黃霑、盧國沾、鄧偉雄及鄭國江。四人基本上有一個共通點，就是一改五六十年代「粵曲味」的詞鋒，以優雅的文字及靈活的敘事方式作為主題曲的主要創作法則，突出電視劇主體情節的陳述，把最引人入勝的重點靈活運用在歌詞之中。其題材廣泛，諸如倫理、情愛、社會狀況、人生觀等，而且不斷加入新理念，令主題曲得到成長的養份，經過不斷的演變，終能成就一次又一次的粵語歌里程碑。

第二節

劇集歌四大詞人之一：至情至性的黃霑

早在六十年代中，黃霑已經加入廣告界，可算是本港第一代廣告創作人，創作了無數廣告歌曲。在七十年代粵語歌剛為普羅市民接受之初，製作了不少創新方向的廣告歌曲，例如政府提倡節育及家庭計劃的宣傳歌〈兩個夠晒數〉（1975 年）。

他首部集編、導、演於一身的電影《大家樂》（1975 年），其操刀的同名電影原聲大碟便是一部集合多個創作形式的作品，歌詞涉及哲理和情愛等多個範疇，亦有口語及文言文等文體，作品〈地球圓又圓〉、〈玩下啦〉、〈今天我非常寂寞〉、〈好學為福〉等顯示其創作實力。

1976 年，黃霑為佳藝電視[1]的《射鵰英雄傳》[2]寫下主題曲〈誰是大英雄〉，然而或許因為他與無綫電視關係良好，為免影響合作關係，此曲以筆名「劉杰」創作，其後，他又為《神鵰俠侶》等多部佳視電視劇主題曲填詞。其詞扼要描述劇情，把故事當中的人物、武功一一陳列出來，簡單直接的風格，得到大量觀眾喜愛。

黃霑以筆名劉杰創作的一系列佳藝電視作品。

簡而精的文字運用，賦予粵語歌曲革命性的新生命，不落俗套。其中佳視電視劇《明星》主題曲〈當你見到天上星星〉，當時因為演唱者是前港姐冠軍張瑪莉，唱功幼嫩編曲簡單而未能風行，後來以劇名正式命名〈明星〉，再由陳麗斯及葉德嫻先後翻唱，才終於被人接受，成為傳世經典，其中原因就是歌詞流露一份由自身出發的情感，使歌與聽眾有溝通的橋樑。往後黃霑的作品大放光芒，一首又一首的經典出現，締造電視劇歌曲的輝煌時期。

歌詞呼應時代

自七十年代中起，黃霑成為電視

劇主題曲其中一位舉足輕重的人物，當中為無綫劇集創作的作品尤其突出，常以多角度方式表達心中感覺。黃霑在多次訪談中，提及其主要填詞方式就是以一個點子加以放大，相信大家欣賞他的作品時亦不難發現這個特質。

同時因為要配合電視劇的內容，例如故事骨幹、人物性格、寫實心態等，作品多以人生觀、親情、愛情及家國情懷四系為主。筆者認為，他的「人生哲理歌曲」最能打動七十年代觀眾的心，這與電視劇的內容往往跟當時社會背景有很大關連，歌詞亦能互相呼應，而且簡單直接，貼近人們心中感受，因而能深入民心，成為年代印記。

經典作品剛柔並濟

試看以下作品，以「我」為第一身詮釋，使聽者能以自身感覺去體會詞中意境，成功製造強烈的代入感，加上題材以面對逆境及個人奮鬥為主要內容，與生活息息相關，從詞中感受到黃霑對情感的敏銳捕捉及文字功力，其中多為無綫劇集作品。

「知否世事常變 / 變幻原是永恒」
　　　　　——《家變》主題曲〈家變〉

「寧願奮鬥到百千次 / 創出幸福快樂鄉」
　　　　　——《奮鬥》主題曲〈奮鬥〉

「聚夠福 / 蒼天會保佑 / 人實富貴而又榮華」
　　　　　——《富貴榮華》
　　　　　主題曲〈富貴榮華〉

「大千色相艷似天虹 / 還是會消失影蹤」
　　　　　——《天虹》主題曲〈天虹〉

「不肯 / 絕對不肯接受命運」
　　　　　——《火鳳凰》主題曲〈命運〉

「明明受創不去躲 / 矛盾長在心中衝擊 / 天天苦了我」
　　　　　——《衝擊》主題曲〈衝擊〉

以旁觀者角度切入的作品，亦同樣一針見血：

「是與非 / 如何分對錯……敵友之間紛爭 / 難為彼我」
　　　　　——《強人》主題曲〈強人〉

「成功的歡呼到處為他追隨 / 人生的好境到處與他暢聚 」
　　　　　——麗的劇集《鱷魚淚》
　　　　　主題曲〈鱷魚淚〉

第一面

「鱷魚淚」電視劇主題曲

成功的歡呼到處將他追隨，人生的好境到處與他暢聚；誰知顛峰的他，誰知頂尖的他，悠悠流下兩行淚。是否他心中永遠抹不去恐懼，是否他心中永遠太多掛慮；是否他心所想，迷惘得不知所止，茫茫流太多掛眼淚！是否萬千感慨，從此迷失意義。茫茫滿眼眼淚，是喜抑悲？什麼意義，什麼意義。寧願移此生你我找得安然，唔想一生走到尾最終有淚流。成功的幾多得失，難補他一世抑鬱，和淚淚淚。

黃霑為麗的劇集所寫的歌曲〈鱷魚淚〉為「哲理類」的代表作之一。

「當一切循環 / 當一切輪流 / 此中有沒有改變」
—— 《輪流傳》主題曲〈輪流傳〉

以上作品中，有勵志的逆境自強，有豁達的面對人生，聽來舒服而有大道理，字裏行間有一種自強不息的精神，向大眾發放正能量。

其描述親情、愛情方面的作品，也有其至情至性及豪邁胸襟的一面：

「日日夜夜獻種種關懷 / 親情無處不現」
—— 《親情》主題曲〈親情〉

「用欺也用騙 / 用幾多好計謀盜得芳心 / 然後置諸腦後」
—— 《千王之王》主題曲〈用愛將心偷〉

「情仇兩不分 / 愛中偏有恨 / 恩怨同重」
—— 《倚天屠龍記》主題曲〈倚天屠龍記〉

「幸福 / 遠境 / 本已儲存在心間」
—— 《發現灣》主題曲〈發現灣〉

「共對是喜 / 分開倒也不悲哀 / 無恨無怨 / 先可以愛 / 未似落花」
—— 《四季情》主題曲〈四季情〉

「將心裏美意作注 / 以真愛換情意 /

拼他一拼」
—— 《千王群英會》主題曲〈千王群英會〉

「能忍一切人間悲哀 / 卻是難忍別離淚」
—— 《離別鈎》主題曲〈難忍別離淚〉

「任笑聲送走舊愁 / 讓美酒洗清前事」
—— 《蘇乞兒》主題曲〈忘盡心中情〉

「舊日笑面上的萬般千種親愛 / 消失風中 / 風卻未靜」
—— 《射鵰英雄傳之華山論劍》插曲〈千愁記舊情〉

「萬般情 / 萬般恨 / 像那春江河 / 波瀾隱隱」
—— 《上海灘續集》主題曲〈萬般情〉

從上述作品，可見黃霑的深情一面，其大開大合，柔中帶剛，而且用上簡單直接的字眼，令普羅大眾亦能意會豪邁奔放之下的俠骨柔情。

金庸小說改編劇集的歌曲

在黃霑的電視劇歌曲中，金庸小說改編劇集所佔的數量不少，1983 年推出的《射鵰英雄傳》主題曲正是大放異彩之作。《射鵰英雄傳》共分作

三輯：《鐵血丹心》、《東邪西毒》及《華山論劍》，三輯主題曲的描寫風格各有特色，為主角及場景度身訂造，而且用詞意境美麗合拍。第二輯《東邪西毒》主題曲〈一生有意義〉中細意描述情愛關係，把主角的心態描畫得恰到好處！而《華山論劍》主題曲〈世間始終你好〉以武功比喻主角對愛情的專一態度，是另一種融合，主題的落點亦與劇集內容首尾呼應，使作品成為經典。[3]

其實早在 1982 年，黃霑已經在《天龍八部之六脈神劍》主題曲〈兩忘烟水裏〉及《虛竹傳奇》的〈萬水千山縱橫〉，分別寫出了劇中男女主角的細緻溫馴及豪情壯志。其中〈兩忘烟水裏〉文字典雅，如一首美麗詩篇：「女兒意 / 英雄痴……塞外約 / 枕畔詩」，盡顯黃霑文字功力之餘，亦感受到其對原著的細緻理解；另一首作品〈萬水千山縱橫〉更是一針見血：「豪氣吞吐風雷 / 飲下霜杯雪盞」，直把主角喬峰活現於詞作之中，因而使未有接觸過原著小說的觀眾明瞭劇情中人物一二，更能留下深刻印象！記得當年在中文課堂上，老師以上述例句說出其詞中詩情畫意的運用，可見一斑。

另外在兩代《倚天屠龍記》劇集中，1978 年版本他以主角張無忌的性格為主線加以描寫，到了 1987 年版本，就以武器與武功為中心來點綴歌曲，當中兩個版本各自發揮不同的想像空間，再次看到霑叔寫詞的多變角度及對小說內容的掌握，令人佩服。

流露家國情懷

黃霑曾在多次訪談中說過對祖國的懷念，他的作品中也流露不少痕跡。八十年代初，反日情緒高漲，電視劇《萬水千山總是情》插曲〈勇敢的中國人〉是其中一首標竿作品。（按：

霑叔使全中國大部分地區也認識〈勇敢的中國人〉。

詳見本書〈螢幕一姐汪明荃〉章節）此曲由汪明荃主唱，字裏行間的那份衝擊力，令人大呼共鳴！「做個勇敢中國人 / 熱血灌醒中國魂」令人有熱

血沸騰的感覺，與 1981 年麗的電視播出的《大俠霍元甲》同名主題曲（盧國沾作品），可謂有異曲同工之妙。同時為筆者的童年添上一份家國情。

　　粵語歌曲能在七十年代於香港本土開花結果，黃霑是其中一位舉足輕重的牽頭人物。他的詞鋒率真、直接，筆者認為是大情大性，有豪邁及自我精神。在過往很多的評論中，常以「我係我」來形容他的作品風格，而他的確常以「我」為中心出發點編寫作品，同時又教聽眾容易產生共鳴，遂在流行曲市場取得空前成功。

1　　佳藝電視於 1975 年 9 月成立，至 1978 年 8 月因財務問題結業，僅營運了兩年多。佳視以拍攝武俠劇為主，曾與無綫及麗的構成香港電視業的短暫「三國年代」；佳視結業後藝員散落於兩台，對推動往後幾年電視劇競爭有積極作用。

2　　此為全球首部金庸小說的電視劇版本，當年打破了一直由無綫電視保持的劇集收視率，並掀起了首輪武俠小說電視劇版權爭奪戰；佳視更用上了電影新人白彪及米雪飾演男女主角郭靖及黃蓉，迫使無綫急切開拍《書劍恩仇錄》對戰，成為一時佳話。

3　　至 1994 年張智霖、吳倩蓮合唱版本的《射鵰英雄傳》主題曲〈絕世絕招〉，黃霑更用上不同視角描述，突破了他的創作空間。

―――――― 第三節 ――――――

劇集歌四大詞人之二：寫下人生起跌的盧國沾

盧國沾早在七十年代在 TVB 出任創作主管，後來兼任填詞人，為電視劇主題曲及一些日本卡通歌曲填詞，那個階段，盧氏令筆者較深刻的作品是一首沒有正式發行唱片或盒帶的兒歌——日本特攝片《鐵金剛》的同名主題曲，由當時「四朵金花」組合之一的張德蘭（當時藝名張圓圓）主唱，算是其中一首經典的早期日本片集歌曲。

盧國沾在無綫的早期作品

在很多人眼中，盧國沾是一個為麗的電視寫下無數家喻戶曉作品的主腦人物，其實他早期亦曾為 TVB 寫下不少名噪一時的電視劇作品，與黃霑可說是同一時期起步的創作人。盧國沾在著作《歌詞的背後》也曾提過，1975 年因為監製林德祿一問：「有冇膽寫歌詞？」回一聲：「拿來試試。」此後便成了一位香港極具影響力的詞人。

盧國沾創作第一首作品〈田園春夢〉（《巫山盟》插曲，1975 年）之時，筆者只是一名剛滿 6 歲的小孩。當年家裏已添置電視機，已經算是幸福的一群，因為有一些同班同學甚至連電視也沒有，因此我對電視的熱愛及投入度更深，更為用心地把劇集歌的歌詞及旋律記在腦海。

當年有不少電視歌曲教年紀小小的我印象難忘，其中一首正是盧氏的作品，首四句如新詩一般的〈何處覓知音〉（《江湖小子》主題曲，1976 年）：「望斷天涯路 / 何處覓知音 / 知音人不在 / 苦煞有心人」。那時我還未懂得句子真實含意，但已把歌詞深深記在腦海，劇中情節已不大記得，唯獨這歌曲刻骨銘心，可想而知歌詞的重要性！

1976 至 1977 年，盧國沾創作了《民間傳奇》一系列的主題曲，深入民心的計有 《水滸傳》主題曲〈逼上梁山〉（春天合唱團主唱）、《江山美人》插曲〈戲鳳〉（鄭少秋、關菊英主唱）及〈死別〉（鄭少秋主唱）、

《梁山伯與祝英台》主題曲〈樓台會〉（羅文、關菊英主唱），《三笑》主題曲（鄭少秋、關菊英主唱）等等，多為古裝文戲內容而創作。

他在 TVB 所寫的電視劇歌曲有很多不同路向，使其得到多方面的磨練，例如上文提及，於 1976 年創作的《江湖小子》主題曲〈何處覓知音〉，那份對故人知己的惦記，描寫非常到位，唏噓感覺自自然然地散發出來。《小婦人》（1975 年）主題曲〈初相見〉的深情與《心有千千結》（1976年）同名主題曲的濃情可謂有異曲同工之妙。勵志歌曲當要數〈乘風破浪〉（1975 年）、〈前程錦繡〉（日本外購片集同名主題曲，1976 年）及《奮鬥》插曲〈明日話今天〉（1978 年），這三首歌曲所表達的正面態度各有不同，有直接的、有深層的、有寓意式的，因此能感受到作者多角度的描寫，頗有意思。

陸小鳳與小李飛刀的成功

在盧國沾轉投佳藝電視之前，他先後為改編自古龍作品的《陸小鳳之金鵬之謎》（1976 年）、《陸小鳳之決戰前後》（1977 年）以及《小李飛刀》（1978 年），寫下多首主題曲及插曲，幾乎每一首都是傳頌一時之作。其中《陸小鳳》及《小李飛刀》主題

盧國沾與羅文在近乎沒有宣傳的情況下，打造了第一首令國內同胞也認識的電視劇歌曲〈小李飛刀〉。

曲的首句歌詞：「情與義值千金」、「難得一生好本領 / 情關始終闖不過」，成了當年香港男士們的經典金句。

盧國沾在這批作品中所寫的詞，都把劇中人物的個性以文字刻劃出來，《陸小鳳之決戰前後》插曲〈決戰前夕〉就把故事中西門吹雪與葉孤城在決戰前夕的男兒心底話表露無遺，被奉為經典；猶記得九十年代初，筆者在卡拉 OK 中常聽到很多成年男士高歌此曲：「男兒天職保家眷 / 兒啼妻哭 / 內心撩亂 / 難尋進退失方寸 / 前途生死 / 我實難判斷」。這份男兒本色的心態描述，十分切合七十年代初男主外女主內的香港社會狀況。可見歌曲得以流行，與社會生活環境亦有一定關聯。

另外 3 首歌曲，由張德蘭幕後代唱的〈鮮花滿月樓〉、〈願君心記取〉

及〈落花淚影〉，在電視劇播出之時，那一段又一段的場景，令人印象深刻，因此亦成為許多市民的回憶片段。

跳槽佳視，再到麗的

1978 年，梁淑怡、林旭華、劉天賜、盧國沾、葉潔馨和石少鳴 6 位本為 TVB 的高層要員，被佳藝電視高薪挖角，因而開始了盧國沾另一個創作階段。盧在佳藝電視短暫的日子中創作了一些電視劇主題曲，〈流星蝴蝶劍〉是其中之一，卻因為佳視在宣傳上大灑金錢，又收不到預期效果，因此很快入不敷支，導致公司倒閉，讓盧國沾碰到人生起跌，人情冷暖，種種經歷衝擊着他。

直至 1979 年，他加入麗的電視後，把這些心結一一放進歌詞裏。因此我們細味他的作品時，不難感受到他的心情及所面對的種種挑戰。筆者認為他把自身經歷寫進歌詞裏，是為一個有血有肉的感性時期，能帶動人心，亦可說是道盡人生的一面鏡子，說可以從他的歌詞中領悟人生亦不為過。

打從入主麗的後，盧國沾的創作漸入佳境，內容以小人物及大時代變遷為中心，歌詞中往往發揮出堅強不屈的訊息：

● 〈變色龍〉：掌控不了的人生變幻

● 〈天蠶變〉、〈天龍訣〉：與天比高的氣概

● 〈大內群英〉：官場鬥爭

● 〈太極張三豐〉：豪氣風骨

● 〈戲劇人生〉：坎坷的命運，頑強的鬥志

● 〈人在江湖〉：對抗命運的頑強得失

● 〈大地恩情〉：對家庭的告白

● 〈古都驚雷〉：大時代的動盪

● 〈金山夢〉：奮力前進的夢

● 〈浴血太平山〉：為生存的對抗

● 〈萬里長城永不倒〉：不屈不撓的家國情懷

● 〈再向虎山行〉：勇往直前的衝勁

● 〈秦始皇〉：滔天蓋地的氣勢（亞視作品）

這段時期麗的電視的劇集，在劇情與製作上亦有不同程度的提升，因此吸納了不少觀眾，電視劇主題曲數量與日俱增，造就出香港電視劇的最輝煌的年代。

盧國沾除了經典的武俠劇外，亦同時填上大量時裝青春小品劇集的歌曲，其中〈青春三重奏〉及〈IQ 成熟時〉（蔡楓華主唱）、〈驟雨中的陽光〉（曾路得主唱）及〈甜甜廿四味〉（盧業瑂主唱）等，膾炙人口，為電視劇注入了青春浪漫氣息。

　　在芸芸創作人當中，盧氏的作品質量往往能保持平穩水準，時至今日，重頭細聽這些歌曲亦不覺過時。其所寫的電視劇歌曲以民初或古裝背景居多，用詞較典雅，比較近文言文，幸而詞彙用字上不會過分雕琢及深奧，普羅大眾容易瑯瑯上口，詞鋒走自然細緻方向，與霑叔大刀闊斧中略帶豪爽的感覺截然不同，奠定了他一代詞人的基石。

劇集歌四大詞人之三：無綫專屬的鄧偉雄

七十年代中後期，電視台對手林立，TVB 製作電視劇的數量亦相應增加，劇種亦越見多元化。自佳藝電視的崛起，至麗的電視的中興，TVB 劇集從短篇改走長篇，至後來以中篇為多，在主題曲創作需求大增之下，更要挑選能把劇中故事表達到位的人才。其中除了黃霑及盧國沾，任職ＴＶＢ高層的另一創作人鄧偉雄亦加入電視劇歌詞創作，他的作品與黃霑看似風格相近，但其實亦有其個人味道。

1978 年，周潤發主演的《網中人》首播，鄧偉雄以細緻的筆觸把主角的心態刻劃出來，令觀眾能從歌詞中感受劇中主角的遭遇及心境，對推廣劇集有一定的幫助。自七十年代末起至八十年代中，他的作品帶給觀眾不少回憶。當年武俠劇有很大的觀眾群，特別是改編自古龍小說作品的劇集。其中他與黃霑合作填詞的〈楚留香〉（鄭少秋主唱）更令人印象深刻，那份豪爽和倜儻，加上秋官的小生形象，把小說裏的楚留香活現於電視熒幕。其後的〈絕代雙驕〉及〈名劍風流〉（羅文主唱）、〈刀神〉（甄妮主唱）、〈勢不兩立〉（鄧麗君主唱）亦是十分到位而難忘的作品。

踏入八十年代，鄧氏作品步入成熟期，在武俠劇主題曲的表現更見進步，〈飛鷹〉（鄭少秋主唱）、〈英雄出少年〉（關正傑主唱）、〈京華春夢〉（汪明荃主唱）及〈佛山贊先生〉（李龍基主唱）等同樣是教人記憶猶新的好作品。

確立經典作品

1982 年，一套講述動盪時代的劇集《萬水千山總是情》播映，鄧偉雄利用戰亂變遷的背景譜寫出汪明荃主唱的同名劇集歌曲，成為她其中一首響遍中國大陸的作品，當中對得失淡然而正面的態度，處之泰然的溫暖，在歌曲中活靈活現。

1983 年，鄧氏除了負責第一輯《射鵰英雄傳之鐵血丹心》外，另一部《神鵰俠侶》的主題曲及插曲更令他的詞作寫進經典行列——兩首插曲〈情義兩心堅〉及〈留住今日情〉與主題曲〈何日再相見〉（張德蘭主唱）使這部電視劇生色不少，再一次證明主題歌曲所擔當的重要互動效果！

翌年，鄧偉雄主理《笑傲江湖》主題曲，同是對唱作品，其歌詞風格與《射鵰英雄傳之鐵血丹心》相似，剛中帶柔的手法亦使劇集得到相得益彰的成效。另一首筆者非常喜歡的作品是同年推出的《江湖浪子》插曲〈偏偏惹恨愛〉（麥潔文主唱），其中柔情若水的愛恨交纏，可算是另一首滄海遺珠之作。

往後鄧偉雄的詞作產量更多，而且對主題的描述更見精闢獨到。《薛仁貴征東》主題曲〈兩地情〉（鮑翠薇主唱，1985 年）的相思深情，《楚河漢界》的同名主題曲（譚詠麟主唱，1985 年）的霸氣，插曲〈楚歌〉（張學友主唱，1985 年）的淒美，另一首插曲〈霸王別姬〉（張學友及夏妙然主唱，1985 年）的無可奈何，都為聽眾帶來細緻動人的感受。

感情描述細緻

改編自金庸另一部作品《碧血劍》（1985 年）的主題曲找來蔡楓華及陳秀雯演繹，歌詞柔情哀怨，而插曲〈浪跡天涯〉更是少有的灑脫豪邁。新版本《楚留香之蝙蝠傳奇》（1984 年）主題曲〈笑踏河山〉（羅文主唱）更有一份翩翩公子氣質，為鄧偉雄昇華後的佳作。其中張國榮主演的《武林世家》（1985 年）主題曲〈浮生若夢〉，一份淡淡的無奈從詞中滲透出來，若即若離變幻莫測的命運，感嘆人生作弄，是筆者非常喜愛的歌曲。

鄧氏的作品中，對感情的描述比較有耐心。承接《新紮師兄》首集的收視，續集歌詞交由鄧偉雄操刀，以劇中主角傑仔為中心，插曲〈孤獨不再怕〉描寫主人翁勇敢面對每一個感情風浪。《賊公阿牛》主題曲〈只有情永在〉（1986 年）也成為了電視劇合唱情歌中數一數二的作品。

在筆者回看電視劇歌曲的過程中，發現鄧偉雄的劇集歌幾乎全屬 TVB 電視劇，這當然跟他是 TVB 高層的身份有關了。他的詞鋒由最初的與黃霑近似，到後來的細緻傳神，在不知不覺間呈現別樹一格的方向。

劇集歌四大詞人之四：道出赤子之心的鄭國江

　　自佳藝電視倒閉之後，辭職退出的六君子各有去向，其中盧國沾於1979年轉投麗的電視懷抱，幾乎負責所有電視劇主題曲的創作，而由創作總監蕭若元帶領的「千帆並舉」行動亦在1980年啓動，多條電視劇戰線隨之推出。

鄭國江為關正傑填寫的第一首作品〈我心喜歡你〉，改變了關正傑轉唱粵語歌的歌曲路向。

　　1979年前後，麗的兩部武俠電視劇《天蠶變》及《天龍訣》播放，取得不錯迴響。除了武俠劇，時裝青春劇與社會寫實劇集也開始增加，是為該台電視劇百花齊放的時期。麗的一部《大地恩情》把 TVB 的《輪流傳》

壓倒之後，再以青春劇《驟雨中的陽光》及《青春三重奏》對撼無綫，兩劇亦得到不錯的收視。

　　接下來有質素的電視劇一部接一部，其中《IQ成熟時》亦有壓迫 TVB 青春劇的氣燄。這段時期雙方劇集互有高低，TVB 為了開發不同類型的電視劇，招聘了大量人手，其時因為詞人盧國沾已成為對台的大將，在這個重要關頭，TVB 知道劇集就是主要觀眾來源，因此有需要在劇集推廣上多下一點功夫，於是邀請鄭國江為電視劇擔任填詞工作，加強實力！在黃霑、鄧偉雄、鄭國江三人合力下，在當時牌面上所打造的電視劇主題曲，可以說差不多是以三敵一，可謂勝券在握。

加入粵語歌詞創作行列

　　鄭國江在他的著作《詞畫人生》中，提到了令關正傑轉唱粵語歌歌曲路向的經過。說話 1975 年，在製作人蔡和平先生的麗的節目《視聽蔡和平》中，需為歌手關正傑編織出一個故事，於是誕下了這首起初名為〈蜜糖兒〉，後定名為〈我心喜歡你〉的粵語歌，

此曲改編自英文歌 *And I Love You So*；在那個節目，鄭國江嘗到很多改編英文歌為粵語歌的機會，可說是成就了他往後的詞人生涯。

筆者在接觸粵語流行歌曲之前，就是聽鄭國江的兒歌長大的。七十年代中期，兒童節目開始受到重視，因此對兒歌歌詞的需求急劇增加，於是電視台請來鄭國江負責創作。當時只有 8-9 歲大的筆者，經常接觸他的作品，因此對他的歌詞並不陌生。他的歌詞有一種特質，就是特別清純，詞中滲透的正能量非常高，往往有說教作用，因此得到觀眾廣泛的認可及接受。

出道之初的鄭國江，正職為小學教師，填詞是作為業餘興趣，為怕影響正職，因此他在各唱片公司都用上了筆名，如鄭一川、江羽、江上風、江泓等，據說他首次用上真實姓名的，是為香港電台經典連續劇《小時候》主題曲填詞，原因是劇集內容健康正面。在往後的作詞過程中，他仍然同時使用多個名字，及至八十年代初，才開始統一用上自己的真實姓名。

與陳百強擦出火花

1979 年，鄭國江首次與陳百強（Danny Chan）合作，並寫下了〈眼淚為你流〉，成為一首傳世經典。及後 Danny 少有地為 TVB 拍電視劇，以主角身份擔綱演出《突破》一劇，而此劇同名主題曲〈突破〉與插曲〈漣漪〉，同樣由鄭國江作詞，得到非常不錯的成績。

往後鄭國江的電視劇歌曲，皆流露出清純正面的方向，路向鮮明，往往有俗世清泉的感覺，與其他三大詞人的風格明顯不同。也許是填兒歌歌詞多了，一份年青人朝氣深植在骨子裏，再加上積極的人生觀，成功打造一些令人注目，激勵人生的作品。

1981 年，電視劇《前路》推出，主題曲〈東方之珠〉與劇名互相呼應，道出了前路茫茫的感覺，與當時的香港市民心態有所互通。現在每當聽到此曲，仍有朋友把歌曲與許冠傑的〈洋紫荊〉相提並論，可見好的年代歌曲往往能帶起聽眾的回憶。

分派填寫青春勵志劇歌曲

鄭國江予人帶有赤子之心之感，因此他常被分派填寫不少青春勵志劇集歌曲，當中計有〈荳芽夢〉、〈突破〉、〈過山車〉、〈愛情安歌〉、〈飛越十八層〉、〈將軍抽車〉、〈戲班小子〉、〈伴我啟航〉、〈天師執位〉等，都是一些經典的劇集歌，為我們帶來了不少回憶。而其他插曲亦不容忽視，有一些甚至比主題曲更為風行，其中《突破》插曲〈漣漪〉、《新紮師兄》插曲〈你令我快樂過〉、《富貴榮華》插曲〈心事〉及〈心中

懷着你的愛〉、《鬼咁夠運》插曲〈幸運是我〉等，都是當中的表表者！這些插曲能夠破格而出，主要是內容發揮得宜，令聆聽者深有共鳴。

除了這些青春劇，鄭國江負責的武俠劇及劇情片也不少，最早期的〈一劍鎮神州〉便是其中一首，同樣此劇的插曲〈無敵是最寂寞〉亦比主題曲更搶眼，證明歌曲只要在一個適當的時段播出，同樣有其位置，不但能推進劇力，更能把歌曲打入觀眾思緒當中，成為回憶。往後的〈紅顏〉、〈女黑木蘭花〉、〈龍虎雙霸天〉，亦是他較為突破的激昂作品。

四位詞人的地位

鄭國江寫下不少電視劇歌曲，

但若單以劇集歌的數量而言，在 4 位詞人之中應敬陪末席。盧國沾經歷了 TVB、佳藝電視、麗的電視及亞洲電視 4 個不同電視年代，因此電視劇歌曲應是四人之冠。而黃霑由七十年代至九十年代也保持電視劇歌曲的創作，但他同時兼顧大量電影或流行歌曲的創作，因此理應是第二位。鄧偉雄方面，上文曾提及他主要是無綫電視劇的詞人，可說沒有其他對外作品，所以份屬第三位。

除以上提及的 4 位主要詞人，八十年代當然亦有其他詞人參與電視劇歌曲的創作，但因為作品比較零散，數量不多，篇幅所限，在此不多陳述。

小結

自七十年代開始，電視劇便開始陪伴香港人成長，而電視劇主題曲及一些插曲，更是香港人成長回憶的重要一環。這些作品能夠深入民心，在於劇本根基紮實，歌詞本身亦與劇集首尾呼應，因而深受觀眾喜愛，亦能憑歌曲留住觀眾，為劇集注入有形有聲的集體回憶。

劇集歌與劇集有着密不可分的關係，幕後創作人固然勞苦功高；當歌曲與歌詞完成後，作品會交由監製挑選，然後找尋適合演繹的歌手；在找到歌手後，溝通主題曲所需要的感覺及神髓，務求使歌曲達到與劇集互通的效果。

接下來，就讓我們看看一班真正站在舞台上，為歌曲注入靈魂的歌者。

第 3 集

電視劇主題曲

五大天王

在筆者心目中，七十年代中至八十年代中，分別有5位男歌手及5位女歌手稱得上電視劇主題曲的天王天后，他們無論在唱功、技巧、選曲及演繹上都有顯著的個人風格，而且這10人演繹的主題曲的數量亦遠比其他歌手多，他們為香港劇集歌曲注入了本土氣息，成為香港獨有的電視劇商標。時至今日，只要音樂響起，就自然地帶我們穿越時光隧道，重拾回憶。

5位男歌手分別為**鄭少秋、羅文、關正傑、葉振棠及李龍基**，他們的歌曲標誌着七十年代中至八十年代中電視劇時代的激烈競爭、轉變及種種生活記憶，是實實在在香港電視劇集輝煌年代的標記。

第一節
娛樂天王鄭少秋

鄭少秋原名鄭創世，六十年代加入電影圈後開始拍攝電影，初期多是參與群戲演出。七十年代初加入 TVB 後，一改以往在電影中比較消瘦的形象，成為首批力棒的對象。1973 年首次以粵語主唱電視劇同名主題曲〈烟雨濛濛〉，可惜曲式不受大眾歡迎而未能流行起來……，直至 1976 年，鄭少秋演出 TVB 第一部金庸武俠劇《書劍恩仇錄》，破天荒一人分飾三角，因形象討好而迅速走紅，成為電視台台柱，同時兼唱主題曲，並轉投娛樂唱片有限公司。據鄭少秋在一次懷念羅文逝世的紀念節目中說到，在《書劍恩仇錄》唱片面世之前，他仍然以粵曲風格演繹歌曲，不合劇集歌風格需要；剛巧該唱片有另一位主唱者羅文，他仗義幫忙，與鄭互相討論一些演唱粵語流行曲的心得及建議，鄭採納了羅的意見，自此，一個脫胎換骨的鄭少秋在歌壇正式登場。加上新曲伙拍剛成為 TVB 首席音樂顧問及作曲人的顧嘉輝，一改以往在舊唱片公司所採用的編曲手法，注入嶄新元素，於是順利接上時代軌道，造就了一個更有發展空間，令人耳目一新的鄭少秋。

主題曲鬧雙胞胎

TVB 開拍《書劍恩仇錄》，其實是回應佳藝電視拍攝《射鵰英雄傳》之舉。後者是香港電視台首度改編的金庸作品電視劇，備受注目，收視不錯，TVB 立即反應，議定由鄭少秋、

1　1973 年鄭少秋於風行唱片公司推出個人第三張專輯《烟雨濛濛》，亦是無綫電視第一首、粵語電視劇主題曲作品。當年唱片公司一般以歌星硬照作封面，背面為製作人、歌單、作曲及填詞人資料，設計比較簡單直接。（風行唱片，1973 年，編號：FHLP535）

2　1976 年鄭少秋拍攝無綫首部金庸小說武俠劇《書劍恩仇錄》，娛樂唱片公司以劇照作為唱片封套，成為電視劇唱片的一大特色及傳統，樂迷一看便知！（娛樂唱片，1976 年，編號：CST12-23）

3　對比上圖，大家就會發現兩版本不同之處，上圖主唱排位順序為羅文先鄭少秋後，作詞人亦有所遺漏。而此圖主唱排位順序為鄭少秋先羅文後，並補回作詞人高山曦及盧國沾。（娛樂唱片，1976 年，編號：CST12-23）

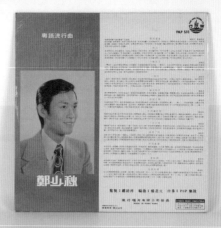

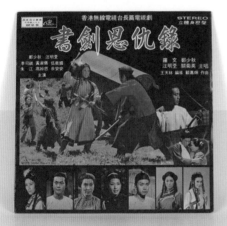

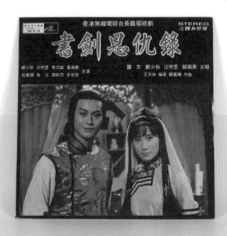

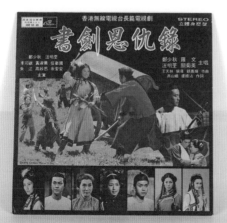

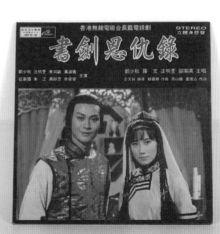

4

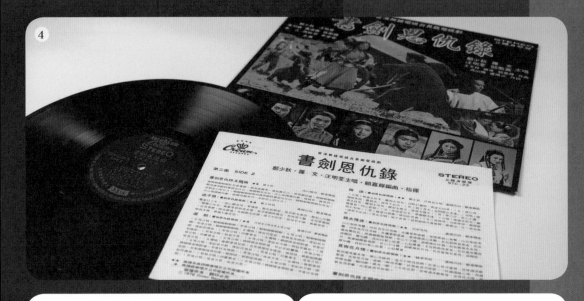

5

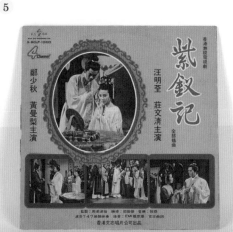

6

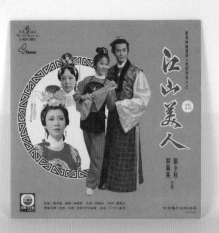

7

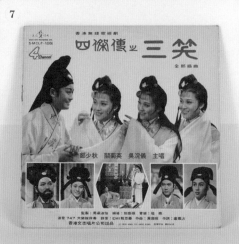

汪明荃帶領全台精英作出反擊。《書劍恩仇錄》主題曲的主唱者為羅文，並因鄭少秋同為唱家班出身，於是同時錄下主題曲的另一版，因而出現一首主題曲有兩個不同版本的情況。那麼在劇集播出時以誰的版本先行？一位女士影響了大局，鄭少秋當時的女朋友沈殿霞是電視台的開心果，TVB為了給點情面，結果共 100 集的《書劍恩仇錄》，二人各佔 50 集版頭及50 集版尾，平分秋色，並由主角鄭少秋的版本先打頭陣，而在唱片封面上的排位，同樣有兩個版本。

今天回看，這個處理方案的確高明，可平衡雙方，得到雙贏局面；這次事件也反映了當年劇集歌直接影響歌手的受歡迎程度，對歌手的樂壇地位十分重要。

《民間傳奇》角色獲觀眾緣

鄭少秋的古裝扮相突出，加入TVB 後拍攝一系列《民間傳奇》古裝單元劇，已經得到非常好的觀眾緣。1975 年與汪明荃合作，拍攝經典粵劇劇目《紫釵記》電視版本，鄭少秋飾演李益一角非常討好，得到不俗的評價！戲內與汪明荃合唱的主題曲〈紫釵恨〉更成為兩人合唱曲經典之一。接下來再拍下《三笑》及《江山美人》，鄭少秋所飾演的唐伯虎與正德皇帝亦入木三分，成為理想收視的保證。劇中唐伯虎三戲秋香的一段經典，及正德皇帝與李鳳姐的一段劇情，因得到歌曲襯托，成為歌曲與視覺場面的一種結合回憶，而《三笑》主題曲〈三笑姻緣〉及《江山美人》插曲〈戲鳳〉理所當然地成為了秋官的成名作。

4　《書劍恩仇錄》唱片及歌詞紙，自娛樂唱片公司接手無綫電視劇主題曲唱片製作後，因為多以劇照推廣，歌詞不再印在封底，改為加上歌詞紙作附件。圖中的碟芯印成紫色，是首版本的顏色，1978 年下半年後碟芯多為藍色。（娛樂唱片，1976 年，編號：CST12-23）

5　鄭少秋「民間傳奇」系列作品《紫釵記》大碟，封套是秋官除武俠劇以外的古裝扮相。文志唱片公司是本地唱片公司，規模較小，與娛樂唱片公司的路線相近。（文志唱片，1975 年，編號：SMCLP10205）

6　1977 年推出的《江山美人》是當年秋官的另一部民間故事劇集，推出時迴響極大，插曲〈戲鳳〉由關菊英幕後代唱，得到很多劇迷支持。是現時黑膠唱片復興後，其中一張備受追捧的作品！（文志唱片，1977 年，編號：SMCLP10215）

7　《三笑》是以原聲大碟方式推出的合輯作品。在文志唱片三張「民間傳奇」作品中，是錄音製作上比較弱的一張。（文志唱片，1976 年，編號：SMCLP10206）

踏上頂峰的三部作品

參演了《民間傳奇》後，鄭少秋揣摩角色的能力越來越到位，同時演繹歌曲的風格亦開始成形。經過《書劍恩仇錄》的洗禮後，他在 1977 年參演《陸小鳳之決戰前夕》，飾演葉孤城，那個冷傲的眼神筆者至今仍然記憶猶新。他領銜主唱的大碟《陸小鳳》，在當年更成為熱門的搶手貨，獲得極好銷量，唱片內的歌曲除主題曲〈陸小鳳〉，其他歌曲如〈決戰前夕〉、〈悼薛冰〉、〈鮮花滿月樓〉及〈願君心記取〉等均成為皇牌金曲。當年幾乎所有人下班都趕回家追看大結局「決戰紫禁之巔」，這個集體回憶可算是最為經典的一次了！

1979 年，鄭少秋接下了兩部令他事業登上高峰的作品，成為電視武俠劇第一位人氣偶像。兩部作品分別是改編自金庸「射鵰三部曲」中的第三部《倚天屠龍記》及古龍名作《楚留香》。前者鄭少秋所演的張無忌已成為歷來港台各個電視版本中，最有代表性的一個，劇中入木三分的演出實非筆墨能形容，他亦成為筆者的第一個熒幕偶像！《倚天屠龍記》全劇 25 集，逢星期六晚播出，猶記得劇中張無忌在最關鍵的時刻登場，當時六大派正和白眉鷹王打車輪戰，張無忌出場時喊了一句：「不公平，以車輪戰打一個老人家……」登時樹立了一個正直磊落的形象，而往後所有版本的《倚大屠龍記》亦是用上同一方式

8　改編自古龍武俠小說的《陸小鳳》，可以視為鄭少秋電視歌曲「三寶」之一，葉孤城一角是鄭少秋少有的冷峻角色，是當年其中一部較為人熟悉作品；而插曲〈鮮花滿月樓〉、〈願君心記取〉及〈落花淚影〉三首張德蘭作品，更是這張唱片中的主要賣點，其唱功與曲式簡單細緻而清晰，舒服悅耳，近年受 Hi-Fi 玩家追捧，視為電視劇唱片試音作品之一。（娛樂唱片，1978 年，編號：CST-12-30）

9　1978 至 1982 年間是鄭少秋歌、影、視三棲的黃金時代，因為他主唱的電視劇主題曲不少，所以唱片公司常結合兩部劇集作推廣，唱片封套上通常不只一部劇集的造型，這是他唱片的一個特色，圖中封面為金庸作品《倚天屠龍記》中張無忌的造型，封底則是《陸小鳳之武當之戰》的劇照。（娛樂唱片，1978 年，編號：CST-12-33）

10　《楚留香》封套背面的歌曲與唱片內的次序並不相同，此為娛樂唱片公司常有的情況，《陸小鳳》、《倚天屠龍記》及《楚留香》三張作品也有此情形，令人費解！（娛樂唱片，1979 年，編號：CST-12-40）

11　《楚留香》為鄭少秋首張在娛樂唱片發行附有海報的唱片，他的海報款式與數量在娛樂唱片公司可算是第一位，而這款《楚留香》海報是現存數量相對較少的一張。（娛樂唱片，1979 年，編號：CST-12-40）

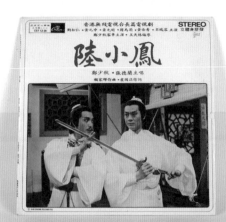
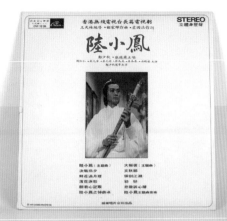

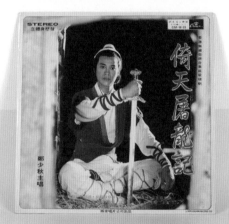
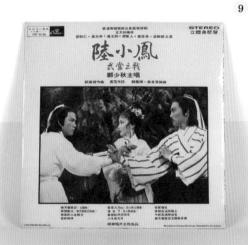

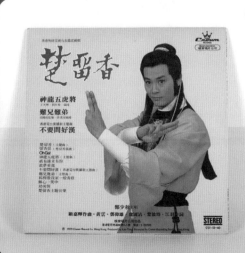

10

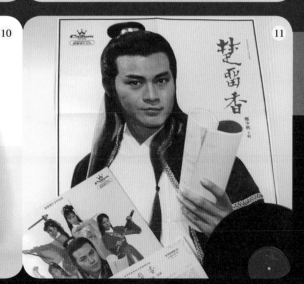

11

12

13

14

15

讓主角登場，成為必有的場口！當然，張無忌衣衫襤褸的造型亦是一絕！

歌曲製作方面，《倚天屠龍記》大碟可以說是鄭少秋眾多唱片中，錄音效果最為突出的一次。歌詞所表達的角色心態，他亦掌握得非常準確到位，唱片及電視劇兩者有互動效果，勾起大家對劇中人物及片段的回憶。劇力萬鈞的《倚天屠龍記》在播放初期已經取得到極大迴響，筆者記得大結局播放當天正值會考前夕，有朋友為了看結局一集而放棄溫習考試題目的時間，可想而知，當時電視劇在香港人心中的地位。筆者另一親身經歷，就是當年曾三次到唱片店想買下《倚天屠龍記》錄音帶，但三次唱片店均未及補貨，空手而回，可見這專輯的興旺程度。

另一電視劇作品《楚留香》，鄭少秋飾演的主角楚留香瀟灑倜儻形象深入民心，主題曲同樣是脫俗出塵，首兩句「湖海洗我胸襟／河山飄我影踪」已扼要而精準地道出主角心態，實在佩服作曲人顧嘉煇及作詞人黃霑、鄧偉雄，一曲便把大俠楚留香從紙上躍進思想空間。插曲〈留香恨〉更是武俠劇集歌的典範，配上鄭少秋的深情演繹，那份形象自然地流入腦海中，電視劇及劇集歌兩者的配合造就了一部傳世經典。

承接《楚留香》的餘威，鄭少秋再客串演出《一劍鎮神州》離垢居士

12　《一劍鎮神州》大碟封套是鄭少秋唯一一張劇照與劇集歌曲不符的封面，封面、封底及海報均為《倚天屠龍記》張無忌造型。但作為 fans，只要是秋官的武俠造型便不會介意了！（娛樂唱片，1979 年，編號：CST-12-37）

13　《一劍鎮神州》唱片拉頁封套內印上《陸小鳳》葉孤城一角造型，而非印在唱片《陸小鳳之決戰前夕》內。如果你不是資深唱片迷，一定不會知道！（娛樂唱片，1979 年，編號：CST-12-37）

14　《輪流傳》是 1980 年的時裝劇集，雖然劇集慘被抽調，但唱片歌曲實在非常不俗，當中收錄《離別鈎》主題曲〈難忍別離淚〉、日本片集《小旋風紋次郎》及《龍仇鳳血》主題曲，都是非常好的作品，流行程度非常不俗。（娛樂唱片，1980 年，編號：CST-12-45）

15　《名劍》電影男角色的造型照設計突出，當年 fans 購買唱片後，一般也立刻貼起海報欣賞，張貼後也不會再儲存起來，因此成為現在一眾 fans 追求的唱片附件之一。（娛樂唱片，1980 年，編號：CST-12-45）

16

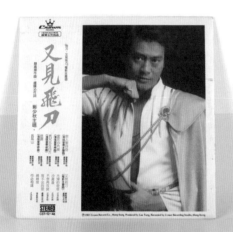

17

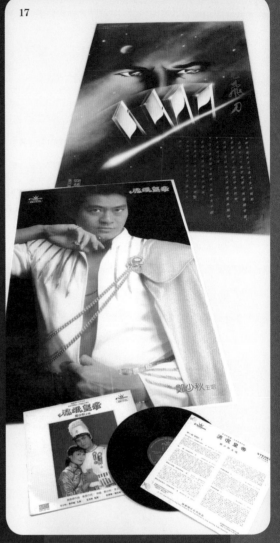

18

一角,甫出場就死於日本劍客一幕已足夠把歌曲〈無敵是最寂寞〉帶入腦海中,編劇的功力可見一斑。鄭少秋往後角色不斷,1980 年秋官推出劇集《輪流傳》同名大碟,雖然電視劇因被麗的《大地恩情》痛擊而遭抽調,但此曲的流行程度卻沒有因而減退,碟內幾首武俠劇集歌如《離別鉤》主題曲〈難忍別離淚〉及《龍仇鳳血》同名主題曲,又或是日本劇集《小旋風紋次郎》同名主題曲都烙下了年代印記。

武俠劇從頂峰滑落

1981 年,鄭少秋一共推出 3 張以民初及武俠劇集掛帥的專輯,為歷年來最多的一次。《流氓皇帝》主題曲〈做人愛自由〉令人難忘,劇中主角朱錦春的起跌經歷帶來了末段結局的感人一幕,插曲〈愛在心內暖〉、〈飲勝〉及〈男兒志在四方〉等經典名曲令此劇生色不少!同年再推出以中日間諜為主線內容的《烽火飛花》,並帶來插曲〈長為曙光盼〉及〈凱旋歌〉,兩者仍具承接力。至於大碟《飛鷹》除同名主題曲及插曲〈心內情拋不去〉外,碟內仍有一首令人印象深刻的〈封神榜〉。

1982 年起鄭少秋轉拍時裝劇,同年先後有《富貴榮華》及《雙面人》,1984 年再參演時裝劇《夾心人》並主唱主題曲。隨着他開始離開 TVB 向外闖及電視劇劇種的變化,他的歌曲的流行程度亦有所改變,加上新一代歌手湧現,日本風潮的來臨,香港娛樂節目種類亦越來越多,追看電視劇已

16　《流氓皇帝》為鄭少秋八十年代其中一部經典代表作品,劇中 4 首作品〈做人愛自由〉、〈愛在心內暖〉、〈飲勝〉及〈男兒志在四方〉也非常出色,圖為唱片封面及背面,都是以劇中造型為主打。(娛樂唱片,1981 年,編號:CST-12-48)

17　《流氓皇帝》唱片海報及歌詞,同樣以劇照作為海報造型。另一款海報以電影《又是飛刀》為主題,以噴墨畫方式呈現,是少有的「抽象」設計。(娛樂唱片,1981 年,編號:CST-12-48)

18　1981 年是鄭少秋電視劇產量的高峰期,一年推出 3 部電視劇作品及 3 張唱片,在香港能一年推出 3 張唱片的歌手並不多,而在八十年代,他是第一人能有此成績,也是當年的一個記錄!圖為《烽火飛花》的封面及背面,以劇內角色為賣點!大碟附送的其中一款海報似曾相識,是以著名西片《亂世佳人》為藍本,以近似油畫效果呈現,主角鄭少秋與趙雅芝的劇照造型,很有化學作用,而且這張海報的數量非常少,筆者尋找了 10 多年才找到一張,是娛樂唱片公司最罕見的唱片海報之一,唱片同時附送另一款鄭少秋手執武士刀的海報,相對較為多見。(娛樂唱片,1981 年,編號:CST-12-51)

非市民的唯一娛樂了。及至 1986 年，他經歷過到台灣發展，以及過檔亞洲電視參演古裝劇《諸葛亮》，再回巢 TVB 拍攝古裝劇《黃大仙》，即使劇集歌曲製作質量相當不錯，但在古裝武俠劇的熱潮減退下，武俠電視劇主題曲的神話已不再了。

鄭少秋在娛樂唱片公司一共推出 14 張大碟，其中 13 張與電視劇或電影主題曲有關，只有一張《勁秋》不屬此類，又因鄭少秋效力娛樂唱片公司的時間十分長，稱他為「娛樂」的

天王亦不為過。

1988 年，鄭少秋、羅文、汪明荃及關菊英轉投華星娛樂有限公司（簡稱「華星」），鄭少秋推出大碟《秋意》，其中一首〈誓不低頭〉仍算有一點叫座力，此曲仍能流行起來，但同年的《決戰皇城》主題曲〈揮出一片心〉雖然是武俠劇歌曲，但已不能同日而語，就如他的歌曲〈輪流傳〉所言：「當一切循環／當一切輪流／不知有沒有改變」。

19　圖為鄭少秋同年第 3 部作品《飛鷹》，其中背面照片為位元堂養陰丸的廣告造型照片，首批沒有歌曲名稱，印有歌曲名稱的為第二批，再次說明唱片公司的封套設計比較隨意，只有在那些年才會出現！（娛樂唱片，1981 年，編號：CST-12-53）

20　《飛鷹》唱片的海報，與封套用上相同造型照。（娛樂唱片，1981 年，編號：CST-12-53）

21　鄭少秋為電影《火燒圓明園》主唱主題曲，而背面的皇帝造型跟 1977 年文志唱片中的正德皇屬同一照片，相信他們是有聯繫及合作的！（娛樂唱片，1983 年，編號：CST-12-65）

22　圖為《火燒圓明園》大碟封面及時裝劇《夾心人》劇照海報，碟芯的印刷已由深藍色改成漸變粉藍色，這時期娛樂唱片公司的錄音已開始走向數碼年代了！（娛樂唱片，1983 年，編號：CST-12-65）

23　1987 年秋官轉投華星唱片，1988 年推出唱片《秋意》，當中包括《誓不低頭》同名主題曲，此作品為鄭少秋最後一張黑膠唱片，此後正式踏入 CD 年代。（華星唱片，1988 年，編號：CAL-19-1072）

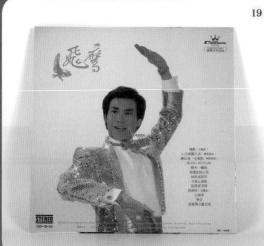

19

20

21

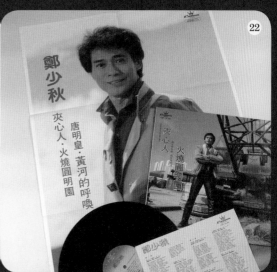

22

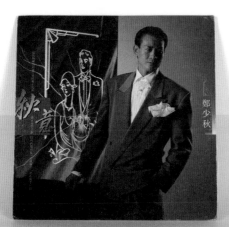

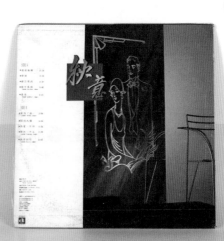

23

第二節

潮流教主羅文

只要你是 60 後，或有接觸香港流行音樂的話，當說到羅文的音樂歷程，也許都知道他是組 band 出身，其樂隊名為 Roman & The Four Steps，相信是受到 1964 年 Beatles 訪港的影響而組隊的。樂隊於 1971 年解散後，羅文在 1976 年加入 TVB，主唱日本片集《前程錦繡》主題曲而為電視迷接受，正式「入屋」。羅文為人思想開通，曾到過日本發展，期間吸收了大量日本歌手的衣着服飾風格，加以融會貫通，更把日本的經理人制度帶回香港。羅文是七十年代香港粵語流行歌曲興盛的首批先鋒之一，與許冠傑、鄭少秋、關正傑等歌手齊名，各有愛戴者。

聲線獨特歌路多變

自加入 TVB 後，羅文第一首武俠電視劇主題曲就是與鄭少秋各自錄下的〈書劍恩仇錄〉，作曲者顧嘉煇首先擬定歌手的演繹優點，並把歌曲分成兩個不同味道的編曲，讓歌手各自發揮，最後成為兩首各有個人色彩的歌曲；羅文演繹起來較為沉實而內斂，與鄭少秋放盡的方式互有不同。接下來羅文分別與汪明荃及關菊英合作，鑄造經典大碟《帝女花》及《梁山伯與祝英台》，其中收錄於《梁山伯與祝英台》大碟中的電視劇主題曲〈樓台會〉及插曲〈十八相送〉同時得到歌迷的一致好評，羅文以其特別的聲線演繹，使歌曲相當流行，主角李琳

1　1975 年羅文為無綫主唱日本片集《前程錦繡》主題曲，並推出合輯精選，與鄭少秋不同，羅文並非演員而是歌手，形象不同，因此以大頭封面設計，簡單直接！（文志唱片，1977 年，編號：S-MCLP-10212）

2　羅文在娛樂唱片推出的首張作品《帝女花》，以幕後代唱形式推出，所以封面封底都用上了劇集的官方照片，但封底並沒有歌曲名稱，是為唱片公司典型的失誤例子之一。（娛樂唱片，1977 年，編號：CST-12-27）

3　《梁山伯與祝英台》大碟於 1977 年推出，幕後代唱分別為羅文及關菊英，而另外一部作品《金玉奴》主題曲亦收錄於此唱片。這是七十年代唱片封套設計最簡單的模式之一，往往連歌手的肖像也沒有放上，也許是以電視劇作賣點。（娛樂唱片，1977 年，編號：CST-12-28）

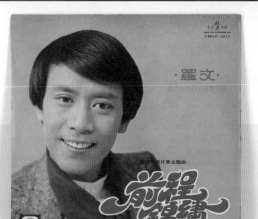

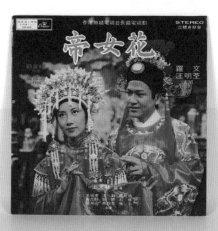

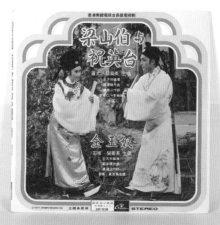

琳與劉松仁的演出亦是深入民心！整體面言，在當年算是不錯的作品了。

1976 年，TVB 開始推出長篇電視劇，當年電視劇 80 集或以上為長篇，而首部長篇劇為《狂潮》，共有 129 集，以一個逢星期五播出的劇集而言，需用接近半年以上才播完，主題曲（由關菊英主唱）在長時間曝光下爆紅，難怪歌手當年都對電視劇歌曲虎視眈眈。

1977 年，另一部長篇時裝劇《家變》推出，黃霑以新穎的寫實觀編寫主題曲，那份人生哲理打入觀眾的心坎裏，並由羅文以豁達的心態演繹，別有一番意境。同名專輯內的歌曲亦十分多元化，有節拍明快的〈個個都話愛〉，改編日本歌曲的深情作品〈背影〉，加上懷舊味道的國語作品〈水仙〉、〈鑽石〉和〈愛情的代價〉。羅文曲風及形象多變且極具風格，說他為第一代走在時代尖端的藝人亦不為過。

1978 年古龍名著《小李飛刀》搬上電視熒幕，盧國沾盡展其創作才華，瀟灑的浪子形象在主題曲〈小李飛刀〉歌詞中盡現：「難得一生好本領／情關始終闖不過」，與劇中主角李尋歡的沉默寡言有異曲同工之妙，加上羅文踏實的演繹，把歌曲發揮得淋漓盡致。插曲〈刀光淚影〉更有充滿無奈及感懷身世之感，令人五味翻陳。羅文在利舞台戲院舉辦演唱會時，但凡演唱這歌，必定是穿上寬大的斗篷，那份不言而喻的威嚴及壓場氣勢在當年只此一家。筆者仍記得在電視上看到他演唱這首歌時的模樣，那副氣定神閒的樣子，至今仍留在腦海中。

羅文在歌曲中滲入沉穩的大俠氣概，有別於其他歌手，隨着〈小李飛刀〉的成功，續集《小李飛刀之魔劍俠情》主題曲〈魔劍俠情〉由顧嘉煇老師延續那份不屈正氣。

4　從日本學成歸來的羅文，形象創新，是娛樂唱片公司首次為歌星特別拍攝唱片封套造型照，首批為雙封套製作，內頁有作曲人顧嘉煇大樂隊的照片及評述；及後改為單面封套，是唱片公司減省成本的做法之一。（娛樂唱片，1977 年，編號：CST-12-29）

5　《小李飛刀》於 1978 年推出，羅文以前衛的打扮作封面，而封套背面是劇中主角李尋歡的造型照，是比較簡單直接的設計。（娛樂唱片，1978 年，編號：CST-12-31）

6　七十年代末香港唱片業開始蓬勃，歌手的形象開始鮮明，從《強人》封套羅文的封面造型可見一斑。（娛樂唱片，1978 年，編號：CST-12-34）

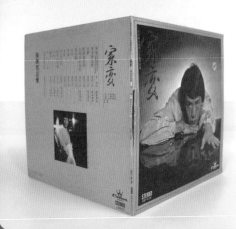

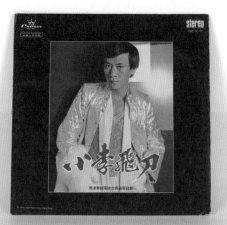

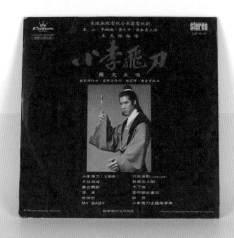

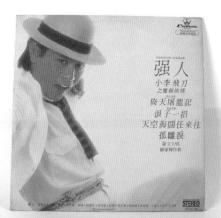

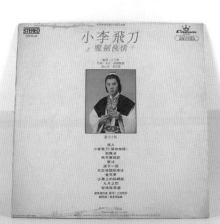

7

8

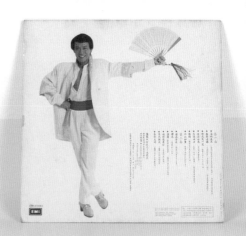

9

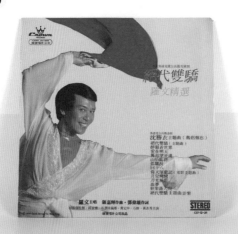

10

〈魔劍俠情〉收錄於大碟《強人》之中，這張大碟的主打為同名劇集歌〈強人〉，黃霑把商業世界的爾虞我詐帶到歌曲上，直截了當地表達詞人的人生觀，很有深層的反省意味，與〈家變〉中的幻變人生有異曲同工之妙，成就了另一首經典金曲。

與武俠世界融為一體

改編自另一部古龍作品《名劍風流》的同名主題曲與插曲〈魔影迷離〉氣氛一致，製造了懸疑感覺，演出上主角夏雨也掌握到故事的重點發揮，劇與歌曲都是水準之作！

接下來的古龍改編作品一部接一部，劇集《絕代雙驕》中，主角石修及黃元申的經典組合實可與鄭少秋的《倚天屠龍記》互相輝映，而同名主題曲中描寫小魚兒跳脫、愛理不理的形象，給歌曲平添一種江湖味。羅文分毫不差地把《絕代雙驕》亂世江湖中的無奈展現在歌曲中，由汪明荃主唱的〈雙驕情難捨〉（收錄在《倚天屠龍記》大碟中）則從女主角角度出發，感情糾纏動人，把故事完整地反映在歌詞中。羅文就像古龍小說的「代號」，每每把一個又一個故事演繹出來，〈蕭十一郎〉的愛恨情愁及〈笑踏河山〉的俊朗瀟灑亦令人難忘。

除了古龍的群俠味道，在蘊含家國情的金庸作品《射鵰英雄傳》中，羅文亦有其個人演繹風格，〈滿江紅〉的怒氣、〈世間始終你好〉的霸氣、〈千愁記舊情〉的嘆息等，羅文都掌握得

7　隨着唱片行業競爭開始劇烈，唱片公司為加強吸引力，開始加送贈品，此張隨《強人》大碟附送的海報現時在市場亦同樣不多。另外唱片中碟芯的顏色亦由早期首版深紫色及二版藍色，改為只推出藍色版本，可能是製造地方有變，歌曲音色表現亦比之前下降了。（娛樂唱片，1978 年，編號：CST-12-34）

8　《名劍風流》為羅文轉投 EMI 的第二張作品，一向形象多變的羅文，在封面衣著與造型姿勢上也有與別不同的感覺，較為中國風及有動感！（EMI 百代，1979 年，編號：EMGS-6063）

9　娛樂唱片首張羅文新曲加精選專輯，其封面別樹一格的造型，和一般唱片封套的半身硬照或大頭形象完全不同，為後來的樂壇新人起了示範作用。（娛樂唱片，1979 年，編號：CST-12-39）

10　唱片、歌詞、海報是七十年代末娛樂唱片公司唱片必有的東西，而這張《絕代雙驕》海報同樣是現在市場比較罕見的，這些海報是七十年代的時代印記！（娛樂唱片，1979 年，編號：CST-12-39）

恰到好處；〈一生有意義〉的真情，〈鐵血丹心〉的大漠柔情，羅文一一控制得宜，把歌曲流露的氣氛與劇情融為一體。

從親情到社會感受

羅文為時裝電視劇演繹的歌曲中亦有不少佳作，除〈家變〉以外，〈親情〉、〈荊途〉、〈風雨晴〉及〈發現灣〉都是他以寫實味道演繹的作品，歌聲裏亦有蕩氣迴腸的情懷。及至1979年，羅文在《好歌獻給你》專輯中第一次發表〈獅子山下〉，為香港電台電視部的長壽單元劇劇集主題曲。值得一提是，該劇在1972年推出時，沒有配上主題歌曲，只有主題音樂。劇集以平凡的一家為背景，每個單元故事皆會提出一些社會問題，並於劇終作出反思，是一個寫實而富有意義的電視劇集。因大部分內容在獅子山下的地方發生，而且故事有刻苦耐勞、奮勇向前的正面訊息，非常符合當時香港社會主流的拼搏精神。主題曲在早期推出之時，迴響不是很大，後來到了1996年羅文在BMG重新灌錄，為此歌添了一份滄桑的感覺。

至2003年，香港爆發了沙士疫情，黃霑集合各界歌星開了一個演唱會，藉此勉勵港人，互相鼓勵，〈獅子山下〉成為主題歌曲，推動「獅子山下精神」。自此，〈獅子山下〉漸漸成為了港人努力的象徵。[1]

11　1983年羅文、甄妮份屬兩間唱片公司，卻合作製作唱片，是香港樂壇首次，當年震撼整個唱片界。因此《射鵰英雄傳》找來有名的設計師陳幼堅製作，圖片中的版本是第二版（單套面），數量不多，因此成為極具收藏價值的版本！（EMI 百代，1983年，編號：EMGS-6108）

12　《射鵰英雄傳》的首版採用雙封面對開摺疊設計，分別為羅文、甄妮的兩張照片左右揭開，曾獲設計大獎，近年有朋友用當年日本卡通《鐵甲萬能俠》中的修羅男爵造型與之對比，的確有異曲同工之妙，大家不妨找來對比一下。（EMI 百代，1983年，編號：EMGS-6108）

13　1980年電視劇《親情》推出，是周潤發繼《網中人》後另一部令人印象深刻的電視劇，其中那句口頭禪，只要你是40歲以上就一定記得，而同名唱片銷量亦很好！其中由黃霑作詞、改編自古典音樂的〈心裏有個迷〉更是百聽不厭！封面攝於海邊，比較簡單。（EMI 百代，1980年，編號：EMGS-6068）

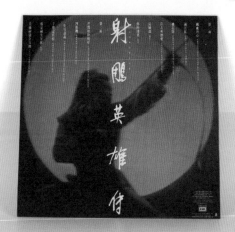

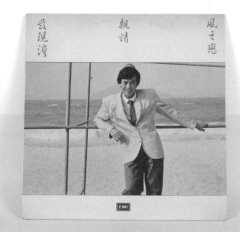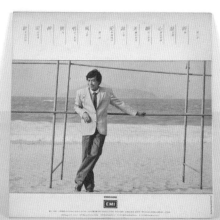

漸漸退出電視劇舞台

自 1986 年開始，羅文唱片路向開始多元化，不再只停留在電視劇掛帥的階段，而電視劇同時又面臨改朝換代的時期，老一輩歌手開始淡出，力推新人趕上。

武俠劇亦漸漸息微，1987 年羅文與甄妮再次合作主唱，由薛志雄填詞的《成吉思汗》主題曲〈問誰領風騷〉，雖然仍有江湖氣勢，但劇情就是圍繞成吉思汗的成就而寫，遇有深層次解讀的聽眾，或會想到底武俠劇仍能領風騷嗎？極具諷刺意味。1990 年，羅文轉投亞洲電視懷抱，主唱電視劇《還看今朝》同名主題曲後，羅文的歌唱生涯也踏進另一個新階段。

14　羅文過檔 EMI 後首張作品，封面為海員造型，很有日本風格味道，雙封套設計，有別娛樂唱片一貫作風。歌曲〈好歌獻給你〉亦非常流行，港台劇集歌〈獅子山下〉在當年並不起眼，直到 2003 年沙士一疫後，成為勉勵港人的作品，時至今日，已成為香港人的主題曲了。（EMI 百代，1979 年，編號：EMGS-6061）

15　後期電視劇唱片封面已不再有劇照，電視主題曲具影響力的時代已步入尾聲，以電視劇歌曲作招徠的唱片已成過去式，1987 年唱片公司把有分量的主題曲組成精選合輯推出。當中收錄〈問誰領風騷〉。（華星唱片，1987 年，編號：CAL-02-1054）

|　　可惜的是，羅文早於一年前（2002 年）病逝，未能再為大家親身演繹〈獅子山下〉。

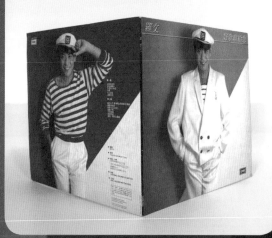

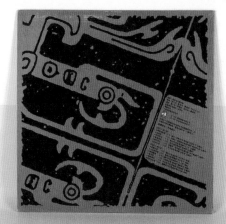

第三節

氣定神閒關正傑

1967 年正值香港第一波樂隊潮流的高峰，那年成立的樂隊除了有羅文的 Roman & The Four Steps，還有走民歌路線的 The Swinging Minstrels。該隊取得了 1967 年業餘音樂天才比賽的獎項，成員之一關正傑，於翌年推出個人英文細碟，此後一段時間，關正傑都以唱英文歌曲為主，亦曾經在電台主持現場直播的音樂節目，即場自彈自唱，翻玩別人的作品，算是現場音樂節目的始祖之一。1975 年，他在麗的電視節目《視聽蔡和平》擔任主持，第一次於大氣電波翻唱由美國唱作歌手 Don McLean 名曲 *And I love you so* 改編而成的粵語歌〈我心喜歡你〉（由鄭國江填詞），隨後他也開始演唱廣東歌了。

佳藝電視的醞釀期

1976 年，關正傑首次灌錄電影《跳灰》的主題曲〈大丈夫〉，因而漸漸受到注目。同年佳藝電視播映《神鵰俠侶》，他與韋秀嫻合唱劇集同名主題曲，承接《射鵰英雄傳》的氣勢，歌曲得到不俗的成績。自此關正傑在佳藝電視發展順利，接手多首武俠電視劇的歌曲，當中包括《廣東好漢》、《仙鶴神針》、《碧血劍》、《鹿鼎記》和《雪山飛狐》等，向着兼職歌手之路而行（關正傑正職為畫則師）。同時，他亦唱下不少廣告歌曲，包括麥當勞、牛仔褲品牌等，並且曾為香港公共機構大東電報局演唱宣傳歌曲，形象正面，吸納了不少 fans。

1　關正傑首次主唱電影主題曲，一炮而紅，《跳灰》唱片封面用上電影宣傳海報，封底用上劇照。早期電影原聲大碟的封面設計簡單直接。（好市唱片，1976 年，編號：PHLP769）

2　《廣東好漢》為佳藝電視台早期推出的電視劇歌曲唱片，關正傑在這段時期一般只會主唱主題曲及插曲，其他作品會由別人主唱，封面與背面同是《廣東好漢》的角色造型照，當年樂迷是會為一首主題曲而購買唱片的。（大聯唱片，1976 年，編號：GL818）

3　《仙鶴神針》與《碧血劍》兩劇歌曲收錄於同一張大碟中，封面是《仙鶴神針》劇照，封底則為《碧血劍》，這設計與娛樂及文志唱片一樣，沒有加入演唱者的照片，成為了後來武俠劇主題曲封面的模式了！（大聯唱片，1976 年，編號：GL819）

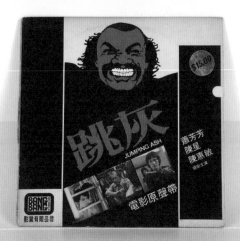

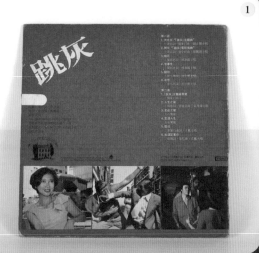

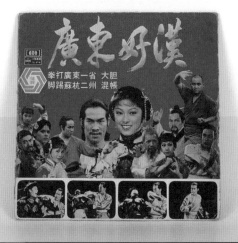

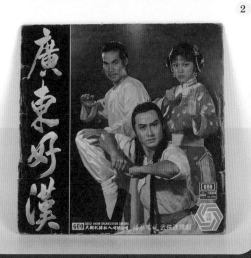

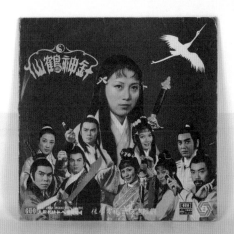

4

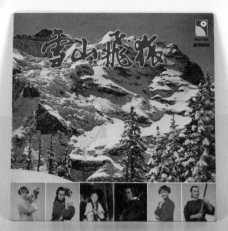

5

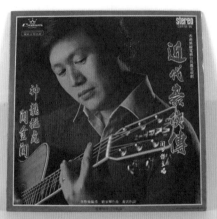

6

成為麗的重心人物

回說 1976 年，關正傑在娛樂唱片公司已經錄下 TVB 民初劇集《近代豪俠傳》的主題曲，無奈因為兼職身份的關係，唱片足足用了 3 年時間才完成及出版，期間也唱過兩部電影作品的歌曲：《谷爆》同名主題曲和《茄喱啡》主題曲〈人生小配角〉。至 1979 年，麗的電視推出長篇電視劇集《變色龍》，同名主題曲由他主唱，這成為關氏個人重要的轉捩點。

其時市民每天追電視劇的生活模式已經展開，亦開始留意劇集歌的主唱者，例如其歌唱風格和路向等，因此普羅大眾除了關注電視劇主題曲，連帶也留意歌者其他非劇集歌的作品，粵語流行曲的受歡迎和接受程度，得以進一步提升；而身處浪潮中的關正傑，正正是當中的得益者。

1979 年，麗的電視的重頭劇《天蠶變》首播，該電視劇以真實武打及實景拍攝作招徠，因而取得上佳的收視，同名主題曲中高昂闊步的傲氣表露無遺，再加上關正傑氣定神閒不慍不火的演繹手法，恰到好處，在劇、詞、曲、唱四方面的完美配合下，順理成章得到聽眾的垂青，也成就了關正傑歌唱生涯的首個高峰。

其後的《天龍訣》承接其氣勢，同樣取得江山歸我取的氣燄！首集播放的一場大戰——白蓮教對戰雲飛揚，在武打特技方面令人印象深刻，與歌曲的氣勢互相輝映，着實是經典一幕！眼見麗的電視氣勢凌厲，無綫電視當然不敢鬆懈，差不多時間推出的《楚留香》，在實景武打方面也下了一點功夫，並請來鄭少秋演繹主題曲。有趣的是，關正傑在其個人專輯《天龍

4　《雪山飛狐》原聲大碟加插了原裝配樂，參考了顧嘉輝製作唱片的方式，把配樂都收進大碟。（永恒唱片，1978 年，編號：WLLP926）

5　《近代豪俠傳》為關正傑在娛樂的首張個人作品，首次以肖像作唱片封套，形象斯文。此為以電視劇與電影主題曲作主軸的大碟。（娛樂唱片，1979 年，編號：CST-12-35）

6　圖為首批隨碟附送的海報，十分配合歌手形象，斯文大方，此海報當年送出的數量極少，坊間擁有的朋友就要好好珍惜！（娛樂唱片，1979 年，編號：CST-12-35）

7

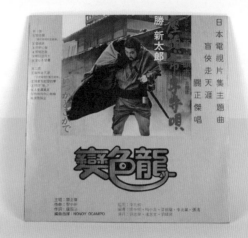

8

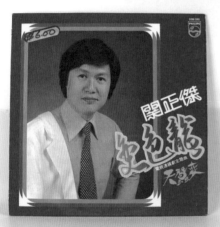

9

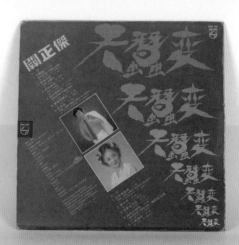

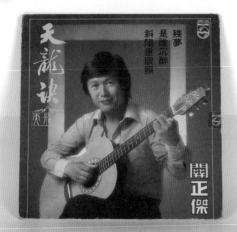

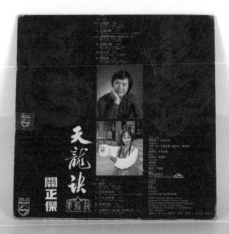

10

11

7　唱片封面用上經典《變色龍》宣傳海報，封底用上日本片集《盲俠走天涯》的劇照，聞說另一版本是變色龍眼中放上關正傑獨照，但數量極少，因為劇照設計較受一般聽眾歡迎。（皇聲唱片，1979年，編號：KKLP5）

8　1979年新加坡播出《變色龍》劇集，星馬版本《變色龍》唱片面世，碟內歌曲除〈變色龍〉外均為香港版《天蠶變》內的作品，只抽起了插曲〈換到千般恨〉，改為〈變色龍〉，由寶麗金錄音室重新編曲灌錄，至於香港版唱片收錄的為電視劇原聲版本！（寶麗金唱片，1979年，編號：9198-580）

9　為配合歌手形象，《天蠶變》封面以西裝造型作硬照封面，封底加上插曲演唱者柳影虹的照片，寶麗金唱片的設計比娛樂唱片較為新潮。（寶麗金唱片，1979年，編號：6380-021）

10　《天龍訣》大碟承接《天蠶變》的氣勢，封面製作並不花巧，與《天蠶變》一綠一紅相映成趣，插曲改為薛家燕主唱，因此同時加上角色劇照一張。（寶麗金唱片，1979年，編號：6380-022）

11　隨《天龍訣》附送有獎遊戲表格，問題為劇集播出的時間，有A、B、C選擇，答案呼之欲出，看誰運氣最高！頭獎為高級Hi-Fi一座，在七十年代是少有的唱片送大禮活動，而且碰巧音響品牌與唱片同名。（寶麗金唱片，1979年，編號：6380-022）

12

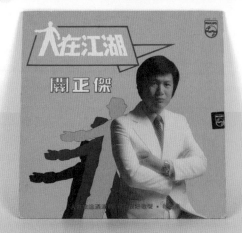 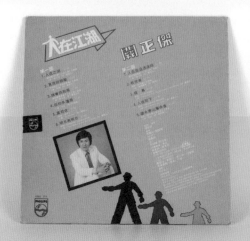

13

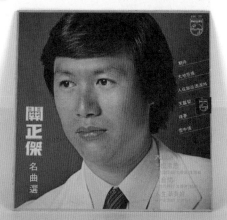

14

訣》也曾翻唱〈楚留香〉一曲！筆者認為關的演繹較瀟灑，與鄭少秋大俠風格的味道各有千秋。

《人在江湖》的另類回憶

1980 年，麗的電視找來兩位立足電影界的紅星陳觀泰及江漢，合作演出寫實劇《人在江湖》，同名主題曲熱播，其宣傳攻勢亦一浪接一浪，筆者記得在佐敦道裕華國貨對面的妙麗百貨公司，曾掛有該劇的特大廣告牌，而且更換了三張不同版本的廣告，可說是另一種吸睛的宣傳手法。當年手持錄音帶的我，仍深深記得花了 17 元（足足是我 8 天的零用錢）將之買回家中播放時，才發現插曲〈人在旅途灑淚時〉與電視劇播出的版本不同，於是大感疑惑，數年之後才知其中發生的小插曲……

故事原來是這樣的：原唱者余安安當時不在香港，製作公司於是臨時找來一位新歌手雷安娜頂上，無心插柳下，這歌曲成了雷安娜一首跨年代

的經典。至於余安安的版本則收錄在後來出版的《寶麗金十週年特輯》內，這成為筆者其中一次神奇而另類的回憶！

《大地恩情》的迴響

1980 年年底，麗的電視組成三道戰線，以重點劇集《大地恩情之家在珠江》，並聯同《風塵淚》、《驟雨中的陽光》，同時狙擊 TVB 已播出的《輪流傳》。《大地恩情》以清末民初鄉村變遷為背景，題材於當時較少涉足，劇集中的鄉村景多為真實場面，觸動了部分香港人對內地親友的思念之情，因此得到很大程度的共鳴！另外，自 1979 年內地改革開放開始，港劇開始進入中國大陸播放，成為一種風氣。在那年代，很多回鄉探親的港人都抬着大型電視機、收音機等送回內地親友！在廣東省會一帶，亦能用「魚骨天線」同時收看到香港的電視節目。

由於《大地恩情》故事與內地環

12　封面用上《人在江湖》的宣傳廣告，加上關正傑的造型，令觀眾有代入感；此唱片開始善用歌手與電視劇主題的微妙關係，設計沿用劇名字體，為唱片設計注入新元素。（寶麗金唱片，1980 年，編號：6380-210）

13　《關正傑名曲選》封面封底的關正傑造型照貫徹帥氣小生的形象。（寶麗金唱片，1981 年，編號：6380-221）

14　《大地恩情》封面，歌手硬照首次配合電視劇造型，關正傑穿上中山裝，歌手名字與劇集的名稱用同一字款，強化歌手與劇集的關聯，加強推廣力度。（寶麗金唱片，1980 年，編號：6380-214）

境相近,因此也令內地觀眾產生莫名的親切感!或許是因為這一輪互相帶動的效應,《大地恩情》在點數上首次打破 TVB 的慣性收視,導致剛播映的劇集《輪流傳》遭受抽調的命運!TVB 遇上重大打擊,猶幸能在短時間內重整旗鼓,以汪明荃、四哥謝賢及邵氏佬官楊羣掛帥的《千王之王》挽回聲勢。這是電視史上,麗的電視給 TVB 最大壓力的時期。[1]

關正傑為《大地恩情》同名主題曲的主唱者,但以同名專輯推出的時間而論,倒沒有特別加推性的幫助,這是由於《大地恩情》劇集前後分為三輯,而關正傑只負責第一輯《家在珠江》及第三輯《命山夢》的主題曲,第二輯《古都驚雷》主題曲則由陳秋霞主唱,歌名為〈只求相愛過一生〉,而且關的兩首歌並不是放在同一專輯出版,因此〈大地恩情〉雖然十分流行,但很大程度是得力於劇集的熱播,跟唱片出版的關係反而不大,後來此曲成為其中一首粵語流行曲史上地位

吃重的歌,也是緣出於此。

金庸劇的神話力量

1981 年下旬,麗的電視因內部改組,大量人才流失,歌手亦開始另尋出路。其中關正傑、葉振棠、李龍基都先後離開,過檔 TVB,麗的電視的電視劇主題曲因為失去主要歌唱者而漸漸失去競爭力,終成為後來 TVB 主宰電視劇主題曲的格局。關正傑於 1981 年轉投 TVB,首部負責主題曲的電視劇為《英雄出少年》,該劇以少林小子為主題,正氣的劇情與關正傑的正面形象不無化學作用,插曲〈醉紅塵〉更是一絕,足證關正傑的劇集歌影響力猶在,至於與公益事業掛鈎的作品〈一點燭光〉亦成為其正面形象的標誌,值得嘉許。

1982 年,TVB 推出《天龍八部之六脈神劍》及《天龍八部之虛竹傳奇》,其中《六脈神劍》是首部用上合唱歌作主題曲的劇集,由關正傑和關菊英首度合作,作品〈兩忘烟水裏〉

15　關正傑轉投無綫首張唱片為《英雄出少年》,封面以一貫的斯文形象為主,加上幾件中式家具,首批內附彩照歌詞,既簡單又收到成本效益!(寶麗金唱片,1981 年,編號:6380-225)

16　承接《天龍八部之六脈神劍》的氣勢,關正傑推出《天龍八部之虛竹傳奇》,首批附送造型照海報及歌詞,自此開始成為唱片公司的「例行公事」!(寶麗金唱片,1982 年,編號:6380-230)

17　《天籟》為關正傑的高峰作品,封套照片及內附的海報以外景拍攝,是寶麗金唱片公司加強投放資源的開始。(寶麗金唱片,1983 年,編號:814-9731)

15

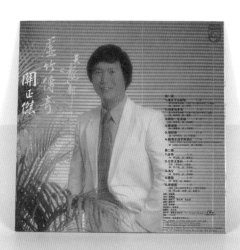

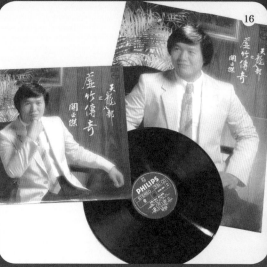

16

17

分為港、台、星馬三地三個版本，粵語及台灣國語版由關正傑及關菊英合唱，而星馬國語版則由關正傑及當時在星馬發展的台灣女歌手黃露儀合作，得到不錯的反應，引發往後關正傑與黃露儀另一次合作的契機[2]。《虛竹傳奇》主題曲〈萬水千山縱橫〉亦因為詞人黃霑的神來之筆，有助關正傑駕馭歌曲，成為繼羅文、鄭少秋後，對香港粵語電視劇歌曲重大影響的第三位歌者。

意興闌珊，全身而退

盛極必衰，電視劇主題曲的盛世在八十年代開始轉變，關正傑的歌唱路途或多或少受到影響。1983 年，電視劇《賴布衣》推出，一首〈碧海青天〉（收錄在大碟《天籟》內）仍能在流行榜上佔一席位，但聲勢已較之前減弱了。1984 年，關正傑由寶麗金轉投康藝成音，可惜在缺乏宣傳下，作品的推動更弱，其時推出的專輯《曾

為你編個夢》，只由香港電台劇集《香江歲月》同名主題曲以及區議會選舉主題曲〈一把聲音〉掛帥，迴響不大，頗有一跌不起之勢；1985 年有電視劇《六指琴魔》主題曲〈大步上青雲〉，但歌曲與形式難有突破。往後有公益歌曲〈蚌的啓示〉，以至〈燃點的火光〉等一類作品，但因與過往題材重複，已被新一代年青人視為沒變化的作品了！

至 1988 年，關正傑推出最後一張個人專輯《一個秋天》，無獨有偶，與秋官的《秋意》都是同一年推出。當中有電視劇《大明群英》主題曲〈人類的錯〉，但劇集的叫座力已不可同日而語；雖有黃霑填詞、顧嘉煇作曲，但武俠劇歌曲熱潮已一去不返，任你是曾經當時得令的歌星，也難敵時勢，證明武俠劇甚或是電視劇都是時候要改變了！此後，關正傑也全身而退，對香港樂壇不再眷戀。

1　麗的電視在 1980 年展開猛烈攻勢，9 月 1 日於報章頭版刊登全版廣告，大字標題：「千帆並舉展繽紛」，以三線劇集對撼無綫──7 點播出《大地恩情》、8 點播出《風塵淚》、9 點推出半小時劇集《驟雨中的陽光》。其中《大地恩情》迴響極大，收視率幾近與無綫拉平，這令一直取得慣性高收視的無綫陣腳大亂，並罕有地臨時抽調七點鐘劇集《輪流傳》，將之改為星期六播放；原有時間則以《女 CID》頂替，至 9 月中的 8 點鐘時段推出《千王之王》，終挽回聲勢，收復失地。

　　《輪流傳》編劇甘國亮近年在接受傳媒訪問時，提及此劇收視率其實不低，被「腰斬」與無綫恐怕流失廣告客戶有關。值得留意是，在《女 CID》播映完畢後，9 月底的 7 點鐘時段即播放甘氏另一經典作品《執到寶》。

2　黃露儀原名黃鶯鶯，早在七十年代，她已為 EMI 唱片公司翻唱很多英文老歌，至 1983 年來港與關正傑合唱〈常在我心間〉，後回台灣發展，以黃鶯鶯之名發表多張國語專輯。

18

19

第四節

假音歌王葉振棠

1973 年，葉振棠與陳潔靈、鍾定一等人組成樂隊 The New Topnotes。The New Topnotes 前身為 Christine Samson 領軍的 D'topnotes，活躍於六十年代後期。改組後的 The New Topnotes 維持了數年，但隨着樂隊潮流在七十年代末退潮，加上粵語歌抬頭，很多樂隊都在這時期解散。葉振棠跟許多從樂隊熱潮過渡而來的歌手一樣，在樂隊解散後作個人發展。他曾在 1979 年與鄔馬利和黃正光三人合作推出過一張粵語作品《馬正棠》，以電影《發窮惡》、《鬼咁過癮》的主題曲作主打，屬小品式作品，其中〈考車牌〉及〈鬼咁過癮〉為盧國沾作品，可算是兩人首次合作。

〈戲劇人生〉的崛起

1980 年，變革中的麗的電視在劇目種類中有所開拓，其中不乏以本地小人物的成長作背景的作品，《浮生六劫》正是其中之一，劇中主角程瑞祥的典型港人成長故事，道盡時代巨輪的變遷與人生觀的轉變，那些反映社會百態的故事，與港人成長背景十分相近，因此取得不錯的收視。該劇請來時為電影明星的岳華演出，加上年青一輩的張國榮、萬梓良和陳秀雯等，令到劇集甚有新鮮感；由葉振棠演繹的主題曲也突顯了在大時代下，人浮於事的感受，直入人心；插曲〈戲劇人生〉以主角一生的起跌遭遇為藍本——由成功到失敗，從沾沾自喜到眾叛親離。筆者記得劇終一幕，主角

1　此為 The New Topnotes 第二張作品，葉振棠以其獨特的唱功，贏得一班樂迷垂青，樂隊曾到外地表演而且得到很高的評價！（EMI 百代，1976 年，編號：EMGS-6009）

2　1978 年 The New Topnotes 樂隊推出最後一張作品 *Where do we go from here?*，自此葉振棠另覓發展機會，直至 1980 年以個人身份發展，推出《浮生六劫》後開始大受歡迎。（EMI 百代，1978 年，編號：EMGS-6030）

3　《浮生六劫》劇情講述主角從內地逃難南來香港，封套以上世紀民初年代照片為題，黑白配色為主，香港舊街道再加上葉振棠的造型，很有年代氣息！（EMI 百代，1980 年，編號：EMGS-6060）

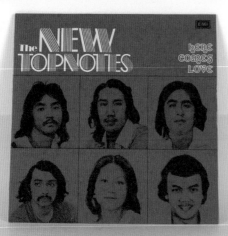

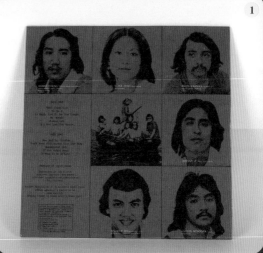

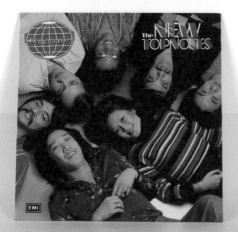

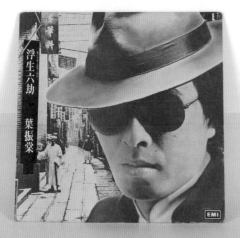

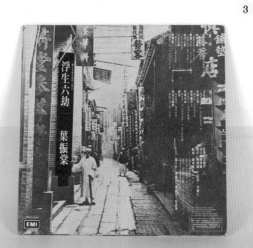

流落街頭，救護車警號響起，然後歌曲的鋼琴聲起，這一幕牽動人心，教筆者體會到電視劇歌曲的功能所在，正正就是觸動心靈。相信只要是當年有份追看這劇集的觀眾，也會感受到當中一二。

演繹歷史與民族劇歌曲

葉振棠首次演繹電視主題曲，其男聲假音的運用，是當年芸芸男歌手中較為少見的一個，從〈戲劇人生〉開始，至往後 1981 年電視劇《浴血太平山》插曲〈找不着藉口〉，類似的歌唱技巧同樣出色，因此也成為他個人特色的演繹風格。

同年，結合歷史與武俠元素的《大內群英》出爐，其同名主題曲是作曲者黎小田又一傑作，懸疑的前奏加上激昂氣勢所合併的電音效果，成功營造歌曲的緊湊氣氛，再加上張力十足的歌詞，結合成另一經典主題曲，而且歌曲在一些廣告空檔時段不停重複播放，讓觀眾得到洗腦式的記憶，確是一個厲害的宣傳手法。葉振棠這張電視劇同名專輯同樣得到非常不錯的銷量，也奠定了其主唱麗的電視劇主題曲的男歌手地位。此外，《大內群英》男主角萬梓良亦獲得演藝上的肯定，正式成為一線演員，往後武俠劇《大內群英續集》、《太極張三豐》、《遊俠張三豐》等也擔正演出，延續高峰。

葉振棠往往以踏實的演唱手法，把劇集歌曲的神髓演繹出來，《太極張三豐》主角張三豐那種無可奈何的情緒，都能在歌曲的演繹中教聽眾感受得到。至於民族英雄《大俠霍元甲》的同名主題曲，那一份家國憤慨之情亦發揮得恰到好處，聽得人熱血沸騰。

4　《大內群英》以清朝康熙、雍正年代事蹟為藍本，封面背景為群臣上朝的彩色繪畫，再配上葉振棠瞄向朝廷的現代造型，側目大時代發展。封底背面為歌者大頭照片，是八十年代香港流行音樂唱片常見的設定。（EMI 百代，1980年，編號：EMGS-6065）

5　《太極張三豐》封面以京劇面譜為題，大大的面譜畫上太極標記，主題更為突出，葉振棠穿上功夫服，略帶一代宗師的感覺，頗具武者風範；封底的抱拳起手式，加添氣派。（EMI 百代，1980 年，編號：EMGS-6071）

6　《大俠霍元甲》封面以葉振棠的斯文形象為主題，黑色西裝及背景配上紅色領帶及襟花，這樣子的造型並不多見於香港流行歌曲的封套設計上！（EMI 百代，1981 年，編號：EMGS-6082）

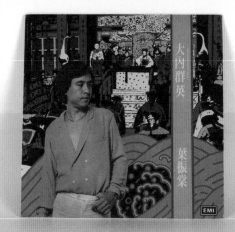

4

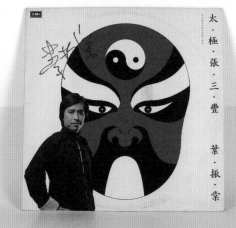

5

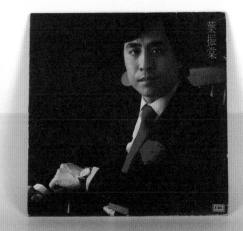

6

69

1981 年，葉振棠主唱以香港小人物為題材的劇集《浴血太平山》同名主題曲，其率真的演繹，將敢怒而不敢言的氣氛帶入歌曲中，又是另一種味道；插曲〈找不着藉口〉，將女主角感情至深而欲言又止的心情表露無遺，這正是歌者與詞人（盧國沾）一種默契上的表現，使觀眾得到投入感，成為人生回憶的重要組成部分！

轉投 TVB 成就經典

1982 年葉振棠加入 TVB 懷抱，與另一位出色的音樂人顧嘉煇開始合作，當中新鮮而突破的一次，是曲風開朗樂天的劇集同名主題曲〈戲班小子〉。這歌葉振棠演繹起來給人開心和悠然自得的感受。至於插曲〈我願一生孤獨過〉中，無奈的情緒彌漫在歌曲之中，是對戲如人生的另一種表達！

同年，由「三哥」苗僑偉與「三嫂」戚美珍領銜主演的電視劇《飛越十八層》，其主題曲〈難為正邪定分界〉以劇中魔鬼與人的思想鬥爭為題材，以正邪對立的角度描寫各自立場，詞人鄭國江的正能量賦予歌曲一種正面態度，而葉振棠與麥志誠的對唱亦能盡展對立心態。筆者很佩服他們對歌曲與故事當中的領略及掌握，發揮出電視劇與主題曲相互帶動的功能，委實是另一劇集歌經典！

1982 年可說是葉振棠步上事業高峰的一年，同年他再取得 TVB《蘇乞兒》主題曲的主唱機會。《蘇乞兒》由周潤發飾演蘇燦一角，記得當年選角備受非議，說「時裝人」拍古裝片不太適合，反而劉德華的扮相更能接受。觀點是否恰當屬見仁見智，但該劇主題曲〈忘盡心中情〉，卻成就了葉振棠與黃霑和顧嘉煇一個最高峰的

7　《浴血太平山》新曲加精選封面放上葉振棠多張專輯的不同造型照片，讓大眾重新認識葉振棠！封底用上新照片，歌曲名字及製作名單分別置於上下方，不會影響封底的整體設計。大碟共收錄了 8 首精選歌曲及 4 首新歌。（EMI 百代，1981 年，編號：EMGS-6076）

8　1982 年葉振棠正式過檔無綫，其時葉振棠被邀請參加東京音樂節歌唱比賽，於是封面設計用上一束鮮花伴在手，有領獎凱旋的喻意！收錄參賽歌曲〈再等待〉、〈戲班小子〉及〈難為正邪定分界〉等名曲。（EMI 百代，1982 年，編號：EMGS-6092）

9　〈忘盡心中情〉為葉振棠的經典作品之一，顧嘉煇及黃霑多次表示這為兩人合作中最滿意的作品。大碟封面沿用簡單的大頭照片設計，是為個人第 7 張作品，歌曲亦令他登上事業高峰！（EMI 百代，1982 年，編號：EMGS-6101）

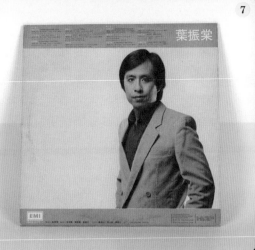

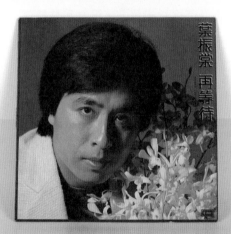

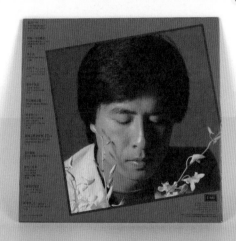

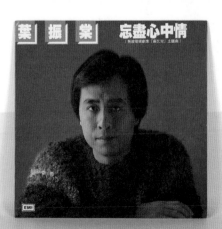

合作。歌詞以蘇燦一生為骨幹，霑叔感情洋溢的表達，加上葉振棠心領神會的感受，把歌曲傳情的道理活現在現實生活當中，為聽眾帶來另一番的體會。

雙葉的破天荒合作

1984 年，武俠劇集仍然是收視保證，但退潮之勢已可預視。這一年，TVB 推出另一部金庸著作改編《笑傲江湖》，同由周潤發擔正，主題曲破天荒請來「雙葉」——葉振棠和葉麗儀合作。兩位歌手份屬同一間唱片公司，一直各有風格，這次合作迎來了不同的感覺，兩位歌星組成了一剛一柔的對唱，可謂延續〈射鵰英雄傳〉的模式，兩者確有異曲同工之妙！儘管流行程度不及後者，可幸其化學作用猶在，是兩位歌者合作上的突破！

自 1983 年麗的電視易名亞洲電視開始，主力歌手紛紛轉向 TVB，後者可說是統一了電視劇歌手的天下，可能因為市場上失去了競爭，電視主題曲亦不復當年勇。葉振棠和葉麗儀的〈笑傲江湖〉，可說是武俠劇歌曲退潮前最後的高峰。

10　首次與葉麗儀合作推出合輯作品，演繹金庸小說《笑傲江湖》主題曲，成為計羅文及甄妮〈射鵰英雄傳〉後另一傑作，兩人的合作亦得到空前成功，合輯內容有多首合唱作品及個人作品，亦造就了兩人後來的雙葉演唱會！（EMI 百代，1984 年，編號：EMGS-6122）

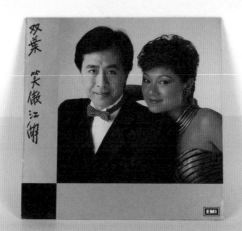

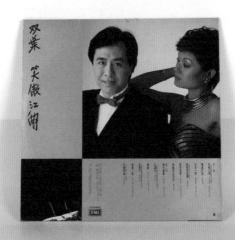

第五節
酒廊王子李龍基

1978 年，李龍基正式推出首張個人粵語大碟《巨星》，同名主打歌為麗的電視劇主題曲，故事以香港武打巨星李小龍的成長為藍本，因此劇集得到一眾小龍迷的垂青，歌曲亦廣為人知。李龍基與關正傑一樣，曾在佳藝電視演唱配音劇集主題曲，其中日劇《婚變之謎》（1978 年）及《過山虎》（1978 年）便是其中之二，但對於當時的小朋友來說，可能更有印象的是日本卡通片集《金剛飛天鑽》主題曲！

同年，張國榮、文雪兒主演的《浣花洗劍錄》在麗的電視播出，李龍基仍為主唱者。因其時外貌與武打影星陳觀泰極為相似，外形上也有硬朗感覺，遂於 1980 年再下一城，主唱《怒劍鳴》同名主題曲，此曲更為流行。八十年代初，李氏轉戰酒廊，擔任不少酒廊的駐場歌手，成為知名的夜店紅人，當年與徐小鳳、朱咪咪、葉麗儀等，分庭抗禮，各有不少捧場客，後來更因一晚走場達 8 次之多，有了「酒廊王子」的稱號。

演繹 TVB 劇集歌

1981 年，他算是首批過檔 TVB 的麗的歌手，他首度為 TVB 演繹的劇集歌是由謝賢、姚煒主演的《情謎》同名主題曲，同時也主唱了來自玉泉汽水廣告的改編歌〈靜靜地〉，成為

1　《巨星》劇集以一代巨星李小龍為題材，唱片公司以電視劇廣告字款為封面設計，左下角加入歌手照片，而背面標示歌曲名稱與幕後製作團隊，這設計是早期 EMI 的統一格式。（EMI 百代，1978 年，編號：EMGS-6023）

2　《最新佳視主題曲精選》為配合當年 7 月佳視劇集而推出的唱片，李龍基分別主唱日本片集《過山虎》及日本卡通《磁力鐵甲人》和《金剛飛天鑽》主題曲，唱片封面設計簡單，以宣傳佳視作品為目的，就是台徽、劇照加卡通插圖！（EMI 百代，1978 年，編號：EMGS-6033）

3　李龍基演繹麗的電視劇集主題曲〈浣花洗劍錄〉，唱片版本與電視版本有所不同，劇中主角張國榮亦曾經翻唱此作品並且推出唱片，使歌曲更廣為人知；這張大碟封面李龍基配上古裝扮相，頗有俠客感覺！（EMI 百代，1979 年，編號：EMGS-6048）

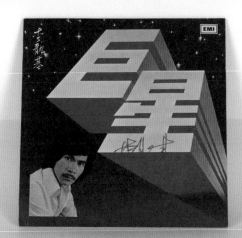

1

2

3

4

5

6

其中一首普羅大眾甚有印象的廣告歌，接下來的《佛山贊先生》（1981年）、《男子漢》（1982年）等電視劇主題曲，都由李氏主唱，當中的男兒本色，以及剛陽漢子的神髓，演繹得入木三分，在他往後的個唱中亦得到盡情發揮。1982年推出的新曲加精選，一首佻皮的〈花艇小英雄〉更發掘了他的抵死唱法，而唱片中的〈如來神掌〉更是TVB《歡樂今宵》中繼《封神榜》後，另一部結合懷舊和科幻特技的古裝短劇，筆者還記得主角龍劍飛（于洋飾）的造型，有搞笑成分亦有破格演出！

1983年推出的《豹子膽》，論劇力和聲勢都已大不如前了。至1984年，李氏最後出版的專輯《浪子嬌娃》，其中劇集《再版人》主題曲〈為何〉也受到一定注目，《再版人》也

為出道不久的梁朝偉迎來一次演技上的磨練。然而，劇集歌的影響力的確開始減退，賀年劇《勇者福星》的〈一切待揭盅〉亦遭逢冷落，電視劇主題曲已埋下退潮的種子。

客串電視劇角色

1985年以後，李龍基沒再推出個人專輯，只繼續他的酒廊歌手的事業，或偶爾客串電視劇角色，多年來都未有改變崗位。憑藉他的舞台經驗，以及帶動現場氣氛的能力，與觀眾更是越走越近。往後大大小小的演唱會，都能有超水準的演出，觀眾都十分享受和欣賞！李氏在電視劇的客串次數亦不少，近年仍在劇集中見到其蹤影，像2018年的《宮心計2深宮計》中，太上皇一角的發揮就恰到好處，實在難得。

4　《怒劍鳴》為李龍基效力麗的電視的第三張作品，更有李龍基首次作曲的〈得失一樂也〉，節奏明快題材開懷，是非常勵志的作品。封面以《怒劍鳴》劇集字體設計，配上李龍基隱約的身影，頗具深度！封底用上不同的構圖意境，形成對比。（EMI百代，1980年，編號：EMGS-6056）

5　李龍基為無綫主唱的第一首電視劇作品〈情謎〉，配合踏實的歌手形象，以簡便牛仔襯衫，擺出有型姿勢，極具型格；他與影星陳觀泰有幾分相似，一度成為城中熱話！（EMI百代，1981年，編號：EMGS-6075）

6　《男子漢》為時裝警匪片集，正氣凜然的照片表現出入型人格的氣概，歌曲〈男子漢〉及〈稻草人〉等亦曾經流行一時，是李龍基電視劇歌曲高峰代表作之一！（EMI百代，1982年，編號：EMGS-6090）

7

8

9

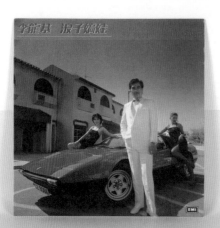
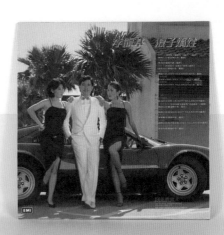

7　李龍基精選以簡而清的設計理念示人，封面以鋼筆畫掃描人像，新鮮特別，
　　精選歌曲到位加上新曲〈花艇小英雄〉大熱，得到不錯的成績，其電視劇作
　　品數量不少，成為其中一位電視劇主題曲代表人物！（EMI 百代，1982 年，
　　編號：EMGS-6096）

8　承接〈男子漢〉及〈佛山贊先生〉等硬橋硬馬的作品，再來一首〈豹子膽〉，
　　乘勝追擊，另外兩首輕鬆的〈斬柴佬〉及〈悠然自得〉更突顯李龍基的多變
　　歌路，有小人物的風格！封面封底以簡約造型為主。（EMI 百代，1983 年，
　　編號：EMGS-6107）

9　《浪子嬌娃》是李龍基最後一張電視劇黑膠唱片，封面上香車美人，十分有名
　　牌電視廣告的氣氛！（EMI 百代，1984 年，編號：EMGS-6119）

10　在音樂雜誌上刊登單色廣告為八十年代常見的宣傳手法之一，《浪子嬌娃》唱
　　片碟芯為黑底銀字，這段時期的唱片質地較硬，音色比較弱！（EMI 百代，
　　1984 年，編號：EMGS-6119）

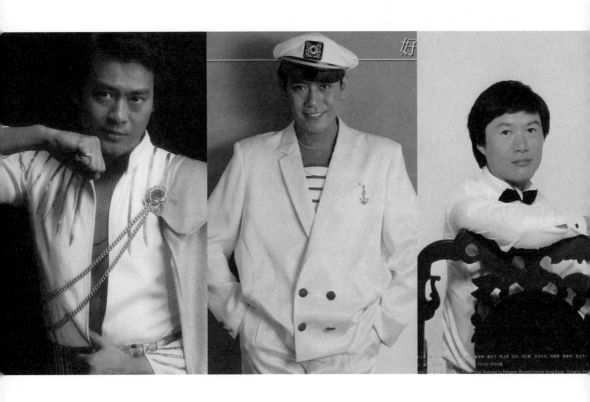

├ 小結

　　環顧 1973 年至 1988 年的 15 年間，這 5 位電視劇天王各司其職，在不同時期發放光芒，亦幫助了電視劇主題曲由零開始，攀上頂峰，甚至見證其滑落的軌跡。五人亦有一個共通點，就是在不同的時間裏都曾與不同的電視台合作。

　　八十年代中開始，新一代年青歌手湧現，電視劇開始步入結構性的轉變期，不論是年齡層的改變、歌手的接班或是創作人的更替，在在顯示出翻天覆地的變化。再加上偶像歌手的出現，以及新興娛樂的衝擊，電視劇的主導地位開始從頂峰滑下，雖然仍有一小段的中興期，但並不長久，終於到了改朝換代的一天。

第4集

五大天后

各有千秋

前文介紹過五大劇集歌天王，如今來到五大劇集歌天后了！筆者從歌曲的流行程度而論，排名不分先後有：汪明荃、關菊英、張德蘭、葉麗儀、甄妮。

　　七十年代中至八十年代中，這 10 年間演繹電視劇主題曲的女歌手，就以這 5 位最為多產；她們的作品數量分配較男歌手平均，這與她們「當紅」的時代略為與劇集風潮錯開，以及效力的電視台有所不同有關，加上劇集歌實以男歌手作品較多，因此有這樣的結果。

　　以流行程度而言，5 位女歌手的歌曲可以說是平分秋色，實在值得逐一細味，而且有一共通點，就是這些歌曲都是因為上佳的電視劇質素結合歌手的實力，從而產生化學作用，帶來成功，而並不是單靠歌手本身的號召力，這說明了電視劇主題曲的獨特意義！

第一節
熒幕一姐汪明荃

1967年，汪明荃加入麗的映聲，得到電視台的賞識，與蘇潔賢、黃楚穎、禤素霞合稱「四千金」，保送到日本學藝。1971年回港後，被TVB挖角，自此效力至今。多年來，汪明荃因為工作嚴謹、認真細心，一直受到TVB重用，每次電視台有形勢不對的時間，只要找她出來，就能把頹勢挽回，可謂地位超然；再加上汪氏有其個人威嚴，對後輩要求亦高，因此很早已成為「阿姐級」人馬，早在八十年代已獲封為「汪阿姐」，得到各界的尊重及推崇。

在日本深造期間，汪明荃吸收了很多演唱與演劇的技巧，其後在電視台也得到很多磨練機會，可算是早年較為全能的電視藝人。無論是古裝或時裝劇，汪明荃演來也入型入格。自1971年起，她工作不斷，拍劇無數，而早在1974年，已經開始主唱自己有份參演的劇集主題曲，如《秋海棠》主題曲〈捧打鴛鴦〉及插曲〈金絲雀〉，都是當年為人熟悉的作品。1975年，她與沈殿霞、王愛明、張圓圓組成「四朵金花合唱團」，是為當年哄動一時

的年青少女組合，其中主打歌〈四朵金花〉亦廣泛流傳，風行一時！

倔強形象成七十年代女性典範

1975年，汪明荃與張之珏合演《清宮殘夢》，飾演珍妃得到好評，而由她主唱的主題曲〈清宮怨〉及插曲〈許願〉亦十分流行，成功吸納人氣。同年，與鄭少秋合作《民間傳奇之紫釵記》，其飾演的霍小玉跟鄭少秋所演的李益，配搭得宜，十分討好，取得不錯收視，自此，二人成為非常合襯的熒幕情侶，該劇的主題曲〈紫釵恨〉也成為合唱劇集歌先祖之一。

不可不提的就是改編自金庸小說的武俠劇《書劍恩仇錄》（1976年），當中的翠羽黃衫霍青桐，與汪氏性格不謀而合，而劇中插曲〈思念〉、〈安拉我主〉及〈人生有何求〉亦教人印象深刻。至《民間傳奇之帝女花》（1977年），與黃允財飾演的公主駙馬俱入木三分，當中與羅文首次合作的主題曲〈並蒂花〉更是一鳴驚人。

1977年，汪明荃主演時裝電視劇

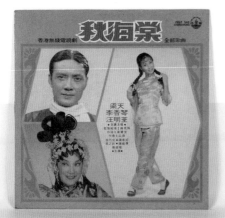
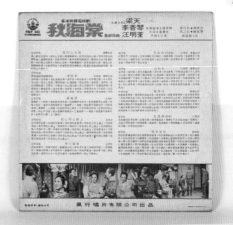

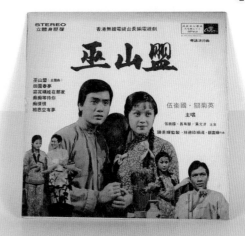

① 《秋海棠》封套以劇照為主，封底放上歌詞及劇照，與娛樂、文志唱片的電視劇
作品風格一致；風行的電視劇作品並不多，此唱片該是繼鄭少秋的《烟雨濛濛》
外，另一張較早期的電視劇作品。（風行唱片，1974 年，編號：FHLP543）

② 《清宮殘夢》為汪明荃早年一部經典宮廷劇集，封面盡是《清宮殘夢》劇照。
值得留意是封套另一面為《巫山盟》。（娛樂唱片，1975 年，編號：CST-12-
21）

《家變》，其中洛淋的角色性格倔強鮮明，成為七十年代時代女性的典範，有說當年一些職業女性，會視她劇中的衣著服飾、髮型等為潮流指標，影響力可想而知。汪明荃另一為人津津樂道的角色，要數 1978 年與秋官合作的經典劇集《倚天屠龍記》中的趙明，兩人再度擦出火花，無論劇集及鄭少秋主唱的主題曲都大受歡迎。

1979 年，汪明荃再度與羅文合作，演繹電影歌曲作品〈圓月彎刀〉及同名劇集歌〈風雨晴〉，均取得理想成績。同年，她為自己主演的《天虹》主唱主題曲，成為個人的慢歌經典之一，然而觀眾也許不曾留意，在《天虹》專輯中收錄了另一部電視劇《絕代雙驕》的插曲〈雙驕情難捨〉，也是唱得非常有味道，是值得推薦的作品。

《千王之王》力挽狂瀾

汪明荃除了與秋官合作無間，在八十年代多部膾炙人口的電視作品中，她亦與其他男主角擦出火花，甚得觀眾緣，其中改編自張恨水小說《金粉世家》，跟劉松仁合作的《京華春夢》（1980 年），其愛國學生的角色扮演十分到位，插曲〈撲蝶〉、〈今生不負愛〉及〈愛你一生不夠多〉均成為經典，結局一段金振西（劉松仁飾）的煽情場面亦教人記憶猶新。

另一部與四哥謝賢合作的《千王之王》，此劇被視為收復失地之作，結果亦不負眾望，力挽狂瀾，重新壓倒對台麗的之餘，亦得到很好的口碑。另外，《千王之王》亦算是開電視賭片之先河！無論在橋段、故事人物或是賭枱上的工具，都教人耳目一新，監製王天林及其兒子編劇王晶應記一功，往後香港賭片的模式，也與後者

3　1979 年汪明荃首次與羅文合作電影歌曲〈圓月彎刀〉，大受歡迎，而唱片附送的海報近年已難找到，成為珍貴收藏了！（娛樂唱片，1979 年，編號：CST-12-36）

4　《天虹》是繼《家變》後另一部以時代女性為題的作品，主角為時裝設計師，汪明荃的封面造型打扮時尚，切合主題。（娛樂唱片，1979 年，編號：CST-12-38）

5　《京華春夢》是汪明荃八十年代經典民初劇作品，改編自張恨水的《金粉世家》，此劇是無綫首部進入內地市場的劇集，唱片附送精美海報及明信片。（娛樂唱片，1980 年，編號：CST-12-43）

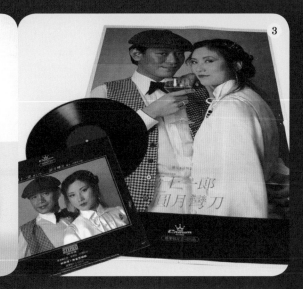

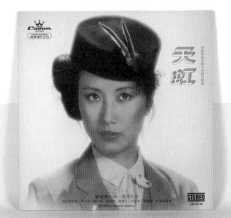

6

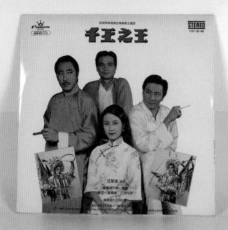

7

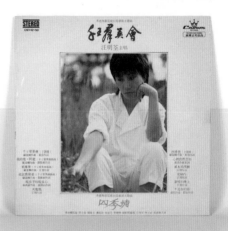

8

有莫大關連，成為一代人的集體回憶！主題曲方面，由女主角汪明荃主唱，而歌曲本身亦與她的聲線配合得很好！可算是她早期劇集歌作品中數一數二發揮恰當的作品之一，大家不妨重溫一下。

1981 年，TVB 乘勝追擊，由汪明荃再度承擔重任，與周潤發攜手合作再演《千王群英會》。歌曲曲風承接第一集，而其中插曲〈我的他，阿龍〉及〈風箏樂〉是筆者很喜歡的兩首作品。另外，唱片內收錄汪明荃另一部作品《四季情》的同名主題曲，歌曲感情與劇中角色如出一徹！劇中孿生姊妹曾氏兩角同由汪明荃飾演，兩角與黃錦燊及林子祥的對手戲都甚有火花；這是她繼甘國亮監製的《孿生姊妹》後再次一人分飾兩角。

真正成為全能藝人

1982 年，汪明荃在電視劇《萬水千山總是情》再與四哥謝賢合作，同劇還有呂良偉、曾慶瑜等；她的角色由 10 幾歲演至 60 多歲，可以說是另一次演技大考驗，而這部電視劇的同名主題曲及插曲〈勇敢的中國人〉，已經成為國內外華人心目中最有代表性的粵語民族歌曲之一，同時亦是汪明荃紅遍內地的歌曲。還記得劇中播放〈勇敢的中國人〉時，總教人熱血沸騰，適逢當年日本篡改歷史教科書問題，抵制日貨的風潮在香港席捲而起，而劇集內容又與二次大戰日本侵華有關，一時之間，可以說全港也受到一份抗日情緒帶動，熾熱程度愈演愈烈，因此對歌曲的印象更加深刻！

同年，羅文投資首個粵語音樂劇

6　《千王之王》是首部以賭博為題材的電視劇，歌曲水準很高，封面為劇照，其中汪明荃的花旦造型更是維妙維肖！（娛樂唱片，1980 年，編號：CST-12-46）

7　《千王羣英會》為《千王之王》續集，封面造型相近，貫徹娛樂唱片公司八十年代的製作模式。（娛樂唱片，1981 年，編號：CST-12-50）

8　《萬水千山總是情》劇集以抗日時期的中國為背景，激起同胞支持，成為經典歌曲，唱片以雙封套設計，是娛樂唱片投放較多資源製作的一張大碟。（娛樂唱片，1980 年，編號：CST-12-60）

9

10

11

《白蛇傳》，並聯同汪明荃、米雪和盧海鵬一起演出。在那個年代，香港人對音樂劇比較陌生，雖然羅文耗盡心力，投入不少，又請來很多業內人士幫助，以嚴謹態度製作，最終劇目演出效果是不錯的；可惜在當年，這種表現模式未為普羅大眾接受，結果是虧本收場，但對於阿姐來說，已是一次非常難得而精彩的演出經驗。

1984 年，汪明荃與羅文、鄭少秋等先後離開娛樂唱片公司，轉投華星唱片，她以新形象示人，高貴大方，得到很好的評價；同年電視劇《秋瑾》推出，阿姐又一次把角色演活，其演繹的主題曲〈秋風秋雨〉取得好評。往後，她也不斷在公仔箱演出，留下不少教人印象難忘的角色，而且在電視節目的主持位置上下了不少苦功，後來更投身粵劇界作不同嘗試，真正成為全能的藝人！汪明荃的電視劇角色與歌曲陪伴我們一同成長，亦成為七十至八十年代無綫電視台的輝煌印記。

9　隨唱片附送的海報，少有地以生活造型照作設計，碟芯印刷已改為粉藍色，唱片則改由日本印製！（娛樂唱片，1982 年，編號：CST-12-60）

10　《郎歸晚》大碟中，歌曲〈勇敢的中國人〉早在《萬水千山總是情》之前已出版了，後來再重新混音，令歌曲調子更完整；此為娛樂唱片再次以雙封套製作的大碟。（娛樂唱片，1982 年，編號：CST-12-58）

11　此為汪明荃轉投華星娛樂有限公司的首張作品，唱片以雙封套製作，服裝設計亦非常有品味，是一張有格調、用心的作品。收錄劇集歌〈秋風秋雨〉。（華星唱片，1984 年，編號：CAL-07-1015）

合唱歌后關菊英

1972 年，年僅 14 歲的關菊英推出首張個人國語專輯《今夜雨濛濛》，在仍然是國語時代曲與英文作品流行的年代，她一共發行了 3 張國語作品，成績已是相當不錯。兩年後，只有 16 歲的她更為 TVB 主唱劇集《楊乃武與小白菜》的主題曲〈小白菜〉，並收錄在劇集同名大碟當中，專輯中她與電視台的老師級前輩合唱了多首作品，而且歌路非常成熟，很快便為觀眾認識。1975 年，她與伍衛國合唱《巫山盟》插曲〈田園春夢〉，這同時是盧國沾第一首歌詞作品，成為當時極為流行的一首好歌，其電台播放率非常之高，是當年除了〈啼笑因緣〉外，另一首廣為人知的劇集歌作品。

揚名天下的〈狂潮〉

同年，以外國名著改編而成的同名電視劇《小婦人》，當中幾首插曲亦是由關氏與伍衛國合作；作曲者顧嘉煇擅於發揮歌手的聲線，不論是高音及喉底低音，都控制得宜，關菊英的聲線在其指導之下，得到完美的呈現。1976 年，《書劍恩仇錄》的插曲〈事事未滿足〉就是其中首屈一指的作品，而 TVB 首部長篇時裝劇《狂潮》（1977 年）的同名主題曲，正是關菊英的成名作。

1　娛樂唱片公司自《啼笑因緣》起接手部分無綫電視劇歌曲的製作及發行，《楊乃武與小白菜》封面順理成章地用上電視劇照，並把關菊英的硬照放於上方角落，背面印上簡單的歌詞及製作人名單。（娛樂唱片，1974 年，編號：CST-12-20）

2　電視劇《巫山盟》唱片推出，此唱片與另一部劇集《清宮殘夢》各佔一半分量，大碟因同時有兩部劇集的歌曲而加強了賣點。（娛樂唱片，1975 年，編號：CST-12-21）

3　《江湖小子》為當年電視台力推的作品，劇內插曲與另一部劇集《小婦人》的歌曲關菊英都有參與演繹，封套背面列明主唱者為關菊英及伍衛國。（娛樂唱片，1976 年，編號：CST-12-25）

4　《江湖小子》海報為娛樂唱片公司推出電視劇唱片以來，首張附送的宣傳海報，海報印上劇集主角伍衛國，現在已是十分罕有的藏品。（娛樂唱片，1976 年，編號：CST-12-25）

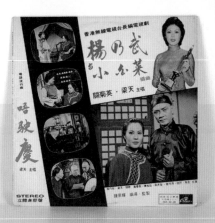

1

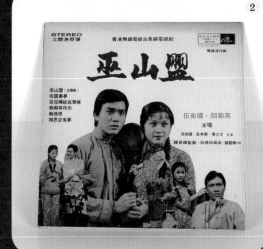

2

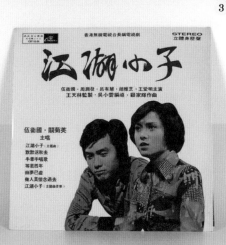

3

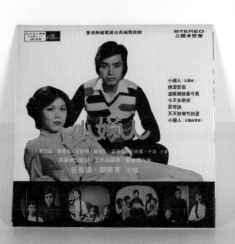

4

關菊英主唱〈狂潮〉時，不過 18 歲，卻已把歌曲的感情發揮得絲絲入扣，可說是她能在早期成為有名歌手的主要原因。《狂潮》劇情緊湊，有相當的追看性，記得主角邵華山（周潤發飾）與雷茵（狄波拉飾）以手槍對峙的一幕戲肉，令當年所有追看此劇的觀眾議論紛紛，還記得播放當晚，很多市民都趕回家中追看，可謂「歷史性時刻」；開槍剎那，主題曲隨即播出，更是引人入勝，是回憶也值得念記！還有結局一集，主角程一龍（石堅飾）回望自己一生起跌的無奈⋯⋯與狂潮的起與跌互相呼應，混合一生的愛和恨。

關菊英跟汪明荃一樣，也曾與鄭少秋、羅文多番合作，而且亦非常有火花。與鄭少秋合作灌錄的大碟《民間傳奇：四傑傳之三笑》（1976 年）中，插曲〈求偶〉、〈出走〉，還有《江山美人》（1977 年）插曲〈戲鳳〉，都是關菊英早期為人所認識的作品。同年與羅文合唱的《梁山伯與祝英台》劇集主題曲〈樓台會〉及插曲〈十八相送〉，也有相當成績。

兩張星馬版唱片的來由

1977 年，娛樂唱片公司推出《狂潮》合輯唱片。其後，1979 年及 1980 年，星馬地區分別推出了《狂潮》與《孽網》兩張唱片。[1] 其中，星馬版的〈狂潮〉為全新編曲及重新灌錄，因為關菊英其時已是寶麗金合約歌手，是以該主題曲不能用上前公司娛樂唱片的版本，星馬版的唱片封套遂挪用了香港寶麗金唱片公司的《永恒的琥珀》專輯封面，歌單也以後者為基礎，重新再做！

至於關菊英另一張星馬版大碟《孽網》，更是重新拍攝封面，內裏

5　《狂潮》為 1976 年年度電視劇經典作品，主題曲為關菊英帶來第一個事業高峰，唱片封套與封底分別用上兩部劇集劇照：《狂潮》及《心有千千結》，為早期的合輯作品。（娛樂唱片，1977 年，編號：CST-12-26）

6　圖左為星馬版的《狂潮》大碟，可見其封面挪用了香港寶麗金唱片公司的《永恒的琥珀》（圖右），而歌單也是以《永恒的琥珀》為基礎，但略有不同。既以《狂潮》為名，當然有收錄〈狂潮〉一曲，卻是關菊英重新灌錄的版本。（《狂潮》星馬版：寶麗金唱片，1979 年，編號：6380-024）（《永恒的琥珀》：寶麗金唱片，1979 年，編號：6380-020）

7　圖為《孽網》香港版，與星馬版本（圖 8）的封套完全不同，而且歌單沒有〈網中人〉的關菊英錄音版本。（寶麗金唱片，1980 年，編號：6380-211）

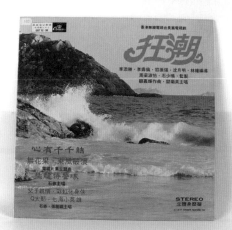

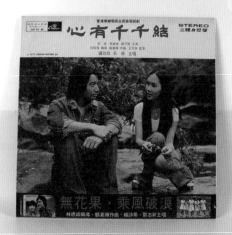

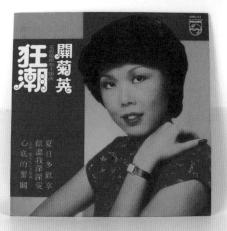

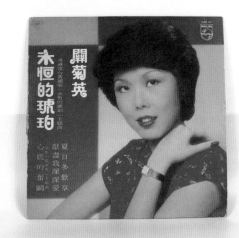

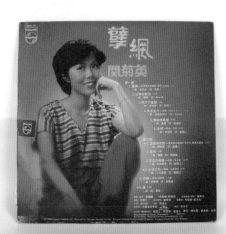

8

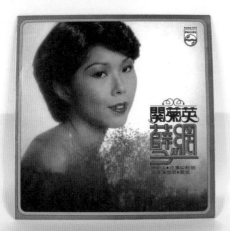
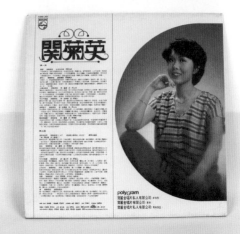

9

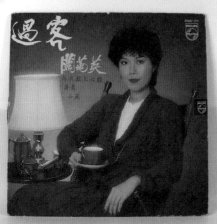

10

8　《華網》星馬版本加入了只在星馬發行，由關菊英演繹的《網中人》同名主
　　題曲，在星馬亦是非常難尋的一張關菊英作品。（寶麗金唱片，1980 年，編
　　號：6380-213）

9　《過客》是 1981 年推出的民初主題電視劇作品，是關菊英全盛時期的作品，
　　封面設計簡單！（寶麗金唱片，1981 年，編號：6380-217）

10　〈兩忘烟水裏〉為首支男女合唱的金庸作品主題曲，關菊英及關正傑（雙關）
　　的演唱非常合拍，第二版的封套加上了「六脈神劍」字眼，跟關正傑的《天
　　龍八部之虛竹傳奇》以資識別。（寶麗金唱片，1982 年，編號：6380-229）

11　隨《過客》大碟附送的月曆海報，可說是兼具裝飾和實用用途。（寶麗金唱
　　片，1981 年，編號：6380-217）

更多了由關菊英主唱的〈網中人〉主題曲（香港版本由張德蘭主唱）！關菊英的〈網中人〉版本，那份用心演繹，與張德蘭的有所不同，各有味道。

演繹金庸改編重頭作

1981年，起用新人黃日華為主角的電視劇《過客》推出，得到非常不俗的收視，連帶主題曲也大熱起來，唱片大賣，把關菊英事業推上高峰。接下來的重頭戲，金庸改編作品《天龍八部之六脈神劍》，是她與關正傑的一次完美合作，而且劇集在香港、台灣和星馬地區均有發行唱片，分別為粵語版與國語版本，一共是一首主題曲〈兩忘烟水裏〉和兩首插曲〈湘女多情〉、〈付上千萬倍〉；3首歌曲流行一時，星馬版更邀請了其時在當地發展的台灣歌手黃露儀與關正傑合唱，可以說是一次跨地域的交流。

改編金庸小說的電視劇，在 TVB 的推動下，其震撼力往往比其他劇集來得強勁，相對來說，歌曲的流行程度也比較高。1985年，《雪山飛狐》首次搬上電視熒幕，這次的叫座力也很好，同名主題曲再度交由關菊英主理，並與剛勝出新秀歌唱比賽的呂方合唱，作品有相當好的反應；插曲〈心語〉的柔情開心感覺，與男女主角的感情相近，而關菊英的表現也是恰到好處，此曲後來收錄在專輯《新的一頁》內。

1985年以後，關菊英開始淡出電視歌壇，而電視劇主題曲亦開始有另一批新人接班，並投入新時代的元素，重新調整，令劇集歌能夠與百花齊放的粵語流行曲並肩而行。

12　關菊英轉投華星的第一張大碟，由陳幼堅設計，封面用上珍珠蚌造型，非常特別。以形象包裝為賣點，但歌曲的錄音水準比較失色，幸好同名主題曲〈雪山飛狐〉及插曲〈心語〉是有心之作，亦能流行一時。（華星唱片，1985年，編號：CAL-08-1025）

13　唱片以珍珠粉末製造，在當年算是非常前衛的嘗試，對套設計以蚌形作立體剪裁，與唱片用料及顏色都十分配合，是誠意之作。（以華星唱片，1985年，編號：CAL-08-1025）

據知因為《狂潮》及《網中人》先後在星馬當地熱播，因應需求，故推出了星馬版大碟。補充一句，《孽網》為商台同名廣播劇。

第三節
清純歌后張德蘭

　　張德蘭原名張圓圓，5歲參加童裝公司舉辦的兒童歌唱比賽，並以〈媽媽好〉一曲奪得冠軍，得以入行。後來學習舞蹈，學校創辦人是港台電視劇《小時侯》（1977年）內主演嫲嫲一角的黎灼灼。張德蘭10歲加入TVB當小演員，並於1975年加入四人少女組合「四朵金花」，亦參與過迪士尼樂園舞台劇原聲大碟的製作，歌曲〈世界真細小〉、〈歡笑樂園開心地〉、〈無繩又無扣〉都是經典。她第一首主唱的兒歌為《鐵金剛》同名主題曲，其後一系列兒歌如〈Q太郎〉、〈七海小英雄〉亦為人熟悉。

　　直至1977年，張德蘭以17歲之齡主唱《陸小鳳》插曲，〈鮮花滿月樓〉、〈願君心記取〉及〈落花淚影〉成為當年很搶眼的3首歌曲，不但演繹到位，〈鮮花滿月樓〉的錄音更是早期娛樂唱片水準非常高的一首作品，是現在試音必備的歌曲之一。亦因為歌路清純，而得娛樂唱片公司決策人之一劉東夫人改名為德蘭，以此宗教聖名作藝名沿用之今。

　　除了幾首插曲外，張德蘭亦為廣播劇《茫茫路》演繹主題曲〈午夜結他〉，人氣繼續上升。接下來一部長篇電視劇集《網中人》（1979年），同名主題曲演繹得非常踏實自然，而歌詞中故事與人物的深入描寫，張德蘭亦充分發揮，歌曲得到非常好的迴響。1980年張德蘭過檔麗的電視，開

1　此為「四朵金花」時期的合輯作品，以米奇老鼠卡通的歌曲為主，因此封面印有米奇老鼠與四朵歌者小花，背面印有粵語歌詞，方便小朋友邊聽邊看，其他英文歌曲則沒有印上歌詞，比較可惜！（EMI百代，1975年，編號：S-LRHX-1024）

2　〈網中人〉為張德蘭第一首演繹的電視長篇劇集主題曲，迅速爆紅，封面與封底放上她的照片，平凡簡潔，是較傳統的封套做法。（永恒唱片，1979年，編號：WLLP-963）

3　〈風塵淚〉為張德蘭過檔麗的電視的頭炮電視劇歌曲，唱片封套給人感覺成熟大方，突顯大姐姐的感性內涵，封底放上劇照，與各家唱片公司的處理手法相近。（永恒唱片，1980年，編號：WLLP-975）

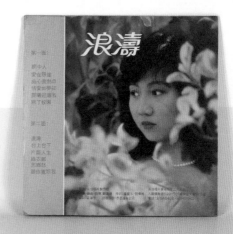

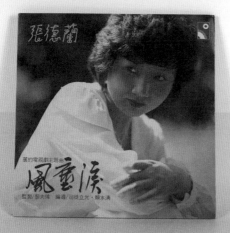

4

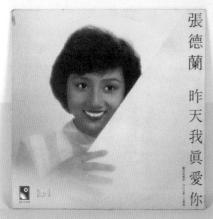

5

6

 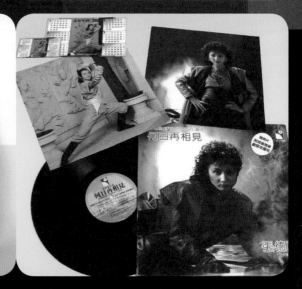

創另一片天地。

麗的「千帆並舉」的主要唱將

張德蘭在麗的推出的首支劇集歌〈風塵淚〉叫好亦叫座，再加上《大地恩情》插曲〈雞公仔〉的熱播，成為她在麗的首批令人刮目相看的作品。1981 年《四口之家》主題曲〈昨天我真愛你〉中感情細緻的演繹，又是另一番滋味。

當年麗的電視亦有不少新鮮嘗試，劇集《武俠帝女花》就把粵劇經典改頭換面搬上銀幕。在當年是個嶄新概念，演員能在擅長的武俠劇中發揮，同時又能為耳熟能詳的故事注入新元素，讓年青一代以新鮮角度去感受歷史人物的種種，不落俗套，是電視台的一大突破！歌曲方面，以粵曲改編的時代曲更令人眼前一亮，筆者當年對此十分受落，加上張德蘭的用心演繹，只要你細心咀嚼全碟的主題曲與插曲，就會看到他們確實是用心製作，個人認為十分有誠意，劇中主角米雪及劉松仁等的表現也是傾盡全力，交足功課了！

回歸 TVB 再創頂峰

經歷了兩年為麗的電視劇演唱的生涯後，張德蘭再次回歸 TVB，歌路漸趨成熟，對曲詞中感情的掌握已經非常穩定，其柔情似水的聲線更是一大特色。1983 年年底，TVB 繼《射鵰英雄傳》後，推出重頭劇《神鵰俠侶》，作詞人鄧偉雄與作曲人顧嘉煇繼〈網中人〉後，再一次與張德蘭拼發出火花，主題曲〈何日再相見〉首次播出，一份綿綿的濃情滲在其中，插曲〈留住今日情〉淡淡然的愛更是清純，而重點作品插曲〈情義兩心堅〉更成為這部情書的重要段落，可謂將歌與故事融為一體的另一境界：「情若真／

4　《昨天我真愛你》以張德蘭大頭半身照作封面，比較傳統，這是永恒唱片的一個特色，背面配上天真可愛的活潑照片，大方自然。（永恒唱片，1981 年，編號：WLLP-979）

5　麗的破格把粵劇經典拍成武俠劇，張德蘭在《武俠帝女花》唱片封面的古裝扮相亦雄妙維肖，配合唱片的武俠主題，是近年被搶購的黑膠唱片之一！（永恒唱片，1981 年，編號：WLLP-987）

6　《何日再相見》為無綫 1983 年版《神鵰俠侶》的劇集歌唱片，亦是張德蘭回歸無綫後的高峰之作，封面張德蘭的形象成熟了不少，歌詞紙則印有主角劉德華的劇照；因為劇集收視高，曾發行多個批次，首批附送大年曆咭及歌詞紙，二批附送小年曆咭及歌詞紙，其後批次並沒附送年曆咭，歌詞紙也換上張德蘭的造型了。（永恒唱片，1983 年，編號：WLLP-2920）

7

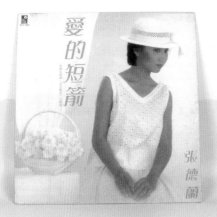

8

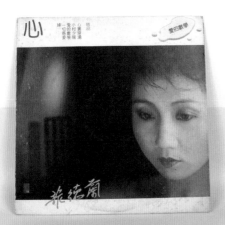
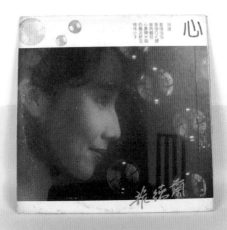

9

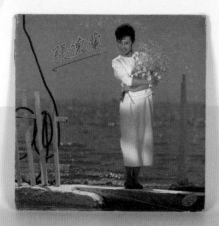

不必相見恨晚／碰到一眼再不慨嘆」。

內地近年常稱 1983 年版的射鵰不能超越，筆者認為這首〈情義兩心堅〉與《神鵰俠侶》更是永不分離的作品，每當歌曲的前奏一起，小龍女與楊過種種離離合合畫面已呈現眼前，刻骨銘心的情節縈繞腦中，久久不散，是一次電視劇與歌曲極至互動的經典。另一首〈問世間〉，顧嘉煇的曲把劇中李莫愁的情緒帶入曲中，筆者非常佩服創作人的融情入歌的境界，能把情感推到極點，實在是難能可貴，而張德蘭的融會貫通更是難得！這幾首作品在天時、地利、人和下得到全面發揮，在製作人的用心下煉就而成，值得推崇！

清純風格不變

經歷高峰之後，張德蘭帶來小品式的家庭作品《家有嬌妻》主題曲〈愛的短箭〉，活潑溫馨，再來一首《錯體姻緣》的主題曲〈愛情 OK 膠〉，充份發揮張德蘭的可愛聲線，收錄在專輯《心》中。

至 1986 年，有一部不起眼的電視劇《神劍魔刀》，雖然劇集本身不太受歡迎，但插曲〈風雨人生〉及主題曲〈黑白難辨〉卻非常動聽，為電視劇集添上一個美好回憶！

自《陸小鳳》插曲〈鮮花滿月樓〉開始，張德蘭的劇集作品就帶給聽眾一份清純的感覺，而且風格一致，在兩家電視台的作品亦見其改變及成熟的過程，以及創作人的苦心經營。這現象在七八十年代電視劇工業比比皆是；然而到了八十年代中期，粵語流行曲已非由電視劇主題曲主導了，劇集歌曲慢慢步入衰退期，張德蘭也在這退潮中漸漸淡出。

7 　《愛的短箭》新曲加精選為張德蘭在永恒的最後一張作品，亦因快要轉唱片公司，唱片封套形象沒有太大改變，仍走清純自然的路線。（永恒唱片，1984年，編號：WLLP-2928）

8 　張德蘭轉投新唱片公司後，推出大碟《心》，歌曲風格與形象既有可愛亦有成熟，擺脫了永恒年代較單一的曲式演繹，令人另眼相看！此碟收錄劇集歌〈愛情 OK 膠〉（TOP TOP 唱片，1985 年，編號：TTLP-8801）

9 　〈黑白難辨〉為電視劇《神劍魔力》主題曲，收錄在唱片《風雨人生》中，是為張德蘭八十年代最後一首劇集主題曲，唱片封面用上海浪潮汐比喻人生！（威寶唱片，1986 年，編號：UPR3）

第四節
豪氣硬朗葉麗儀

1969 年，22 歲的葉麗儀於《歡樂今宵》節目「聲寶之夜」贏得首席評判顧嘉煇四盞燈的滿分成績，取得冠軍後入行，同年加入麗風唱片公司，以唱英文歌曲及翻唱國語歌曲為主。曾任職輔警及國泰航空公司，以及擔任香港旅遊大使的她，因 1974 年替航空公司推廣活動，以泰文推出宣傳唱片而轉投 EMI，在七十年代出版國語、英文及粵語大碟與細碟 60 多張，算是那年代多產的藝人。1976 年推出串燒作品「的士夠生」系列共三輯，也有不錯的迴響。

《上海灘》瘋潮

1980 年，TVB 首部中篇劇集《上海灘》推出，顧嘉煇起用葉麗儀主唱主題曲，黃霑先聲奪人的歌詞，為歌曲添上化學作用，其歌曲氣勢與音樂場面的定位，是電視劇歌曲中有突破的一次典範。

這部劇集為香港觀眾帶來一個「追劇」新指標，而且劇中男女主角的複雜感情與故事中的恩怨情仇，在劇情推進下更見緊張；其中兩位主角用手槍以俄羅斯輪盤對決的一幕更是經典，在音樂的配合下更見氣氛！當年大家天天追看，成為不少港人，甚至內地居民的時代記憶。

有一幕筆者印象特別深刻：當年某夜乘的士回家時，司機說當晚是《上海灘》大結局，自五時半放工時間起，通通都是趕回家看大結局的客人，街上沒有一個人留連，慨嘆這是個近乎零生意的一個晚上；劇集令人瘋狂至此，在娛樂節目豐富的今天真是很難想像！據當年小道消息指出，《上海灘》唱片因為缺貨關係，曾經由 20 元炒賣至接近 250 元一張；在八十年代的香港，可以說是個奇蹟。

《上海灘》得到空前成功後，葉麗儀成為其中一位電視劇主題曲御用主唱者，往後的《上海灘續集》主題曲〈萬般情〉，一剛一柔的演繹恰到好處；劇集《女 CID》主題曲〈女中豪傑〉硬朗獨立的女性味道，更成為葉麗儀其中代表作品之一；至第三輯《上海灘龍虎鬥》在風格上比《上海灘》更見進步。

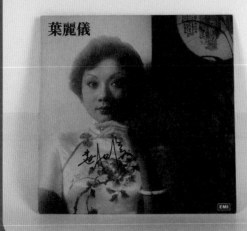

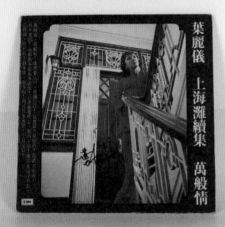

① 1980 年，一部《上海灘》令葉麗儀搖身變成樂壇紅人，歌曲唱到街知巷聞，封面用上黑白照片，恍似重回幾十年前的上海。（EMI 百代，1980 年，編號：EMGS-6059）

② 上海灘續集延續了十里洋場的夢，封面背景為典雅樓房，當年在香港要找這種優雅的場景拍攝已經不容易，據葉麗儀說，照片是在跑馬地鳳凰台拍攝的，可見當年製作人對唱片主題認真的態度！（EMI 百代，1980 年，編號：EMGS-6066）

3

4

5

營造女中豪傑的感覺

1981 年的電視劇主題曲《紅顏》，顧嘉煇用上嶄新編曲手法，以華麗的交響樂開場，加上黃霑豪放的歌詞，葉麗儀將大起大落的情感完全融入歌曲中；此曲收錄在 EMI 經典雜錦碟《金碧輝煌》中。1982 年《女黑俠木蘭花》同名主題曲延續了她的輝煌成績，而劇中主角趙雅芝和楊盼盼的表現也令人印象深刻，插曲〈告訴我〉流露淡然哀傷。1983 年，《十三妹》劇集主題曲〈巾幗英雄〉氣勢更見不凡，配合演員黃杏秀傲氣俠骨的形象，歌曲與劇集完美結合，可說是又一次創造電視劇主題曲的高潮，此曲後來收錄在新加坡推出的現場錄音唱片內。

1984 年，葉麗儀和葉振棠的〈笑傲江湖〉跟羅文和甄妮〈射鵰英雄傳〉雖已不可同日而語，但仍算是合唱作品的經典！1986 年，乘着劇集《薛仁貴征東》之勢推出的《薛丁山征西》主題曲〈成敗不必理會〉，雖然仍有葉麗儀的硬朗演繹，但因為劇力退減，這首主題曲的流行程度大不如前了。

葉麗儀於八十年代的電視劇歌曲中確立了強烈個人風格，配上獨特的演繹方式，成功營造女中豪傑的感覺。其中硬朗而正直的特質，都一一能在歌曲中感受到，同時亦能配合電視劇作品的劇情及主角性格，起到相互宣傳的作用；不論劇集或劇集歌，也各有得益。

3　　《上海灘特輯》是整個《上海灘》劇集系列的合輯，唱片封套用回彩色照片，首尾呼應。（EMI 百代，1981 年，編號：EMGS-6072）

4　　以電影海報作為唱片封面並不新鮮，但永遠能做到點題的效果，以電影《難兄難弟》歌曲唱片，同樣令你猶如重回時光隧道！收錄主題曲〈女黑俠木蘭花〉。（EMI 百代，1982 年，編號：EMGS-6097）

5　　1986 年推出的《薛丁山征西》唱片封面用上葉氏的性感形象作賣點，不再以電視劇照作招徠，再次證明劇集歌在八十年代中後期開始出現疲態；隨着潮流改變，劇集主題曲不再是必殺技了！（EMI 百代，1986 年，編號：EMGS-6141）

第五節
實力金嗓甄妮

甄妮，原名甄淑詩，又名甄苾婷，17 歲出道，是澳門出生的混血兒。1971 年，在台灣推出第一張唱片《心湖》。1977 年，她與七十年代邵氏影星傅聲結婚，婚後到香港定居和發展。

街知巷聞的〈奮鬥〉

1978 年 10 月推出首張與 TVB 合作的電視劇主題曲大碟《奮鬥》，得到非常好的成績，劇中主角曾慶瑜主唱的〈明日話今天〉，是改編自日本男歌手細川高志的〈心のこり〉，原唱者甄妮演繹時有另一種不同的爆發力。此曲在當年街頭巷尾不停熱播，當中顧嘉煇的編曲及盧國沾的歌詞真的應記一功。同年，關正傑亦曾改編翻唱，可見此曲的受歡迎程度，時至今日，只要色士風一起，那份七十年代夜總會場景的感覺亦油然而生，實在厲害。

同一張專輯裏，改編自山口百惠原曲〈愛に走つて〉的〈小鳥高飛〉，同樣變成香港味道濃鬱的歌曲，可見改編作品的重要性在當時不容忽視。據悉當年的知情人士曾轉告唱片公司

新興全音，在唱片出版 3 天後，因搶貨太「倡狂」，批發商一度要暫停關門，不給行家搶貨；最終其銷售數字達 40 多萬張，但因為新興全音是新成立的唱片公司，為着其他唱片公司的面子而把銷售數量報少，可謂唱片市場的首次。

相隔 7 個月後，1979 月 5 月，甄妮再推出第二張 TVB 電視劇掛帥的專輯，是為改編自古龍小說《圓月彎刀》的《刀神》，其主題曲〈春雨彎刀〉由鄧偉雄填詞、顧嘉煇作曲及編曲，其中首段前奏與和音已為歌曲帶來引人注目的氣氛，而甄妮的到位演繹，使歌曲產生濃濃的江湖味道，與戲中刀身上所刻的一句詞句——「小樓一夜聽春雨」，有了互相緊扣的戲劇性效果。

此曲也屬其中一首令人印象深刻的劇集歌曲，而這專輯銷量也高達 15 萬張，作為第二張「過江龍」的專輯，是很厲害的了！唱片內一首改編自英文歌曲 Sometimes When We Touch 的〈莫徬徨〉，甚為流行，後來再翻

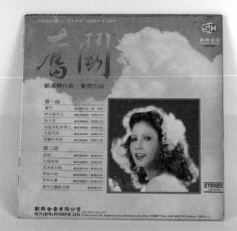
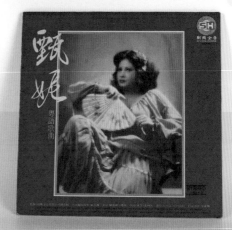

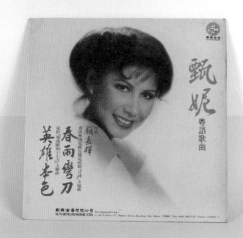

① 甄妮首張粵語劇集歌作品《奮鬥》一鳴驚人，成為當年的經典大碟，封面用上蔚藍天空，背面用上艷麗紅色，有着萬里青空過上彩虹的寓意，首批附送月曆海報。（新興全音，1978年，編號：SHLP-7810）

② 《春雨彎刀》封面大頭照片非常搶眼，背面的照片也有獨特風格。承接之前的氣勢，唱片銷量也有十多萬張！（新興全音，1979年，編號：SHLP-7905）

唱的計有關正傑、夏韶聲和彭健新等，證明只要是好的旋律，就一定為人所接受。

續唱劇集歌迴響不絕

1981 年，唱片《衝擊》推出，同樣得到不錯的迴響，同年甄妮另一專輯《心聲》，更是令人印象深刻的作品，唱片內的兩首劇集歌：《前路》主題曲〈東方之珠〉及《火鳳凰》主題曲〈命運〉，均屬筆者極喜歡的作品。

前者由平靜唱至激昂，氣氛由淡至濃，起伏有致；後者是顧嘉煇 1981 年到外地深造後，由黃霑暫代創作的作品，周啓生負責編曲，歌曲出來的氣勢與力量，很有煇哥作品的影子，再加上甄妮演唱的吐字力度，把歌曲的傲氣感覺展現出來，確與《火鳳凰》劇中女角的心路歷程互通，發揮了劇

集歌曲應有的作用，往後《播音人》主題曲〈愛定你一個〉亦屬手到拿來的作品。

1983 年，與羅文合作的《射鵰英雄傳》，其空前成功有目共睹，甄妮在〈肯去承擔愛〉及〈四張機〉的演繹亦能把女主角穆念慈及英姑的心態盡數表達，使聽眾投入劇中角色！

逐步減少主唱電視劇歌曲

自《射鵰英雄傳》後，甄妮主唱的電視劇歌曲數量，與其他殿堂級歌手一樣，開始逐步減少，原因之一是電視劇的種類和題材已經越來越廣，為迎合時裝劇的增加，需要有不同風格的歌手參與，而「前輩」歌手的風格往往因為「定型」了，有時會有單一的感覺。1985 年，甄妮演繹時裝劇《種計》主題曲〈愛情賭注〉，印象已經不太深刻了。

3　《心聲》大碟為甄妮自組公司後的作品，唱片封套簡單自然，突顯甄妮的美態，唯封底歌單較不起眼。（金音符唱片，1981 年，編號：JF-1004）

4　唱片封套設計創新，左右半邊臉分佈封面和封底的設計十分不錯，強烈黑白對比也有睇頭，後來《射鵰英雄傳》唱片封套設計概念也許是源出於此，是歌曲錄音水準非常高的一張唱片！收錄〈愛定你一個〉。（金音符唱片，1982 年，編號：JF-1007）

5　來到八十年代中，唱片中電視劇主題曲比例開始減少，主要原因是代表性比不上七十年代；此唱片曾推出兩個封面照片版本，是新力唱片的首次，證明甄妮地位之高。大碟收錄劇集歌〈愛情賭注〉。（新力唱片，1985 年，編號：CBA-156）

3

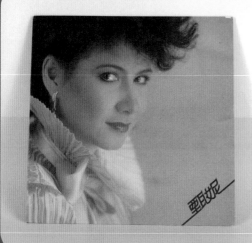
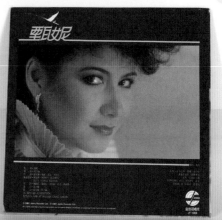

4

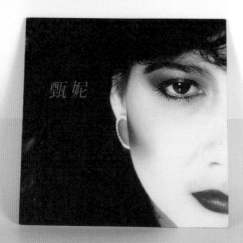

5

1986 年，TVB 拍攝新一輯的《陸小鳳之鳳武九天》，並由萬梓良擔綱演出，劇力與人力亦算非常鼎盛，歌曲〈留下我美夢〉、〈風裏不回顧〉和〈往事如煙〉幾首作品亦有不俗的評價，是 1985 年後，迴響相對較大的劇集歌作品。

1987 年，甄妮與羅文再度攜手合作，合唱《成吉思汗》主題曲〈問誰領風騷〉；《成吉思汗》是 TVB 與亞洲電視的大型歷史劇《秦始皇》對戰之作，以歌曲而論，《秦始皇》主題曲的歌詞氣勢不凡，有壓倒性的力量，而且編曲非常震撼。唯一較弱是起用新人羅嘉良主唱，歌藝比較幼嫩，當然〈問誰領風騷〉也有其氣勢一面，但與 1983 年《射鵰英雄傳》的主題曲或插曲相比，確是有時不與我的感受了。

甄妮自一首《大茶園》（1988 年）主題曲〈我不再否認〉（收錄在《華星武俠金曲集第二輯》）後，就再沒有參與電視劇主題曲的主唱了。

6　　1986 年新力唱片公司為甄妮製作《留下我美夢》大碟，以全新設計理念包裝，封套改為開放式；雖然創新，但並不是所有樂迷也喜歡，因為取出唱片時不太方便，容易造成損壞！（新力唱片，1986 年，編號：CBA-163）

7　　顏色唱片以新力唱片出版最多款式，甄妮此張作品為水晶透明色，而音色則與黑色唱片有一點距離。（新力唱片，1986 年，編號：CBA-163）

8　　1987 年甄妮轉投華星唱片，並推出兩張唱片，沒有收錄電視劇歌曲；而 1987 及 1988 年華星分別推出了兩張武俠金曲合輯，電視武俠劇歌曲要以合輯形式推出，可見年代轉變，電視劇歌曲與流行曲「問誰領風騷」！（華星唱片，1988 年，編號：CAL-02-1074）

6

7

8

├ 小結

　　總括而言，女歌手在電視劇主題曲上的演繹比起男歌手可謂更多元化，既有柔情，亦有硬朗，而且與男歌手合作所擦出的火花更超出預期，為香港帶來更多令人印象深刻的電視劇集歌作品；自八十年代中至九十年代，女歌手的電視劇主題曲甚至比男歌手的更有叫座力。不同類型的粵語電視劇歌曲應運而生，把香港粵語流行歌曲推向另一個新紀元。這段歷史的痕跡，是值得我們記下和回味的。

高峰過後的劇集歌

麗的電視自 1973 年設立無線頻道後，開拍的電
視劇也有不錯成績，此後開始嘗試自行創作電視劇主
題曲，由早期的《大家姐》（薛家燕，1976 年）《十
大刺客》（文千歲，1976 年）及《浪淘沙》（華娃，
1977 年），直至長篇電視劇《鱷魚淚》（袁麗嫦，
1978 年）和《變色龍》（關正傑，1978 年），逐步邁
向成熟期。當中，造就了幾位因主唱劇集歌而走紅的男、
女歌手，包括：關正傑、葉振棠、李龍基及張德蘭。

從麗的電視過渡至亞洲電視

　　麗的沒有跟歌手簽下固定合約，大多以部頭合約形式合作，因此該台可以不時請來其他界別的藝人，例如DJ、獨立歌手和前樂隊成員等主唱劇集主題曲，而且為數不少，其中包括：曾路得、鄧藹霖、蔡楓華、盧業瑂、湯正川、徐小明、陳秋霞、杜麗莎、柳影紅、林嘉寶、楊小青、彭健新、張偉文、威利、余安安、陳秀雯、劉志榮和張國榮等，亦因為這批來自不同界別的好手，造就了麗的電視主題曲八十年代初的輝煌歷史，同時帶給普羅市民一個美好的電視劇集體回憶。

亞洲電視成立

　　麗的電視在澳洲財團的推動下，創造了一段輝煌時期，然而，1982年，澳洲財團退出，香港商人邱德根收購麗的電視50%股權後，電視台易名為亞洲電視，此後，該台電視劇集與主題曲進入了變天時期。

　　首先是歌手離巢，主力歌手關正傑、葉振棠、李龍基先後轉投TVB去，導致本來具有實力的歌手班底幾乎連根拔起，而作為創作高層的盧國沾也意興闌珊，儘管他的詞作仍支撐了好幾年。

　　在1982至1986年間，亞洲電視開始拍攝不同類型的劇種，當時的一線小生首推第一期藝員訓練班畢業的何家勁，他在麗的時代已首次參演電視劇《大將軍》（1982年），並擔任主角。其後在亞視年代，先後在時裝劇《再見狂牛》（1982年）、《誓不低頭》（1983年）以及與關之琳合作的《我愛美人魚》（1984年）等劇，同時包辦主演以及主唱主題曲和插曲，集演、唱於一身，是亞洲電視銳意栽培的新人。何家勁參與過的亞視劇集達40多部，1993年接拍《包青天》，飾演展昭一角而廣為全球華人認識，算是亞洲電視藝人中最有迴響的一個。

1983年何家勁成為第一位亞洲電視的演員兼歌手，推出首張作品《再見狂牛》，並收錄《大將軍》及《琥珀青龍》等電視劇主題曲。

1984 年，何家勁推出第二張作品並收錄《我愛美人魚》主題曲〈教我怎麼忍〉及《誓不低頭》插曲〈終須有一天〉。

早期亞視不斷開拓新劇種，其中最具話題的首推改編香港漫畫家黃玉郎作品的《醉拳王無忌》（1984 年），該劇以中篇劇集作定位，一共 20 集，由吳剛、葉玉萍、李賽鳳、良鳴、羅樂林及邵氏演員王龍威、劉家勇等 20 多人主演，反應甚佳，其中主題曲〈大醉之後〉主唱者正是剛出道的 DJ 溫兆倫，插曲由同是 DJ 的何嘉麗（嘉嘉）演唱；《醉拳王無忌》取得不錯反應，亞視於同年添食，推出第二輯《日帝月后》，合共 40 集。

亞視初期的劇集不乏劇力逼人之作，其中講述岳飛故事的《十二金牌》（1984 年）就令人留下深刻印象，其主題曲同樣交由溫兆倫主唱；同年的時裝劇《小生也瘋狂》主題曲也交由這位 DJ 演繹，溫氏唱來別有一番個人風格。

這段時期，亞視也有不少質素上佳的歷史劇集，如：《少女慈禧》（1983 年）、《劍仙李白》（1983 年）、《武則天》（1984 年）、《諸葛亮》（1985 年）、《秦始皇》（1986

1986 年一張甚有迴響的亞洲電視作品《秦始皇》推出，由新人羅嘉良主唱同名主題曲，及加入由馮寶寶主唱的插曲〈四季煙雨〉及〈誰令這樣〉。

年）等，其主題曲分別由柳影紅、黃凱芹、張南雁、鄭少秋及羅嘉良等演繹；其他改編自小說的武俠劇集如《四大名捕》（1984 年）、《雲海玉弓緣》和《萍蹤俠影錄》（1985 年）等也有自家製的主題曲。這段時間，亞視的劇集與歌曲的流行程度雖然與七十年代麗的時期有點距離，但整體依然有吸引力。

可惜到八十年代末，不論其電視劇或劇集歌的受注目程度都開始減退。

吃力不討好的製作

1990 年，亞視找來著名監製招振

強、武術顧問程小東，改編當年極為成功的港漫《中華英雄》，並找來何家勁、楊澤霖、葉玉卿、關詠荷、尹天照等拍了首輯《火鳥島》，於6月播出，合共25集，主題曲理所當然由何家勁主唱。以製作而言，確實落足心機，當中有很多特技爆破效果，而且人物造型、道具、佈景甚至場景都與漫畫神似，要比1984年的《醉拳王無忌》兩輯好很多。第二輯《中華傲訣》亦於1991年播出，可惜，其收視與主題曲的流行程度都教人失望，收看的人並不多，記得在筆者校園裏，會討論該劇的同學也不多，相信與慣性收視有直接關係。

第二節
無綫電視新人輩出

相比亞洲電視，TVB 電視劇的收視在八十年代一直高企，絲毫沒有減退跡象。儘管其對手麗的電視在七十年代末八十年代初人強馬壯，在蕭若元、麥當雄主導時期，氣勢強大，其中「千帆並舉」一役更贏得聲勢，但無綫也沒有固步自封，兩台鬥心強烈，造就了很多出色的劇集，當中武俠劇的故事具有天馬行空的改動空間，成為七八十年代電視劇重要的劇種，主題曲的創作亦因此而得到發展，構成香港本土文化的一個重要章節。

1982 年年底亞洲電視成立，TVB 面對這個新對手也是嚴陣以待，先以改編金庸武俠名著《射鵰英雄傳》為第一炮，並分為三輯拍攝，此劇全台精銳盡出，成功把目光剛投向亞洲電視的觀眾搶回來，接下來，1984 年的《神鵰俠侶》、《笑傲江湖》同樣以金庸武俠劇作招徠，主題曲方面，先後以頂尖的實力派歌手壓陣，羅文、甄妮、張德蘭、葉振棠、葉麗儀等，全是信心保證，TVB 此舉不單是讓自己保持領先位置，更要取得絕對的成功。

事實上，兩台的歌手陣容已不可相提並論。自從 1982 年麗的電視的主要電視劇唱將，包括關正傑、李龍基、葉振棠、蔡楓華、陳秀雯、蔣麗萍等相繼離去，過檔 TVB 後，TVB 自此更是如虎添翼；同年，他們舉辦第一屆新秀歌唱大賽、銳意網羅全港最有潛質的歌手，為其設計形象，重新包裝，加上適合的歌曲配合，推出市場，從而吸引新一代的年輕觀眾，擴大電視觀眾的年齡層；另一方面，TVB 以新的合作方式，與不同歌手簽下合約，短時間內已把全港大部分歌手收歸旗下，形成強弱懸殊的對比。從此，TVB 坐擁具實力的歌手，又有孕育新人的平台，漸漸取得電視劇歌曲的主導權。

新秀歌手冒起

TVB 一方面開拓新的偶像歌手，一方面也加強唱片業務，其附屬公司華星娛樂有限公司，在 1982 年成立唱片部門，同年推出首張粵語唱片《群星高唱》，是一張集合多位 TVB 旗下藝人的合輯，由他們翻唱舊歌，陣容包括：李司棋、石修、沈殿霞、何守

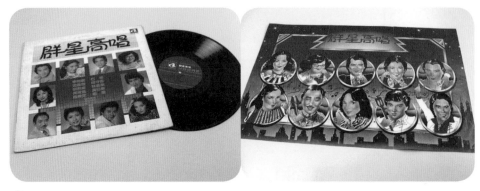

華星推出群星雜錦碟，封面印上歌手肖像相片，隨碟附送群星簽名繪像海報。

信、胡燕妮、林嘉華、黃淑儀、黃日華、趙雅芝和楊群等，隨後第二張粵語唱片為陳美齡的《漓江曲》，收錄TVB當年一部外購劇《馬可孛羅》的主題曲。

至第三張唱片，就是以梅艷芳掛帥，另加3位新秀林利、胡渭康和蔣慶龍的合輯，當中主打歌〈心債〉是《香城浪子》主題曲，甫推出即大受

1983年推出的《心債》是梅艷芳與3位新秀的合輯作品，現已成為經典。

歡迎，梅艷芳此後也先後主唱《五虎將》（1984年）主題曲〈飛躍舞台〉

以及《挑戰》（1985年）主題曲〈我與你他與我〉等，但形象鮮明的她，已不用依靠劇集歌而飛躍舞台了。

另一位新秀呂方的星途也順利展開，其貌不揚的他先是主唱了《新紮師兄》插曲〈你令我快樂過〉，至1986年，呂方先後為《赤腳紳士》和《神勇CID》主唱主題曲〈君心知我心〉和〈英雄莫笑痴〉，後者的插曲〈只因我太痴〉更是呂方經典情歌之一。

TVB培育新秀的套路相當明確，就是要吸引年輕觀眾。除了上述新秀出身的梅艷芳、呂方以及小虎隊，還有由麗的轉投無綫發展的張國榮、陳秀雯、蔡楓華、將麗萍，再結合原有的陳百強、林子祥等，一班富有活力的青春歌手如潮浪湧至，他們大多主唱時裝劇，當中的主題曲內容也以配合歌手形象為先，跟此前以電視故事骨幹為先的創作方式已截然不同。

第三節
娛樂唱片力挽狂瀾

另一方面，早在七十年代與 TVB 成為合作夥伴的娛樂唱片公司，有見華星冒起，以及新秀湧現，意識到其電視劇主題曲的元老寶座可能會被取代。因此自 1982 年開始，也不遺餘力的發掘新人，務求開展青春路線，與華星抗衡，其中黃綺加、溫兆倫、麥潔文、鮑翠薇和何嘉麗等先後在娛樂推出作品。

黃綺加率先在秋官主演的《富貴榮華》（1981 年）演唱插曲〈心事〉，此曲因為劇集的播出而流行。

溫兆倫的冒起

溫兆倫主唱《醉拳王無忌》及《小生也瘋狂》的主題曲，皆為亞洲電視作品，連同《十二金牌》主題曲，機會不少，只可惜《醉拳》第二輯《日帝月后》並沒有發行唱片。之後他轉投 TVB，繼續為電視劇演唱主題曲及插曲，首部為 TVB 主唱的為武俠劇《林冲》（1986 年）的〈風雪前塵〉。

除了唱歌，他更得到無綫重用，拍攝的劇集不少。自一部《義不容情》（1989 年）後，更是人氣上升，成為

無綫一線小生，往後的拍劇與主唱機會亦不少。《還我本色》（1989 年）插曲〈沒有你之後〉、《走路新郎哥》（1991 年）插曲〈心內全是愛〉、《今生無悔》（1991 年）插曲〈從未試過擁有〉、《火玫瑰》（1992 年）插曲〈願傾出心裏愛〉等電視劇歌曲，都能在劇集播放期間得到不錯的反應。

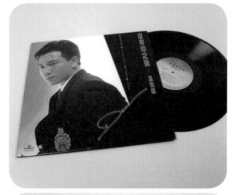

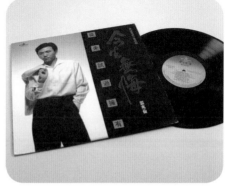

溫兆倫為 1984 年娛樂唱片力捧的新人，及後推出了大碟《沒有你之後》（1988 年）及《從未試過擁有》（1991 年）。

女歌手大放異彩

麥潔文 1983 年加入娛樂，推出大碟《萊茵河之戀》後得到好評，接着在 TVB 先後主唱《黃金約會》（1984 年）、《江湖浪子》（1985 年）、《大香港》（1985 年）三部頗具分量的大製作主題曲。其中《大香港》一劇有周潤發、龔慈恩、關禮傑、呂方等參演，可謂電影《英雄好漢》、《江湖情》的先驅作品，而《江湖浪子》插曲〈偏偏惹恨愛〉更是細緻動人的作品，教人印象深刻。

鮑翠薇因為一首〈紅豆相思〉而成名，推出首張作品《我只有期待》亦有很好成績，而她主唱《決戰玄武門》（1984 年）的主題曲〈夢裏幾番哀〉和插曲〈不見我淚流〉都教觀眾非常受落，及後為《薛仁貴征東》與時裝劇《好女當差》主唱主題曲，也是教人甚有回憶的作品。

要說娛樂唱片在八十年代末最成功的歌手，不得不數陳松齡。陳松齡因一個模仿葉蒨文的歌唱比賽而加入

樂壇，成為娛樂唱片公司旗下歌手。1989 年主唱卡通片《相聚一刻》主題曲後，成為其中一位兒歌天后，後來〈烏卒卒〉等作品給小朋友留下深刻印象。

同年，TVB 開拍《天涯歌女》，陳松齡飾演上世紀三十年代一代歌后周璇，電視劇風靡全港，娛樂乘勢推出《天涯歌女》原聲大碟，大量改編周璇歌曲為粵語版本，專輯大受歡迎；往後乘勝追擊的《月兒彎彎照九州》，同樣是非常成功的「二次創作」令陳松齡的歌唱事業攀上高峰。

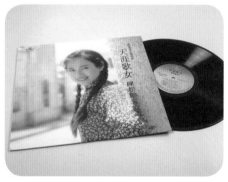

一部《天涯歌女》令陳松齡成為炙手可熱的 TVB 花旦。

小結：不同唱片公司的路線

　　綜觀娛樂唱片公司在 1983 年後的發展，其歌曲風格與形象仍是沿用七十年代的模式，與八十年代土生土長的年青一代頗有一段思想距離。事實上當年的電視製作班底也在求變，開始與不同唱片公司或創作人合作，務求有新的火花。但娛樂唱片公司的運作模式較傳統，與另外兩家本地華資唱片公司永恒唱片和文志唱片同出一轍，與其餘幾家以外資為本或與外資合作的唱片公司手法不同，遂分成新、舊兩派——舊派的作品就是以電視劇主題鋪排公式震撼，使歌曲有故事性的編排，做到與劇集內容有所呼應。然而這傳統創作方式被年青一代視為新意不足，也凸顯不到歌手個性，被視為老土。

　　另一邊廂，華星、寶麗金、華納、EMI 等以新潮思維，突破劇集歌曲固有界線。他們擁有大量偶像和實力派歌手，所主唱的電視劇歌曲都帶有很重的歌手風格，例如 1988 年林子祥主唱的〈真的漢子〉，是電視劇《當代男兒》主題曲，但你可能只記得這是林子祥的歌，早已忘了是出自哪齣電視劇了；這種改變，確立了主題曲被流行曲同化的一個階段。漸漸地，電視劇集主題曲的聽眾層面不再局限於電視迷，其對應的對象更為廣泛，因此劇集歌的「劇集味」逐漸淡化，隨着年代的改變，慢慢步入另一個未知年代。

第 6 集

劇集歌的

蛻變和尾聲

自八十年代末開始，電視工業已經成為恒常軌跡，每年所製作的電視劇數量之多，已遠遠拋離七十年代，所生產的電視劇種也趨向多元化，青春劇、實況劇與武俠劇的需求和比例都在變化，也令劇集歌的創作和地位有所改變。

第一節
電視劇主題曲的定位出現轉變

回首七十年代，普羅大眾的生活模式比較簡單，就如《歡樂今宵》主題曲提到：「日頭猛做／到依家輕鬆下」，就是辛勤工作一整天後，大家都回家休息，安坐家中收看電視，以調劑生活。

那段時期的劇集題材比較集中，多以生活中的小人物或是大時代變遷的社會現實為題，甚有追看性。又因為當年的題材很多都是此前未曾做過，加上形形色色的變化，使觀眾有停不了的新鮮感。主題曲方面，主要是把故事大綱消化後，用歌詞去表中心思想，因此所起的化學作用實在不少。

但 10 多年過去，很多劇種都嘗試過了，拍攝方式與表達手法已開始有重複感，觀眾亦因為看多了，故事情節都感到熟口熟面，而且珠玉在前，實在不難感到沉悶或劇力不足；為了尋求突破，創作人要找尋新路向，但要留住觀眾已並不容易了！

劇集歌方面，情況亦然，傳統手法的電視劇主題曲用的是壓場的氣勢及震撼的開場，但到了九十年代，年輕一代已經不賣賬，並視這類呈現方式為「老土」，因此劇集歌由以往配合劇情內容為先，轉為以歌手風格或形象為先，這個「先後互換」的情況，意味着電視劇反倒要借助歌手聲勢來吸引觀眾，與七十年代末八十年代初歌手因唱劇集歌而走紅的情況，截然相反。

舉例劇集《午夜太陽》（1990 年）的主題曲〈也曾相識〉，正是典型的譚詠麟情歌，今天這歌已成為他其中一首永誌不忘的情歌作品，但這部劇集的名稱及故事內容，相信許多 fans 都已記憶模糊了，然而，如果問大家〈誰可改變〉是哪部劇集的主題曲？劇中主角是哪位？相信不少 fans 一定能答。另外林子祥曾有一首〈人海中一個你〉，歌曲至今大家仍會有印象，但那是屬於哪部劇集的？答案是 1991 年 TVB 重頭劇《大家族》的插曲（該劇主題曲〈改變常改變〉同樣由林子祥主唱）！以上例子，或許說明了電視劇歌曲的影響力已大不如前。

鄭少秋再起風雲

儘管劇集歌聲勢大不如前，但「五大天王」之一鄭少秋卻是寶刀未老。1992 年，《大時代》推出，是秋官自 1988 年《誓不低頭》後再一次突破演技的劇集，後來此劇更成為跟股市升跌掛鈎的「神劇」，主題曲〈歲月無情〉由徐嘉良作曲、潘偉源作詞，這歌跟鄭少秋過往演繹的劇集歌味道不盡相同，是他比較平實的作品，感情演繹精細到位，柔中帶剛，戲味極濃。

1992 年的《大時代》至今成為一部經典之作，同名專輯亦有不少好歌。

1994 年，秋官再來一部《笑看風雲》，其成熟穩重的角色加強了劇集的可觀性，由他主唱的同名主題曲仍然教觀眾受落，但另一首由新人鄭伊健演繹的〈直至消失天與地〉更受注目，為後者帶來一次上位的機會，算是一次劇集與歌曲互相帶動的成功例子，各方面都得到應得的迴響。1996 年，秋官在《天地男兒》再次擔任男

主角兼主唱主題曲，該劇仍然取得不錯的收視率，間接幫助歌曲的推廣。其中由張智霖演繹的插曲〈怎會如此〉亦流行一時，唱片公司乘勢推出他的新曲加精選大碟，熱潮維持了整整半個多月才慢慢減退。

1994 年秋官再接再厲推出的《天地男兒》唱片，亦有叫好又叫座的勁力！

上述九十年代「秋官時裝劇三部曲」，代表着鄭少秋成功跨越年代，持續其歌與視的影響力，也能帶起新人，讓樂壇補充更多新血。

羅嘉良歌視兩棲

九十年代中後期，繼鄭少秋後另一位能在歌與視中都取得成績的電視台小生，當數羅嘉良。

羅嘉良早在 1986 年已曾主唱亞視劇集《秦始皇》的主題曲，至 1987 年 3 月，TVB 開拍處境劇《季節》，並於《歡樂今宵》中播出，剛加盟無

綫的羅嘉良飾演劇中角色細 Dee，主題曲更交由他主唱，因而廣為觀眾認識。《季節》一共拍了 300 多集，是其中一部長壽的處境劇。

1996 年，羅嘉良接拍劇集《天地男兒》，其角色得到認同；往後一年，他擔綱演出喜劇《難兄難弟》，該劇以六十年代紅星謝賢、呂奇、陳寶珠、蕭芳芳為模仿對象，再加上誇張搞笑

羅嘉良在九十年代末，以《難兄難弟》掀起懷舊風情！

封面設計用上了六七十年代常用的膠片效果，從不同角度可看出兩張劇照。

成分，與吳鎮宇、張可頤和宣萱等擦出火花，眾人演繹維妙維肖，得到非常成功的迴響，由他們主唱的主題曲原聲大碟，更在出版時被搶購一空，

成為一時佳話。1998 年，羅嘉良再下一成，接下重頭劇《天地豪情》，成為主角之一，由他主唱的主題曲〈仍然在痛〉及插曲〈說天說地說空虛〉

1998 年羅嘉良主演的《天地豪情》原聲大碟，造型設計充滿時代感。

同樣得到觀眾的讚賞。筆者記得當年開店售賣 CD 時，唱片公司推出了《天地豪情》新曲加精選，天天得到 50 張的銷量，維持了個多星期，以當年來說算是不錯的成績了。

至千禧年前後，TVB 傾巢而出，在 1999 及 2000 年先後製作《創世紀》和《創世紀 II》，由羅嘉良擔綱演出，同劇還有郭晉安、陳錦鴻、古天樂、郭可盈、陳慧珊、蔡少芬及汪明荃等領銜主演，主題曲亦交由羅嘉良主唱；原聲大碟在 2000 年推出，聲勢不俗。

第二節
九十年代的劇集歌代表作

九十年代仍有不少劇集與歌曲同樣大受歡迎的作品，篇幅所限，現只列舉部分。

1994 年，《再見亦是老婆》播出，成為 TVB 其中一齣極高收視率的電視劇，據報最高曾超越 40 點，是為一部年代經典，主題曲是由彭羚主唱的〈仍然是最愛你〉，已成為她的代表作之一，其歌曲內容準確拿捏劇集主題的重點，反映歌、劇互相緊扣，仍是可以得到聽眾歡迎的。

1995 推出的全新處境劇《真情》歌曲〈無悔愛你一生〉，霑叔曾提及這是他與顧嘉輝其中一首二人非常認同的作品，可惜並不能流行起來，與早年他沒有刻意用心經營的作品〈當你見到天上星星〉，後改名為〈明星〉，幾經翻唱，終能流行起來的情況不同。他曾感嘆地說：「人有人的命運，歌同樣有歌的運氣。」

1994 擁有非常高收視的電視劇《再見亦是老婆》原聲 EP，只收錄了 4 首作品，但仍然大賣，可見市況何其好景。

1995 年，以香港小市民日常為題材的處境劇集《真情》推出，得到家庭主婦及年長一輩的市民受落，成為一部繼《香港 81》至《香港 86》系列後，第二部最長壽的處境劇集。《真情》自 1995 年起至 1999 年，一共播出 1100 多集，其主題曲〈無悔愛你一生〉由李樂詩演繹，由顧嘉輝及黃霑合作，黃霑曾直言這首是他與輝哥合作中，其中一首兩位都非常滿意的作品，然而歌曲也有其命運，雖然播放達千多次，但就是不能大熱流行。雖然如此，這首作品直至現在，只要在一些社區聚會或廣場活動，久不久就聽到有歌手演唱此曲，只要音樂奏起，對劇中人物的回憶自然而來，其實這也算是港人九十年代其中一個很重要的電視劇集體回憶。

另類劇集歌

另一部九十年代的「神劇」要數 1992 年起播出第一輯，以律師為題材的《壹號皇庭》。該劇先後拍攝了 5 輯，每一輯均取得不錯收視。其主題曲卻非原創，而是用上著名英國樂隊 Dire Straits 的 *Your Latest Trick* 的前半段音樂作為主題曲，而劇中插曲亦以英文歌為主，與一般電視劇大不相同，卻意外地為不少上班一族或專業人士受落，成就其中一次非電視原創劇集曲的神話。

1999 年，此劇的合輯精選終於推出，劇中播過的歌曲都收錄其中，不得不佩服唱片公司的心思。只要看着 CD，聽着歌，劇集片段也會湧上心頭，確是值得推出實體 CD 的。

1992 年推出的《壹號皇庭》，劇集吸引上班一族追看，間接使經典外語作品 *Your Latest Trick* 火紅。

自千禧年後，劇集歌的受關注程度漸漸下降，能喚起大眾注視，產生共鳴和話題的作品為數不多，只能說是偶有佳作。值得一提是七八十年代「五大天后」中的關菊英和張德蘭，來到千禧後仍有主唱劇集歌，而且有一定反應。2007 年，關菊英復出，為《溏心風暴》（2007 年）主唱主題曲〈講不出聲〉，2009 年亦在《宮心計》

《溏心風暴》為關菊英主演及主唱的時裝劇，得到社會廣泛迴響。

主唱主題曲〈攻心計〉。張德蘭則先後在 2011 年為《我的如意狼君》演唱主題曲〈朝花夕十〉，至 2014 年的《大藥坊》演繹主題曲〈心藥〉，都是不可多得的佳作。

殭屍大熱

TVB 取得壓倒性的收視，另一邊廂的亞視雖呈捱打局面，但仍不時有亮點出現。1999 年，以西方殭屍為題材，結合中國降魔服妖的民間故事劇集《我和殭屍有個約會》首播。其創作意念非常突破，受到不少觀眾關注，每集平均取得 20 點的收視，再次打破了 TVB 一直強勢的收視率，證明亞視也有用心創作的作品。此劇其後一連拍了 3 輯。

主題曲方面，第一輯由歌手王馨平主唱〈夢裏是誰〉及插曲〈愛債幾時還〉，並由黎小田作曲，以及找來創作人梁立仁填詞，柔情的歌聲中流露一份堅毅倔強的味道，成功賦予歌曲獨特個性，帶來不錯的成績；第二輯起用新人蔣嘉瑩來演繹日本鋼琴家西村由紀江作曲的〈假如真的再有約會〉及插曲〈愛在地球毀滅時〉，成為另一次與劇情內容緊密配合的作品，是亞視九十年代值得推崇的代表作！

劇集《我和殭屍有個約會》系列為亞洲電視成功打破慣性收視，其題材新穎，三部曲受到一眾電視迷追捧。三輯電視劇均推出 CD+VCD，收錄劇場版的歌曲。

結論

　　香港電視劇工業可説是由零開始，早期不論是劇集內容或主題曲，都與香港民生以至歷史地位息息相關，又因為香港幾十年來中西文化交融，產生不同的文化衝擊，因此形成獨有的環境、人物和故事，反映在劇集中的，就有大上海背景的《上海灘》、小人物奮鬥縮影的《浮生六劫》、時代梟雄的《狂潮》、地道文化衝突的《浴血太平山》，以至中國歷史長劇《秦始皇》、實況劇《真情》、《大時代》等等，此外還有一系列改編本地武俠小説名家的電視劇，所創作下來的電視劇作品，着實有太多瑰寶，成為一代人的集體回憶！

　　然而，隨着市民生活模式改變，八十年代中期香港經濟急促發展，大家的消遣與娛樂方式越來越多，電影市道暢旺，錄影帶市場普及、酒廊歌廳的增加、卡拉 OK 的冒起、漫畫小説的追看，凡此種種都令到定時回家收看電視劇的習慣改變了。千禧年前後，互聯網迅速發展，所有娛樂事業都要重新定位，劇集歌身在其中，也只能隨波逐流，慢慢在普羅大眾的視線中退下來。

唱片　20張必聽電視劇

自從粵語電視劇歌曲在七十年代誕生後，好的作品一浪接一浪，在那十數年間，能夠成為經典的專輯多不勝數。本章節筆者將推介 20 張稱得上是必聽的專輯，當中有該年代的代表作，有記載大家童年回憶的唱片，也有作曲作詞人的用心力作，還有一些經歷多年後，鐵證成為滄海遺珠的作品。

　　現在，就讓我們走進時光隧道，尋回那些年的音符！

*　　20 張唱片基本以年份排序，惟陳百強的《陳百強突破精選》對筆者而言是特別的一張，遂放在全書最後，以作致意。

**　　下文提及的錄音效果及音色評論，與音響器材互為產生，用詞少不免較抽象，大家或需加入一點想像力，有需要可參看頁 236 的用字註釋。

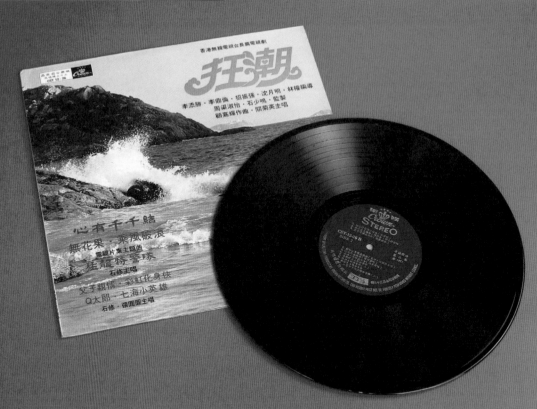

01

《狂潮》合輯
關菊英、鍾玲玲、石修等

（娛樂唱片公司／1977 年／監製：周梁淑儀、石少鳴／唱片編號：CST-12-26）

第一面	第二面
1.　狂潮（主題曲）	1.　猛龍特警隊
2.　心有千千結	2.　無花果
3.　踏上愛情路	3.　父子情深
4.　不敢愛她	4.　彩虹化身俠
5.　乘風破浪	5.　Q 太郎
6.　狂潮（主題曲二）	6.　七海小英雄
7.　狂潮主題音樂	7.　乘風破浪主題音樂
8.　心有千千結主題音樂	8.　狂潮主題音樂（二）
	9.　無花果主題音樂
	10.　心有千千結主題音樂（二）

劇集歌曲
最強合輯

《狂潮》合輯於 1977 年推出，個人認為它的經典度不比《啼笑因緣》低；筆者將它列為第一張推薦作品，主要原因就是內裏所收錄的作品，有其重要的年代意義及回憶。

《狂潮》於 1976 年年底播出，是無綫電視第一部超過 100 集的豪華時裝劇（共 129 集），每集一小時，至 1977 年才告播映完畢。它在當時社會所掀起的話題和熱潮，沒有其他電視劇可以比擬，關菊英主唱的主題曲，幾乎無人不曉；此後無綫拍了多齣百集長劇，也正由於《狂潮》的成功。

1976 至 1977 年，正值粵語劇集歌冒起的時間，此前很多劇集或外語片集的主題曲多採用「罐頭音樂」，根本沒有屬於自己的劇集主題曲。這張以《狂潮》同名主題曲作主打的合輯，正正記錄了這段時期多首精彩的粵語劇集歌。唱片除了《狂潮》外，還收錄《乘風破浪》（1975 年）、《心有千千結》（1976 年）、《無花果》（1976 年）的劇集歌曲和主題音樂。至於第二面則有多部外語片集或日本卡通片的粵語主題曲，好些歌曲都是孩子們瑯瑯上口的作品。

儘管這合輯中真正稱得上唱家班的只有關菊英和張圓圓（即張德蘭），但無礙這張唱片的經典和重要性。

歌詞緊扣故事

唱片第一首歌為電視劇《狂潮》原版同名主題曲，歌曲細緻動人，關菊英帶點感慨味道的唱法，令人有置身故事其中的感覺，黃霑簡潔而一氣呵成的歌詞，首尾呼應，首句「是他也是你和我 / 同相親相愛也相

爭」呼應末句「是他也是你和我 / 同悲歡喜惡過一生」，充份帶出「緣」的味道！

〈心有千千結〉是另一劇集的同名主題曲，歌詞與故事很有連繫，帶出了劇中主角的無奈心境。首段琴音甚有張力與吸引力，鍾玲玲與石修音域一高一低，入音和諧，聽來自然，而男聲獨唱部分「我此心盼望接受 / 恨世間愛義難求」亦有感覺，雖然石修不是唱家班出身，但唱來亦交足功課；及後第二段更為流暢，至結尾引領高潮！整體承傳了簡潔的法則，是首簡單但很有感覺的作品！

同劇兩首插曲〈踏上愛情路〉及〈不敢愛她〉，筆者較喜歡由鍾玲玲主唱的〈踏上愛情路〉，其中對愛情有所付託的感受，道盡女兒家的盼望與志忑，以及想得知情愛會怎樣來臨的心事，歌者亦對此有所發揮。〈不敢愛她〉則可能因為演唱者石修並非唱家班出身，感情比較生硬，聽起來稍覺平淡。

另一齣勵志青春劇的同名主題曲〈乘風破浪〉，傳達了一份清新氣息。眾位演唱者雖然在技巧演繹上不算高分，但因注入了年青的活力，勇往向前不懼風雨惡浪的衝擊，歌曲散發出來的正能量極強，有初生之犢不畏虎的精神，朝氣勃勃，這一點值得加分！

〈狂潮（主題曲二）〉節奏明快跳躍，很有正面的滲透力，歌詞「大家暢聚話同心 / 莫論富與貧」別具意義！第一面末段的兩首主題音樂都比較幽怨，〈狂潮主題音樂〉及〈心有千千結主題音樂〉中段的小提琴很有戲味，成功帶動氣氛！

收錄童年回憶

第二面的〈猛龍特警隊〉為 1977 年播映的日本經典警匪片集同名主題曲，首播時用上日語原版主題曲，後來因為粵語歌開始流行，因而改編成廣東話版，由石修演繹，收錄在此唱片中。歌曲風格硬朗，是中規中矩之作，至今已成為早期日本片集其中一首改編歌的經典。2003年，鄭中基演繹了重新改編版本，讓此曲再度熱播，現在當「龍咁威 / 特種警衛」的音樂響起時，相信無人不曉。

　　〈無花果〉由新人楊詩蒂、鄧志新合唱，以輕鬆的演繹手法來表達，甚有青春活力，同樣陽光氣息十足！餘下作品〈父子情深〉、〈彩虹化身俠〉、〈Q太郎〉及〈七海小英雄〉皆是日本卡通片集的改編歌。〈彩虹化身俠〉是七十年代其中一套為人熟悉的卡通片集，由石修及仍以張圓圓為名的張德蘭主唱，是六十後及七十後香港人其中一段美麗的童年回憶！

錄音簡評

　　就錄音水準而言，這是七十年代一張頗為突出的合輯作品，由擅長灌錄粵劇唱片的娛樂唱片公司製作，呈現高水平錄音。人聲以厚潤為先，而且樂器清晰有力，場面的景深與闊度亦十足，人聲、樂器尾音的伸延度很好！首版紫色碟芯的音色比例更為平衡及細緻，而且現場感到位，以娛樂唱片公司早期電視劇作品的表現來說，是中上作品！（全碟為反相錄製）

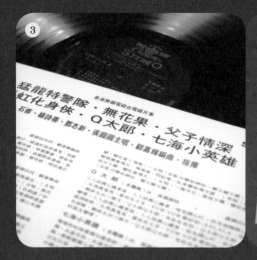

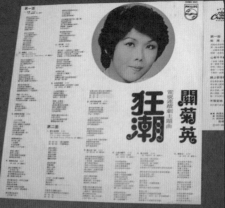

1　圖右為《狂潮》香港版，娛樂公司於 1977 年發行，為電視原聲大碟，由顧嘉輝編曲。圖左為《狂潮》星馬版本，由寶麗金唱片公司於 1979 年發行，由盧東尼重新編曲。歌曲〈狂潮〉重新錄製，關菊英演繹兩者的感覺各有不同。

2　娛樂唱片推出的《狂潮》唱片為合輯作品，封套放上《心有千千結》、《無花果》及《乘風破浪》等劇照，加強推廣力，但《狂潮》除電視片頭的海景照片（見圖 1）外，並沒有其他演員的特寫照片。

3　圖左為香港版娛樂唱片《狂潮》大碟及歌詞紙，圖右為星馬版本寶麗金歌詞紙，印上關菊英的照片。

4　香港娛樂唱片公司於 1977 年推出的《狂潮》大碟，封面及封底為不同電視劇，為當年常見的做法。

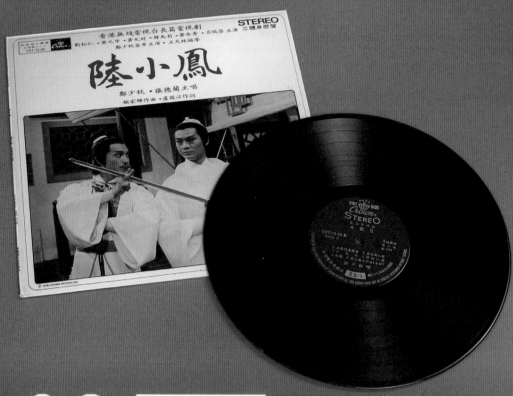

02 《陸小鳳》 鄭少秋、張德蘭

（娛樂唱片公司 / 1978 年 / 編曲、指揮：顧家煇 作詞：盧國沾 / 唱片編號：CST-12-30）

第一面		第二面	
1.	陸小鳳	1.	大報復
2.	決戰前夕	2.	悲歌訴心聲
3.	鮮花滿月樓	3.	文秋郎
4.	悼薛冰	4.	彈劍江湖
5.	願君心記取	5.	初戀
6.	落花淚影	6.	陸小鳳主題音樂

經典封套
錯版疑雲

《陸小鳳》於 1977 年由 TVB 首次拍攝，第一輯定名《陸小鳳之金鵬之謎》，當時並沒有推出唱片，直至 1978 年推出第二輯《陸小鳳之決戰前夕》時才推出唱片，而唱片曾經推出過不同封面，追源溯始，原來是出現了錯體版本的情況。這與另一張唱片《書劍恩仇錄》因改變歌手排名而有兩個封面版本的情況並不一樣。

錯版封套首先是將出版年份寫成 1977 年，並在主唱一欄印上關菊英的名字，而電視製作人員一欄中也印有「葉潔馨監製」；這些與「正版」大碟資料不符的信息，估計主要原因是出版日期延遲了——可能這大碟早在第一輯《金鵬之謎》播映時已計劃推出，並計劃這唱片會收錄關菊英的歌；至於葉潔馨，因在 1978 年已被佳視高薪挖角，不再是 TVB 高層，推斷因為避免尷尬，遂在之後的正式版本刪走其名字。

在錯版封套的歌單中，也發現印上了後來由陳美齡主唱的廣播劇《情劫》同名主題曲，估計這歌一早已寫好，後來唱片公司另有安排而在這大碟中抽走。另外，正版有收錄的〈悲歌訴心聲〉（鄭少秋主唱），在這錯體版本則不翼而飛。

值得一提是，不論錯版還是正版，封套上的歌單次序都跟唱片收錄的歌曲次序不同。

為張德蘭的歌曲而買

近年最多人追捧的劇集歌曲大碟以《陸小鳳》為最，原因只有一

個，為歌曲而買，而為的不是鄭少秋而是她——張德蘭。在此碟內她分別演繹了三首插曲：〈鮮花滿月樓〉、〈願君心記取〉及〈落花淚影〉，三首作品中以〈鮮花滿月樓〉最為人受落，因為歌曲中散發一份特別的感覺，筆者會用清晰秀麗來形容，而且乾淨利落！歌曲的配樂簡單高雅，無論音樂佈局與歌曲演繹有如詩畫一般，令聆聽者陶醉在一個既是想像又如實景的思想空間，其吸引力已超出一般歌曲。

〈願君心記取〉以情為中心，抒發內心深處的感受，張德蘭的發揮與歌曲融為一體，感情的掌握令人眼前一亮！

〈落花淚影〉與〈鮮花滿月樓〉是同曲異詞，同樣出自盧國沾之手，卻予人截然不同的感覺，這版本落寞哀傷，編曲氣氛比較淡然悲哀；詞曲的配合天衣無縫，效果理想。

鄭少秋演活古代俠客癡情

碟內其餘歌曲由鄭少秋主唱，〈陸小鳳〉的演繹有血有肉，恩怨分明，有一份大義凜然的氣度、俠義蓋世的風範，值得再三回味。

〈決戰前夕〉作為劇集主題曲，把主角決戰前夕對妻兒的那份男兒責任發揮得淋漓盡致，正所謂男兒有淚不輕彈，這種富深度的演繹鄭少秋亦手到拿來，令人一聽心酸！

另一首插曲〈悼薛冰〉有種悲從中來的神傷，鄭少秋的演繹入木三分，以悲壯的心情表達離逝的情懷，用富有古樸味道的風格演繹，有種古代俠客的癡情。

收錄在大碟第二面的〈大報復〉，是另一部劇集的同名主題曲，當中滲透一點蒼涼的味道，無奈的感覺充斥整首歌曲，心中的掙扎在歌詞裏表露無遺：「世途多險惡／幾時有仲裁」，鄭少秋的演繹與劇中角色互相呼應，令人想起幕幕蕩氣迴腸的感傷場面！

〈悲歌訴心聲〉很有六十年代的歌曲味道，與他在風行唱片年代的曲風很似，比較簡單純樸。

〈文秋郎〉與〈彈劍江湖〉屬同類作品，鄭以開懷的手法演繹，既爽朗又自然，這種具有田園味道的大俠情懷，是當年他的一大表現特色！

〈初戀〉有粵語片年代的味道，細緻溫馨的愛情故事感覺，是典型的七十年代娛樂唱片的小品風格。

大碟以〈陸小鳳主題音樂〉作結，為全碟劃上完美的句號。

總括而言，唱片第一面的6首作品全是衝着劇集《陸小鳳》而來，可算是絕無冷場，只要你是電視劇迷，一定能滿足，張德蘭的點綴更有相得益彰的效果。至於另一面，〈大報復〉亦有不俗表現，餘下作品雖然相對平淡，然而因為有前半段的精彩，已能把整張作品的平均水準拉高。

錄音簡評

錄音方面，女聲清透自然，吐字簡潔有力，樂器亦有場面景深，而且定位鮮明而立體，佈局自然，是試音的不錯選擇！男聲亦有層次，吐字聲韻的高低亦發揮不錯，唯一美中不足之處是聲音密度略嫌不足，聲音出來比較稀薄，不夠厚實。（全碟為反相錄製）

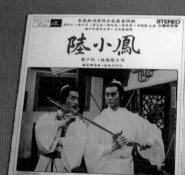

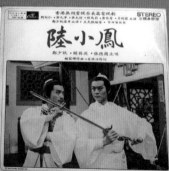

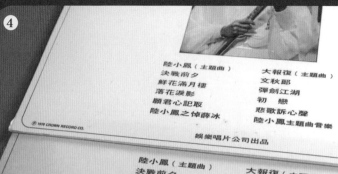

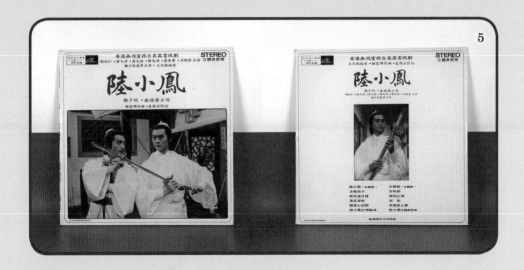

① 同為《陸小鳳》唱片，右面為錯版，後期則改以左面的正版推出。

② 上方封套多印了監製葉潔馨及主唱關菊英的字眼。

③ 1977 年為錯版印製年份，1978 年才是正確推出的年份！

④ 1977 年版本中的歌單亦有誤，第二面第五首歌為〈情劫〉（圖下），正確第五首歌曲的應為〈悲歌訴心聲〉（圖上）。但是這兩個版本的封套歌曲次序跟唱片實際排序均有出入，不能作準！

⑤ 最多人追捧的大碟近年以《陸小鳳》為最，封面封底均用上電視劇劇照，圖為 1978 年版本。

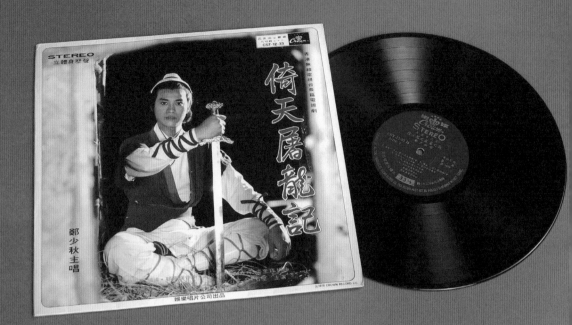

03 《倚天屠龍記》 鄭少秋

（娛樂唱片公司／1978 年／監製：Lau Tung／唱片編號：CST-12-33）

第一面		第二面	
1.	倚天屠龍記主題曲	1.	誓要去入刀山
2.	熊熊聖火	2.	情未了
3.	愛誓難忘	3.	我愛的人在那方
4.	徘徊在這段路上	4.	愛的等待
5.	人生真古怪	5.	春風秋雨又兩年
6.	倚天屠龍記主題音樂	6.	千杯苦酒帶淚吞

鄭少秋
試音天碟

　　《倚天屠龍記》除了是鄭少秋其中一張重要里程碑的大碟,唱片的錄音表現也可以說是臻至完美境界。這大碟除了收錄《倚天屠龍記》的歌曲外,另一面則主打《陸小鳳》第三輯電視劇《武當之戰》;當年把兩套或以上的電視劇合併推出大碟,是唱片公司慣常手法,也在銷量上更易取得保證。在歌曲的發揮上,主題曲〈倚天屠龍記〉情感恰當,而且甚有張力,編曲首段氣氛懸疑,節奏富故事性。

唱活主角心情

　　鄭少秋身兼劇中主角,演繹主題曲時自然十分投入及傳神,給予聽眾一個情深義重的張無忌,因着父母恩仇而產生的忐忑不安的矛盾,在曲中表露無遺,令人一聽猶如置身故事當中!中段過場音樂流暢自然,至第二段到達歌曲的高峰,劇中的恩、怨、情、仇包圍了整首歌曲,萬般滋味在心頭。

　　插曲〈熊熊聖火〉帶有濃郁的波斯味道,與劇中教派「明教」合二為一,賦予歌曲一份宗教色彩。歌詞正面,而鄭少秋雄壯有力的演繹,絲絲入扣,整體演繹平穩,配上男聲和音,別有風格!

　　〈愛誓難忘〉一曲,鄭少秋以傷悲的調子演繹,沉痛的吐字,帶有點點無奈,主角不能忘記自己的約誓,但是誓約被自己一手摧毀就更見諷刺;鄭少秋用了狠批的心情去演繹這首作品,語調之間略帶浮誇,這是七十年代常用的表達方式,是為年代演繹的特點之一。

　　〈徘徊在這段路上〉感覺來得比較平實,沒有激動的感覺,有一份淡然的味道,比較有詩意。

〈人生真古怪〉描寫人生面面觀，怎樣看通得失成敗後輕鬆面對，時來未必運到，是首開懷的作品！

有顧嘉煇參與的電視劇唱片，基本上都會加入電視劇主題音樂。〈倚天屠龍記主題音樂〉令筆者印象很深，因為當年我對這劇十分着迷，因此特別留意歌曲在劇內的播放位置，每當這首音樂奏起，很自然會聯想到張無忌在深山練功的日子，以至在冰火島生活、父母離開的情景等等，十分能夠牽引聽眾情緒，實在難得！

曲詞唱完美融合

第二面的幾首歌，〈誓要去入刀山〉為《陸小鳳之武當之戰》主題曲，是黃霑早年的知名作品之一，那份過關斬將的氣勢從字面殺入歌曲，帶動情緒！鄭少秋用硬朗聲線「霸氣」演繹，以至後來豪氣干雲、惺惺相惜的氣度亦表露無遺，成就了曲、詞、唱的完美融合！

〈情未了〉作為此劇的插曲，既深情又無奈，鄭少秋以多情俠客形象演繹，可謂手到拿來，無可奈何的感受貫徹始終，整首歌彌漫着一種慘淡氣氛，流露遙遙無期的盼望及癡情。

〈愛的等待〉是鄭國江同期作品的雙胞胎，另一首同曲的是區瑞強的〈客從何處來〉。記得當年筆者年紀小，不知道江羽就是鄭老師，以為是兩位不同的詞人所填，因此個人很喜歡這兩首同曲異詞的作品。〈愛的等待〉就像一篇白話文，說出了等待愛人的心境，由景入情，意景深遠。鄭少秋演繹故事的感覺亦不錯，雖然與〈客從何處來〉有分別，但仍能優美地傳達對愛情的另一看法！

〈春風秋雨又兩年〉是向情人表白的歌曲，鄭少秋以輕鬆唱腔演繹，歌曲細緻，情意綿綿，那種盼望與情人相見的心境，但年復年的無疾而終，帶點絕望。另外兩首作品〈我愛的人在那方〉及〈千杯苦酒帶淚吞〉則相對比較平淡。

落針播錯歌

娛樂唱片公司在七十年代中期開始，封套上所示的歌曲次序與唱片收錄的歌曲次序時有不同，導致經常有落針播錯歌的情況，而這張專輯就是其中表表者。筆者估計，可能封套先行付印，但由於正式製作錄音後，第一面與第二面歌曲長度相差太遠，次序調整後來不及修正封套，以致有兩者不一致的情況出現。

筆者曾經做了個小實驗，依着封套的次序聆聽歌曲，竟然發現歌曲的可聽性高了不少，原因是歌曲的快慢有致，不會偏向一面全是節奏沉悶或是全是熱鬧的，原來有佈局的次序真的能提高聽歌的意欲，是頗有趣的發現！

錄音簡評

整體而言，各方面的平衡非常好，全張歌曲人聲厚而不矇，又清而不乾，喉底尾音亦非常沉穩有力，層次分明，實在難得；樂器的明亮度與通透度也非常足夠，高低伸延很好！場面的闊度與深度同樣發揮不錯，再加上開揚的感覺，可以説是七十年代娛樂唱片製作的鄭少秋作品中最能發揮的一張，可算是他其中一張試音天碟！（全碟為反相錄製）

1

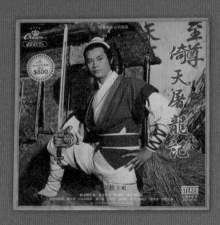

2

3

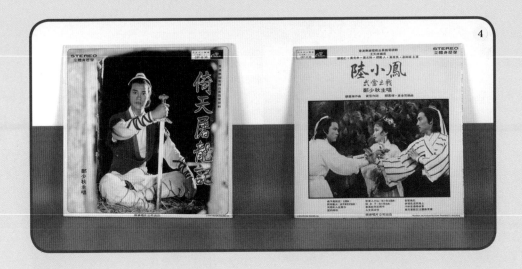

1　《倚天屠龍記》曾推出星馬版本。

2　星馬版本《倚天屠龍記》封底,加入華語版本的〈倚天屠龍記〉及〈熊熊聖火〉,與香港版歌曲選輯明顯不同。

3　星馬版本封底放上鄭少秋與汪明荃的劇照。

4　香港版《倚天屠龍記》封底放上《陸小鳳之武當之戰》歌曲與劇照,是七十年娛樂唱片的唱片推廣手法之一,把兩套劇集歌曲合併推出。

04 《小李飛刀》 羅文

（娛樂唱片公司 / 1978 年 / 監製：Lau Tung / 唱片編號：CST-12-31）

第一面

1. 小李飛刀
2. MY BABY
3. 不了情
4. 月兒彎彎
5. 秋思
6. 玫瑰戀

第二面

1. 歡樂滿人間
2. 流浪
3. 刀光淚影
4. 愛你變成害你
5. 夢也飄渺
6. 小李飛刀主題音樂

字字鏗鏘
演繹傳神

《小李飛刀》是羅文在娛樂唱片公司推出的第二張個人大碟。據知，這首電視劇同名主題曲，在當年是第一首打入國內老遠北方農村地區的粵語劇集歌。

將歌曲神韻帶給聽眾

〈小李飛刀〉是詞人盧國沾有名的情歌作品，歌詞中描寫的感情與人生波折，的確為電視劇主題曲帶來一個創新方向，近年鄭國江亦在很多場合中，說自己沒有想過原來情歌可以這樣演繹。正如劇中主角李尋歡一樣，本領高強，但一句「難得一身好本領／情關始終闖不過」，就道出了主角心聲：不論你如何能幹，一旦遇上「情」這一關，亦會感到無可奈何。這的確說中了很多人心中所想，因而產生共鳴。能透過歌曲抒發心中所想，往事得以釋懷，證明歌曲有其存在價值。

羅文用字字鏗鏘的演繹手法，把歌曲的神髓韻味帶入聽眾耳邊，流露率直個性，得到很多人的認同，而這種創新的思維，正是羅文歌曲風格的特色，〈小李飛刀〉能成為當年突圍而出的作品，確實有其過人之處！

羅文一直是筆者心中走在最前的歌手，*MY BABY* 這首作品感覺自然，歌聲開朗，注入了一點西洋味道，整體給予聽眾新鮮感覺。

〈不了情〉是顧嘉煇的姐姐顧媚的作品，這次重新編曲，筆者認為比原版更用心。羅文亦下了苦功，用心演繹，以男性角度出發，並不失禮，吐字與感情的發揮亦不錯，推介大家用心聆聽一下！

〈月兒彎彎〉是當年唱片公司推介的作品，與羅文上一張作品《家變》內的〈醉眼看世界〉有近似感覺，亦是他手到拿來的作品，揮灑自如的演繹，感覺輕鬆開心！

第二面中，〈歡樂滿人間〉演繹平實，是一首不錯的小品式情歌，充滿歡笑氣氛！至於〈流浪〉歌詞中充滿了人生經歷：「人流浪／幾經風浪／我願孤身闖四方」，配上羅文正面演繹的腔調，硬朗而感性，展示無窮爆發力，此曲用上了富日本味的編曲方式。

〈刀光淚影〉中的演繹深情細緻，筆者最喜歡此曲表達了對情的無奈，與內心的種種掙扎！

在〈愛你變成害你〉中，羅文的國語演唱方式很用心，聽起來時，感情的發揮更有味道，與當年不同台灣歌手所演繹的風格不一樣。

〈夢也飄渺〉有少許演唱歌劇的感覺，功架十足，但以流行歌曲而論，則略為浮誇。如果你以演唱歌劇的角度去重新細聽感受，就會發現羅文很用心去營造歌曲的真實感覺，在每一個位置都注入個人特色，他下的苦功實在不少！大碟最後的〈小李飛刀主題音樂〉用上了平靜的樂器演奏，沒有澎湃的氣氛，但有懸疑的佈局，在平淡中帶點風霜感！

錄音簡評

全碟錄音水準非常高，每一首歌曲的人聲吐字清晰準確，而且厚潤度足夠，羅文的聲線亮而不乾，既聽到轉音，亦聽到喉底的爆炸力！樂器的擺位亦有心思，距離感強，低頻實在，而且層次上的立體感很足夠，是上好的試音專輯，以首版紫色碟芯更為突出及平衡。（全碟為反相錄製）

① 《小李飛刀》唱片首版碟芯以紫色招紙印製。

② 歌詞紙以典型簡單設計為主。

③ 《小李飛刀》於 1978 年推出，封面放上羅文富時代感的造型照，封底加入劇中男主角李尋歡（朱江飾）的劇照！

05 《奮鬥》 甄妮

（新興全音有限公司 / 1978 年 / 監製：新興全音有限公司製作組 / 唱片編號：SHLP-7810）

第一面		第二面	
1.	奮鬥	1.	前程
2.	明日話今天	2.	小鳥高飛
3.	待月草	3.	或者只有恨
4.	再見再見有情人	4.	情如松柏
5.	人處天涯	5.	若即若離
6.	良機不可再	6.	奮鬥（主題曲音樂）

轟動一時
風頭無倆

1978 年，無綫電視台推出電視劇集《奮鬥》，找來剛從台灣來港定居的甄妮擔任主唱一職，主題曲由黃霑、顧嘉煇這對金牌組合創作，電視劇固然得到理想收視，同名主題曲同樣得到很好的評價，而故事內因為有一個歌手角色（曾慶瑜飾），TVB 創作部門就順理成章借用甄妮正在製作中的歌曲〈明日話今天〉，加進劇情內，給曾慶瑜演唱。亦因為熒幕上有一個這樣的畫面，令觀眾以為是先有曾慶瑜版本的〈明日話今天〉才有甄妮版本的出現，事實並非如此，只因當時後者的唱片未發行，才有這個誤會。

首天推出，即告斷市

1978 年 10 月，甄妮的《奮鬥》專輯面世，甫一推出，即日斷市，空前成功。在同一日已經不停加單，到第二天唱片店已不斷追貨，為了爭取時間，很多唱片店職員更親自到發行商新興全音取貨；那些年，因為黑膠唱片多是在新加坡製造，運送需時，因此搶貨初期只能有盒帶供應，到了第三天，新興全音為怕場面失控，一度關門，以重新維持輪候秩序，等候拿貨的誇張情況可見一斑。據說此專輯三個月內已售出多達十多二十萬張，一年後，唱片盒帶的銷售數字更超出 40 萬！但因為新興全音為新公司，為求低調，未有廣泛報道。以當年香港 400 萬人口的比例計算，即每 10 位市民就有一位擁有該張專輯，實在厲害。

改編經典外語歌

唱片內除了〈奮鬥〉一曲由黃霑作詞，其他詞作均出自盧國沾之手，因此這張專輯可視為其中一張值得推介的盧國沾詞作作品。

七十年代的香港樂壇，改編英文歌與日文歌是常見的事，這張專輯中，改編日本歌曲數量更是不少，有 7 首之多，其中〈明日話今天〉更是盧國沾其中一首一曲兩詞的作品，比甄妮更早的改編版本，是替效力文志唱片公司時的鄭少秋所寫的〈求你俾我走〉，但歌中的用詞平凡得多，並不起眼，因此知道的人不多！

〈明日話今天〉改編自日本歌曲〈心のこり〉（原唱：細川たかし，作曲：中村泰士），除上述兩個粵語改編版本，先後還有關正傑、張偉文和劉鳳萍三個版本出現。但論大熱程度，以甄妮版本最廣為人知。此版本由顧嘉煇改編，風格跟原版較相似，但結合香港本土味道，很有七十年代夜總會歌廳現場 Live Band 的感覺，加上甄妮的開揚演繹，令此曲成為一個年代的印記！

〈待月草〉改編自法國歌〈*La Maison Est En Ruine*〉（原唱：Michel Delpech，作曲：Jean-Michel Rivat、Michel Delpech、Claude Morgan），原版於 1974 年推出，感覺浪漫而深情，至於甄妮的版本經顧嘉煇改編後，變成了很具日本風格的另一種感覺。早在 30 多年前，未找到準確的原曲資料前，許多人（包括筆者）還以為那本來是日本歌曲，至近 8 年前，幾經朋友幫忙，才找到原來出處，是一次特別的經歷！甄妮在演繹上很哀怨纏綿，感情到位，非常有味道！

〈再見再見有情人〉來自日本歌曲〈愛の始発〉（原唱：五木ひろし，作曲：豬俁公章），深情而激盪的唱法，盡情唱出對情人的深厚感情；1981 年陳美齡在娛樂唱片公司亦曾將此曲改編成〈不要想他偏想他〉，由鄭國江填詞，亦有不同的輕快味道。

〈人處天涯〉原曲是〈踊り子〉（原唱：フォリーブス，作曲：井上忠夫），歌曲內容正面，為聽眾帶來樂觀面向前路的感受！

〈良機不可再〉改編自〈なみだ恋〉（原唱：八代亞紀，作曲：鈴木淳），甄妮用輕柔的感覺唱出對前景的期盼與等待，懷抱一顆純真的心，成功擺脫了原曲的陳舊感覺，注入了清新氣息。

第二面第一首的〈前程〉，其編曲很有氣勢，甄妮吐字的力量十分有「霸氣」，帶來堅定和自信的感覺，顯出歌者不同凡響的風範，其

喉底剛中帶柔的雙重感覺，跟其他女歌手的確有分別！

〈小鳥高飛〉原曲為〈愛に走って〉（原唱：山口百惠，作曲：三木たかし），是山口百惠早期一首為人熟悉的作品，經重新編曲後，成功將歌詞中一份傲氣不屈、任性硬朗的風格表現在歌曲之中，與甄妮本身的形象和待人接物的方式相似，有份做回自我的率性，乾淨利落。

〈或者只有恨〉有一種看透世情的演繹，剛、柔並濟而帶有個性，顯現出時代女性的一份獨立！

〈情如松柏〉原曲是日本歌〈針葉樹〉（原唱：野口五郎，作曲：筒美京），踏實堅定的力量，不怕艱難的心態，邁步向前，歌者非常用心和投入，彷彿完全感受到歌曲的感情，憑歌寄意！

〈若即若離〉一曲，感情發揮與揣摩都恰到好處，加上合適的編曲，使歌曲滲透一種真實性情，甄妮再一次帶來充滿感情的演繹，予人戚戚然的無可奈何感覺，是演唱者的人生閱歷及歌唱功力的表現，為歌曲賦予了生命。

專輯最後一首為《奮鬥》主題曲音樂，由顧嘉煇操刀，起首尾呼應的作用。

錄 音 簡 評

由於當年出版量很大，這專輯的黑膠版數亦不少，其中一批特別好的版數，出來的場面有深度及空間，樂器的清晰度與線條、力量也很平衡，而且能把甄妮剛中帶柔而又厚中帶開揚的聲線充分發揮，教人認識到這是一張很有張力的作品。

剛來香港定居不久的甄妮，正是用心學習粵語發音，歌曲中雖然仍有聽到不太準確的吐字，但那只是時間問題，從她的用心演繹已能感受到她的誠意。（全碟為正相錄音）

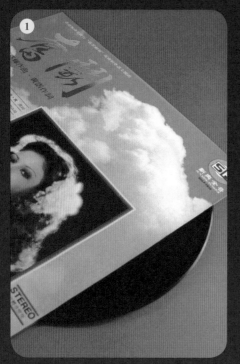

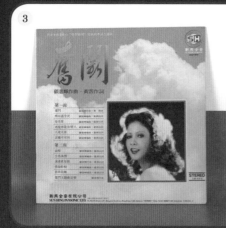

① 當時曾有《奮鬥》封面設計太似封底的爭議，因為一般歌單不會放在封面，
後來樂迷以一般封套開口在右邊而推斷此為封面。

② 《奮鬥》碟芯招紙用上封面圖片，為當年最簡單直接的做法。

③ 《奮鬥》於 1978 年推出，甫推出即日斷市。

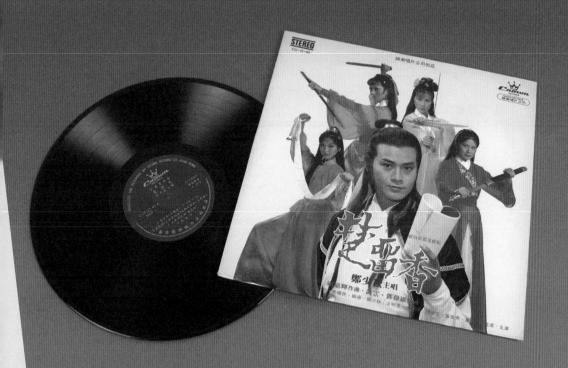

06 《楚留香》 鄭少秋

（娛樂唱片公司 / 1979 年 / 監製：Lau Tung / 唱片編號：CST-12-40）

第一面	第二面
1. 楚留香	1. 神龍五虎將
2. Oh Gal	2. 只有緣未有份
3. 留香恨	3. 楊柳像我家一般青綠
4. 難兄難弟	4. 傾心一笑中
5. 不要問好漢	5. 故夢重溫
6. 劫後情	6. 楚留香主題曲音樂

盡展瀟灑
大俠情

　　從《書劍恩仇錄》起，鄭少秋一人分飾三角：陳家洛、福安康及乾隆皇，再於《陸小鳳》飾演葉孤城，至《倚天屠龍記》飾演張無忌，接演《盜帥楚留香》……由俠客角色開始建立起大俠形象，正式成為影、視、歌三棲藝人。在七十年代末，能夠有這分量的藝人為數不多，而他與許冠傑可說是分庭抗禮，鄭氏由影圈進入電視圈到歌壇，而許氏則是由歌壇走進影圈，並於視圈同步走紅。

小小影迷的經歷

　　七十年代正值電視的火紅年代，鄭少秋亦因形象正面而受到觀眾愛戴。筆者自 8 歲開始看他主演的電視劇，他很快就成為我心中的熒幕偶像。記得 1979 年一次上學途中，正碰着他拍攝電視劇《難兄難弟》，在讀小學三年班的我上前與他打招呼，他竟然樂意地跟我說了幾句祝福語句，全沒架子，那份明星的氣度，實在令人印象深刻；往後與鄭少秋的緣分更不止於此，此後還有二次的接觸，而他竟然還記得這個當天與他打招呼的小孩子，我可以說是得到幸運之神眷顧了！

　　還記得當時，我每天把兩元零用錢全都儲起來。當年盒帶的價格為 17 元，所以每隔兩星期的星期四或五，我就能把心愛的錄音帶買回家聽了！當年《楚留香》還隨帶附送大海報，筆者立刻把海報貼在露台的玻璃窗門上，非常開心！

　　大碟中，劇集同名主題曲〈楚留香〉有引人注目的氣勢，與《書劍恩仇錄》及《倚天屠龍記》主題曲的前奏相比各有特色，當年的我並沒有仔細研究，只記得首段密集的鼓聲很有吸引力，再來一段人聲的和音：「啊 / 湖海洗我胸襟 / 河山飄我影蹤」，這是電視劇中耳熟能詳

的音樂……但從盒帶播放出來就是跟看電視的感覺不一樣，懶理它只是一部卡式錄音機，當時已是不錯的享受了。鄭少秋的演繹比較放得開，與〈書劍恩仇錄〉的正氣及〈倚天屠龍記〉的深情有所不同，全曲流露瀟灑的氣度，一氣呵成，非常流暢！

得到「扮嘢秋」稱號

〈Oh Gal〉這首歌頗具新鮮感，描寫一星期中每天想念與愛人共聚的時光，鄭以輕鬆俏皮的演繹手法來處理，交出一份開朗的感情，有別於一向風格。當年筆者剛聽時並不知道這是日本歌手澤田研二的作品，只因歌詞中沒有列明歌曲的出處，後來在電視上看到秋官海軍服裝的造型非常靚仔瀟灑，同場的節目主持還以「扮嘢秋」來介紹他，原來他是在模仿澤田研二的造型，筆者認為是各有各好，證明香港並不輸給日本的原創。

筆者特別喜歡插曲〈留香恨〉，秋官演繹深情，流露對緣份的慨嘆，哀怨的情感恰到好處，聽來順耳到位，把主人翁對感情的無可奈何表露出來，就像飽歷情關折磨，充滿歷練的癡情浪子，可以算是秋官情歌中數一數二之經典代表！

〈難兄難弟〉為秋官與馮淬帆主演的小品劇主題曲，以口哨聲及音樂伴奏開首，曲式上很有突破，配以開懷樂觀的歌詞及簡單的樂章，再加上秋官的演繹輕鬆細緻，收放自如，盡顯功力！

〈不要問好漢〉為廣播劇主題曲，感覺很有一貫的大俠作風。這次的大俠情比較內斂，是個重情重義的俠客。整首歌曲投入實在的感情，每一句吐字亦為歌曲注入了生命，是筆者非常喜歡的一首作品！

〈神龍五虎將〉是馮寶寶主演的中篇電視劇主題曲，一如以往是典型的鄭少秋風格，極具爆發力，霸氣十足的作品！

〈劫後情〉開懷的氣氛令人放下繁重的心情，聆聽時用心去感受，可迎接快樂的來臨；鄭少秋同是用上正面的演繹，加上踏實的風格，與前面的歌曲加起來十分配合，教人沒有「飛歌」的理由。

〈只有緣未有份〉的風格很有電視劇插曲味道，歌詞富有感觸情懷，曲、詞、編三方面很不錯，唯當秋官演繹：「情緣散似落絮／從前我怨恨你」，有點浮誇，破壞了一份自然美的悲傷，是美中不足之處。

改編山口百惠的作品

〈楊柳像我家一般青綠〉及〈傾心一笑中〉同樣是改編自日本當紅歌手山口百惠的作品，當年因為年紀小，情況與〈Oh Gal〉一樣，並未知是改編歌。〈楊柳像我家一般青綠〉比較深情，有一份懷念故居的感受，以景入情，好一個盧國沾，聽歌時能在詞中看到作文堂時老師所說的詞藻。

〈傾心一笑中〉中的「呀／呀／呀」稍微感覺硬梆梆，然而整首歌的其他部分的演繹也很自然，曲風開懷歡暢。在編曲上有一點不得不說，就是兩首歌曲若不是後來找到原作，還以為是來自六十年代的歌曲，這亦證明娛樂唱片公司所走的歌曲風格，偏向舊式之餘亦非常統一。

〈故夢重溫〉曲式更有六十年代的感覺，而秋官的演繹方式亦跟粵語文藝片歌曲很接近，幸好並沒有賣弄誇張的感情，歌曲表現算是自然，但因為他們的曲風方向，令我往後更明白粵語歌曲的流行，與唱片公司的風格及年代變化原來有着密不可分的關係。

〈楚留香主題曲音樂〉是一首慢版演奏音樂，走比較哀傷的風格，與主題曲的版本有一剛一柔的對比，可以作首尾呼應，這也算是早期娛樂唱片公司顧嘉煇參與的唱片的特色！

錄音簡評

全碟錄音算是合格，雖然人聲的厚潤度及樂器的通透度不能與《倚天屠龍記》及《陸小鳳》相比，但基本的音色亦可以接受，而且歌曲的可聽性比以往兩張的作品為高，以歌曲的水準而言，更可以算是三張作品之最！

① 主題曲〈楚留香〉由鄧偉雄及黃霑聯手作詞，充分展現大俠情。

② 唱片碟芯的招紙以藍色印刷。

③ 《楚留香》封面用上劇照，主角楚留香被四美環繞，盡顯大俠風采。

07 《人在江湖》關正傑

（寶麗金唱片公司 / 1980 年 / 監製：楊雲驃 / 唱片編號：6380-210）

第一面	第二面
1. 人在江湖	1. 人在旅途灑淚時
2. 良夜好歌聲	2. 救世者
3. 誰會為我等	3. 候鳥
4. 任你多瀟灑	4. 人在雨下
5. 莫苛求	5. 碧水寒山奪命金
6. 明日再明日	

電視唱片
版本各異

1980 年，麗的電視正處於高峰期，其製作的電視劇都佔有一定收視率，《人在江湖》便是其中之一，唱片公司亦乘勢推出以該劇集主題曲掛帥的唱片，既可以借助電視劇來幫助唱片銷售，反過來唱片也可令電視劇加強聲勢，互惠互利，可謂兩全其美的做法！在那個電視劇起飛的年代，這招的確非常奏效，加上幾家電台推波助瀾，一起推廣本地創作的粵語歌曲，並且舉辦歌曲流行榜，使這些劇集歌曲從各個渠道中急速發展，成為香港流行樂壇其中一個明確路向。

主題曲的多個版本

早在 1978 年，筆者已發現李龍基所唱的麗的電視劇《浣花洗劍錄》主題曲，出現兩個不同歌詞的版本，猜想那或許是詞人的巧思，或是監製的要求也說不定；在往後的日子裏，主題曲出現不同版本時有發生，例如《怒劍鳴》、《天龍訣》、《湖海爭霸錄》等都有相同情況，這情形在無綫電視也有，《陸小鳳》、《楚留香》和《飛鷹》的主題曲就有不同版本了。本文介紹的這張《人在江湖》，同樣有所發現。

一般而言，電視劇主題曲會先有一個電視台播放的版本，但在一段時間後，有可能會重新錄製，以作推出唱片之用，而這亦會成為唱片公司指定版本。

早期很多專輯的電視劇主題曲，跟電視播出的版本有所不同，當中編曲、樂器，甚至是歌詞也有修改。因此，在注重集體回憶的今天，很多朋友都說如果能找回或擁有當年電視播放的版本有多好！定可尋回原汁原味的記憶。

經典的人在旅途灑淚時

〈人在江湖〉的歌詞本身很有無奈的感覺，關正傑唱出了一份情

義兩存但慨歎命運的味道,「疾風吹勁 / 人在江湖 / 見盡世情」,人要順應天意抑或逆天而行?面對命運的兩難,關氏就將面對命運作弄仍要堅強面對的態度,滲入歌曲之中。

〈良夜好歌聲〉是港台的一個音樂廣播節目,關氏演繹起來很有放鬆的感覺,平易近人。

〈誰會為我等〉是《人在江湖》插曲,這首作品有一點不屈的傲氣,關正傑唱這首歌時較主題曲「更有火」,在編曲的帶動下,賦予歌曲一份勇往直前,不顧一切,願為愛情上路的感覺,很有男子氣概!這首作品的電視版本,從開首至結尾都有兩把關正傑的聲音左右重疊一起對唱,該版本更有力量,當年在電視片尾播出時已很喜歡,可惜唱片裏只有「一個關正傑」的演繹,之前的特別效果沒有了,令筆者非常失望!

〈任你多瀟灑〉講述一位俊朗痴心的男子,回憶起一段刻骨銘心的初戀,情深而真緻,關正傑用風度翩翩的感覺,唱出一種純真的味道,很清甜!

〈莫苟求〉是寫父子兩代的愛情觀,題材很特別,是有畫面有回憶的一首作品。筆者記得當年聽此作品時才 11 歲,如今再重溫,幻想跟父親鬥跑的一段,仍然印象深刻,很有感覺,好一個鄭國江,好一個關正傑!那份回憶已經不會忘記了。

〈明日再明日〉一曲,記得當年一聽那清脆的結他聲,已非常喜歡,那種平靜而清新的感覺,再從歌詞紙上看到原唱者的名字,找回來再比較,還是喜歡關正傑的版本。詞人盧國沾的實景描述,清純而富畫意,能夠由景入情,關正傑的溫文演繹,帶有田園風味,不會造作,就是自然流露的神韻味道。

專輯中第二面的〈人在旅途灑淚時〉,是另一首跟電視劇原版不同的作品,記得看電視劇時,是余安安配關正傑合唱的,但當我把盒帶買回家聽,發現竟換了女主唱!當時完全不明白為甚麼換了人,而且新的歌者全不認識,也沒有照片,說實話,當時真的很失望,後來直至雷安娜推出〈舊夢不須記〉才得知她的樣子。時至今日,這一懸案已解開,原來是因為余安安一次星馬登台,趕不及回港灌錄唱片,導致歌曲主唱

和女角資格一併失掉，也因此成就了雷安娜，這就是命運的安排了！幸而余安安跟關正傑合唱的電視版本，在《寶麗金十週年》的唱片重見天日，那份重遇的喜悅，至今難忘。

此曲因為當年電視劇的效應，給觀眾留下深刻印象，而雷安娜的聲線也的確有其個人之處，與關正傑有一個很不錯的化學作用，那份男女情路上的崎嶇起落心境，演繹起來很有味道，成為八十年代經典合唱情歌之一，及後卡拉 OK 盛行，更把此作推上另一次高峰，教我不期然想起霑叔曾說過的：歌有歌運。

〈救世者〉為同名電影主題曲，關正傑經歷過電影《跳灰》主題曲〈大丈夫〉後，演繹這類型的作品已是勝任有餘了！一分硬朗正義的感覺，很有說服力，歌曲予人一個判官角色，演繹立體而有性格！

〈候鳥〉及〈人在雨下〉，兩者比較筆者較喜歡前者，與〈明日再明日〉感覺相似，有人性化的描寫，演繹感情細緻，〈人在雨下〉則相對較平凡，只因原版 *Unchained Melody* 實在太經典，改編後的氣氛給比下來了，可惜！

電影同名歌曲〈碧水寒山奪命金〉是很有氣魄的一首作品，關正傑的演唱很有火，氣氛由頭帶到尾，沒有悶場，編曲亦能對號入座，發揮出潛在的爆發力，是一首教人印象深刻的好歌！可是因為並非電視劇歌曲而未被推廣，在點可惜，此曲實在值得一聽再聽。

錄音簡評

這是關正傑首張以人聲加了適量回音作效果處理的唱片，當中以〈人在旅途灑淚時〉最為突出，很有層次感！而〈救世者〉、〈人在江湖〉及〈任你多瀟灑〉亦有不錯表現。筆者認為這張作品是一張試金石，把環迴效果帶入粵語唱片中，是進入另一個新時代的開山之作。

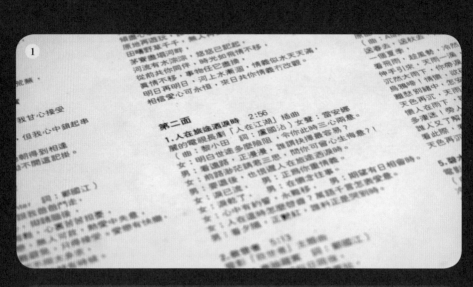

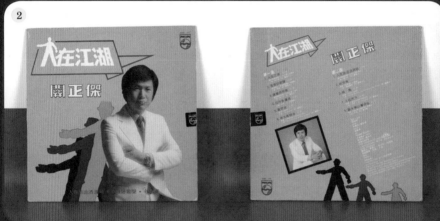

① 唱片中電視劇插曲〈人在旅途灑淚時〉的女聲，由劇中原唱余安安改為雷安娜演繹。

② 《人在江湖》大碟的封套設計，有別於娛樂唱片以電視劇照為封面的一貫做法，用上歌手造型硬照做封面，再配上劇名片頭字款，同樣起到推廣作用！

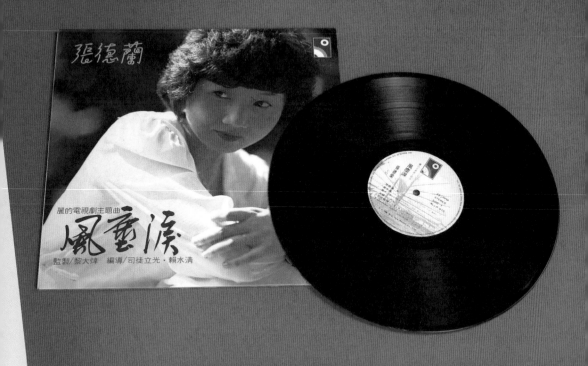

08 《風塵淚》 張德蘭

（永恒唱片貿易有限公司 / 1980 年 / 監製：鄧炳恒、施宏達 / 唱片編號：WLP-975）

第一面		第二面	
1.	風塵淚	1.	雞公仔
2.	紫水晶	2.	昨夜那惡夢
3.	寄人	3.	情如葉垂千萬縷
4.	突破	4.	你說吧
5.	幸福鐘聲	5.	兩對球鞋
6.	FORSAKEN LOVE	6.	月台的一角

尋求突破
邁向成熟

　　1980 年麗的電視展開全新攻勢，與無綫對戰，《風塵淚》正是麗的電視其中一齣重點劇，因此，在製作上亦相當認真，在其他宣傳活動以至劇集歌曲都下了不少功夫，記得該劇宣傳時經常「落區」——出車到公共屋邨巡遊，劇集演員更親身與居民互動交流，務求得到觀眾支持，爭取收視。

　　這張電視劇同名大碟交由張德蘭主唱，這是她從無綫過檔麗的後首張作品，是以在歌曲演繹與感情發揮，都跟無綫年代有明顯分別，務求有不一樣的感覺，作出一點點突破，希望令聽者有新的感受！

　　《風塵淚》是張德蘭在八十年代一張錄音表現非常不俗的專輯，不論歌曲編排或錄音水準，都是永恒唱片公司數一數二的靚聲作品之一，其中〈風塵淚〉的琵琶與古箏的聲音表現，真的教人嘆為觀止，當年已是一聽難忘！加上張德蘭以溫和而楚楚可憐的感覺演繹，感情真實而到位，做到了先聲奪人的效果。

　　〈紫水晶〉一曲有跳躍動感的氣氛，活潑開朗的表現，來感受不變的愛情，飽歷滄桑磨練依然堅毅並肩，張德蘭用了一種堅持信念的態度去演繹，有感受有味道！

　　〈寄人〉是以古詞譜曲，有一份蒼涼的感受；深情的思念，發自內心的悲哀，感慨而無奈，張德蘭用心發揮詞中意境，教人悲從中來。

　　〈突破〉為聽眾帶來正能量的感受，透過磨練，不斷突破，勇往直前，全首歌以不屈硬朗的情感出發，感受突破的關鍵所在，充滿內心的盼望。

　　〈幸福鐘聲〉是一首相機菲林品牌的廣告歌，當時來說真的是選

對了人，張德蘭給這首歌曲注入了她一向溫暖甜美的味道，有種暖人心窩的感覺，教人留下幸福而美好時刻，相當貼題。

FORSAKEN LOVE 是張德蘭芸芸個人大碟中，唯一一首英文歌曲，這正是她作出的一項新突破。自出道以來，她一向擅於以嬌小玲瓏的演繹手法作為歌曲路向，這首英文歌卻有別於她一向柔情的歌路，首次嘗試比較「爆炸」的演唱，但可能真的走得太前了，效果不算理想，但見她已經盡力。

〈雞公仔〉是一首為劇集《大地恩情》造勢的歌曲，當時劇組特意推出一首兩分多鐘的片頭歌曲，以農村場景作構圖，拍出農民工作的辛苦耕耘，並以一首模仿童搖曲式的作品，襯托出美麗如詩的意境，給予觀眾嶄新的感覺，結果成功吸納新血轉台，收看《大地恩情》首播！

〈昨夜那惡夢〉改編自翁倩玉的作品，原版在日本非常火紅，而這個版本張德蘭的表現亦不錯，有一份率直個性的感覺在其中，聽來有種對抗惡夢的潛藏力量，比喻對抗人生的種種挑戰！

〈情如葉垂千萬縷〉是合唱歌，由張德蘭與馮偉棠合作，然而效果普通。張德蘭的唱功無庸置疑，但馮偉棠的演繹方式有點不協調，吐字有點生硬，跟歌曲的編排融合不來，有點可惜。

〈兩對球鞋〉是一首清爽、活潑自然的愛情小品，感覺放鬆，是張德蘭一向擅長的歌曲路線，很有生氣。

〈你說吧〉及〈月台的一角〉同是有故事有畫面的作品，以成熟女性的角度，說出對感情的矛盾感覺，以及離開家庭，踏上世途，面對風浪的感受，張德蘭以成熟而激勵的方式去演繹，是她改唱成熟歌曲路向的開始。

錄音簡評

人聲的感情不錯，特別是以中樂為背景的作品更為突出，樂器線條鮮明細緻，靚聲版更實在自然，沒有拉緊的感覺。（全碟為反相錄製）

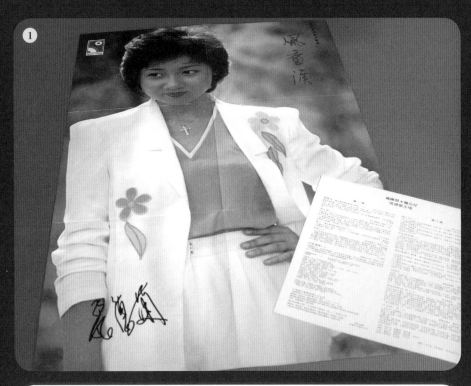

1　《風塵淚》海報及歌詞，主要推廣張德蘭個人形象，扮相帥氣。

2　《風塵淚》封面以歌手張德蘭為主角，封底放上劇集主角造型照。

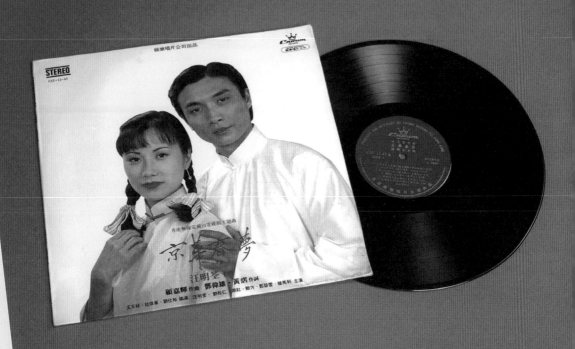

09 《京華春夢》 汪明荃

（娛樂唱片公司 / 1980 年 / 監製：Lau Tung / 唱片編號：CST-12-43）

第一面

1. 京華春夢
2. 撲蝶
3. 等郎歸
4. 今生不負愛
5. 愛你一生不夠多
6. 追憶當日愛

第二面

1. 愛你一世一生
2. 情深如海
3. 愛在黃昏
4. 平步青雲
5. 輕輕問句好
6. 家鄉

緊扣劇集
情節

《京華春夢》是 1980 年無綫電視重頭劇之一，以電視劇而言，也是汪明荃眾多民初文藝劇中，苦情戲與硬朗演技最多的一部，與《千王之王》、《萬水千山總是情》可並列為三甲位置，堪稱經典之一。若論歌曲的發揮，雖然三者各有優勝之處，但整體而言，《京華春夢》的大碟比較保留接近模擬音色（Analog）的感覺，而在歌曲演唱方面，比其他兩張也更有難度，劇集內的歌曲流行程度亦非常之高！

汪明荃用心演繹的電視劇

無綫改編張恨水作品已不是第一次了（廣為人知的有《啼笑因緣》），但仍然吸引力十足，實不可以抹殺編導的力量，此劇幕後陣容就有王天林和初出道的杜琪峰。由《金粉世家》長篇小說改編而成的《京華春夢》，劇中故事人物固然是經典，而一班藝人的造詣也不能忽視，有血有肉的角色扮演，尤其汪明荃的投入，把一段段刻骨銘心的情節都烙印在每一位觀眾之中，而配合不同場景氣氛的插曲，也很自然地教人印象難忘。據了解，這部電視劇也是 TVB 首部正式引進內地的劇集，因此在內地也成為年代記憶之一，往後的《千王之王》（1980 年）、《萬水千山總是情》（1982 年）也成為廣東省同胞認識香港電視劇集的先驅。

屋邨裏的卡式帶錄音回憶

記得在每部電視劇推出不久，唱片、盒帶就會上市，當年因為筆者零用錢不多，不能每部劇集的盒帶也買入，而《京華春夢》就是其中一盒我未有購下的。

記得當時我在公屋居住，鄰家的哥哥剛好買了這劇集的錄音帶，而又因為沒有「過機」的線材，我只好拿着自己的小型錄音機到他家去，用他的大部卡式身歷聲唱機作為主機播放，而自己的小型錄音機就擔任錄音任務，對準喇叭方向後，安靜的一邊聆聽，一邊錄音，大家在過程中都不能說話呢！可笑的是，他家裏飼養了兩隻彩雀，牠們不斷吱吱喳喳的叫着，因此整盒錄音帶同時收錄了雀鳥的聲音，現在回想，也算是獨有的童年回憶，很值得回味！還記得為了節省時間，我只把主題曲及所有插曲錄下就算了，因此整盒帶就只有七首歌！

主題曲〈京華春夢〉，汪明荃一份用心的感情，與故事情節連成一線；汪明荃那份悲從中來的感覺盡現歌曲之中，既慨嘆且無奈，是人生命運的寫照。

插曲〈今生不負愛〉用上「緣」、「冤」、「怨」、「轉」等，全是押韻，與音樂同調，曲與詞產生化學作用，令聆聽者感覺自然而暢順，有微妙的吸引力，而汪明荃的情感也非常投入，就像是劇中主角親身演繹自身感受，令歌曲很有張力。

另一首插曲〈愛你一世一生〉，描寫全情投入的愛情觀，汪明荃唱來放鬆，節奏也輕快，像置身故事中的女角，表現出當中的甜蜜感覺！

插曲〈撲蝶〉在當年劇集播出時是經典一幕，是少年人心中的快樂景象，是美麗與開心的戀愛感受，汪明荃亦能掌握到歌曲所需的效果，配合了回憶，教人共鳴。

〈等郎歸〉是另一首插曲。苦等、再等，一往情深的等待，但人已去，心中只有無盡悲哀；汪明荃在這首作品恰當地把哀莫大於心死的味道演繹出來。

〈追憶當日愛〉與〈京華春夢〉是同曲異詞的作品，道出情盡情滅的心情，人面桃花的改變，教人徒嘆奈何！悲傷亦無用，只有回憶是美好的，汪明荃放下悲哀感覺，把剩下來的無奈發揮出來，很忠於劇集的感覺！

〈愛你一生不夠多〉一曲，記得結局播出時，汪明荃清唱此曲，筆者對那畫面很深刻，該電視台版本也更為悲傷！

錄音簡評

《京華春夢》的推出年份為 1980 年，而星馬版本則在 1983 年推出；港版首版音色偏向厚潤，而 1983 年的星馬版本比較注重分析力與分隔度，然而人聲走向數碼味道，各有不同。

① 《京華春夢》歌詞紙印有汪明荃單色硬照，典雅十足，盡顯金粉世家韻味。

② 以經典劇照包裝大碟，能喚起樂迷劇迷的記憶。

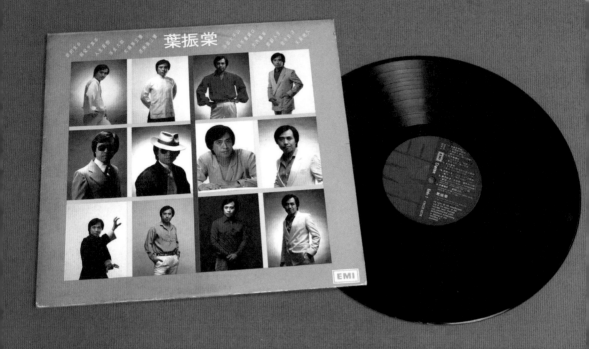

10 《葉振棠》（精選）
葉振棠

（EMI(Hong Kong)Limited ／ 1981 年 ／ 監製：朱穗萍 ／ 唱片編號：EMGS-6076）

第一面		第二面	
1.	浴血太平山	1.	遊俠張三豐
2.	找不着藉口	2.	新的生命
3.	大內群英	3.	浮生六劫
4.	戲劇人生	4.	人生長跑
5.	君子好逑	5.	相愛千萬年
6.	天長地久	6.	太極張三豐

麗的電視
大結集

葉振棠自從離開 The New Topnotes 作個人發展後，歌唱事業開始轉型，他在 1980 年為麗的電視演繹電視劇《浮生六劫》同名主題曲後，得到肯定，插曲〈戲劇人生〉更成為第三屆香港電台十大中文金曲的年度入選歌曲，成為他演唱生涯中第一個粵語歌曲獎項，同時他以擅唱假音的表演技巧，得到聽眾的接受及讚賞。自此，他成為其中一位劇集歌曲的多產歌手，與關正傑、李龍基各自擁有不同數量的麗的電視劇歌曲。

1981 年，葉振棠接唱電視劇《浴血太平山》同名主題曲及插曲〈找不着藉口〉，唱片公司亦乘勢為其推出首張新曲加精選大碟，集合其過往幾張專輯的精髓，來一張電視劇歌曲大檢閱，當中更加入了 4 首新歌，結果得到空前的銷售成績，成為葉振棠出道以來一個重要的里程碑。

驚為天人的音色

當年剛成為麗的電視小 fans 的我，用辛苦儲蓄下來的零用錢購買了這張精選的卡式帶；記得年前（1979 年）叔叔才購入了 Sony 推出、全球首部的 Walkman「隨身聽」，型號為 TPS L2，稍後因為叔叔已再添置另一部 Walkman，因此我可以借用這部第一代 Walkman 數天，回家盡情享受聽歌的樂趣，而那盒全新購入的葉振棠精選正好大派用場。甫一放在機內，耳筒即傳來音色，為我帶來極大震撼，那份貼耳的感覺，與在家裏大廳唱機播放的效果，是全然不同的感受！人聲的清晰度、分隔的距離、樂器位置的定向、由左至右又由右至左的環繞立體感覺，非常細緻和真實，令我喜出望外！（當然那時我不懂那麼多，純粹只覺得：好好聽！）

〈浴血太平山〉為劇集同名主題曲，有條不紊的前奏，為歌曲注入了引人入勝的氣氛。葉振棠以紮實的吐字，沉厚中帶幼細的嗓子，唱出了草根階層的感覺，一份拼搏精神注入歌曲之中，有力量，也有感慨！

同劇插曲〈找不着藉口〉先以一段鋼琴引領聆聽者進入主人翁的內心世界，她正在跟處於分手邊緣的戀人訴出心底話，「求你坦白／凡事要果斷／若需要放開手／這刻應是時候」，歌詞充滿無奈，葉振棠投入了婉轉的感情，表達了主人翁心中的忐忑，將氣氛一直帶動，最後數句「來吧講吧／無謂再等候／或者我愛得深／你找不着藉口」，將迫於無奈放手的心情演繹出來，教人神傷！

〈大內群英〉是一次氣勢凌厲的展示，其步步進逼的層次，大有統領天下的蓋世豪氣；葉振棠演繹上也不斷遞增氣氛，結構精密，而且控制得宜，將歌曲爆發點逐步增加。

《浮生六劫》插曲〈戲劇人生〉是以回望過去的心思，捕捉主人翁的心態，再從起跌得失看到人生如戲的真義，用自我陶醉的心態去把昨天許下的承諾忘記！葉振棠投入故事當中，把感情注入每一句歌詞裏，散發出動人的感傷情緒。

〈君子好逑〉由葉振棠與鄔馬利合唱，從柔情至激盪，當中的情緒變化很波動，忐忑不安，患得患失，兩位歌手的發揮都恰到好處！

〈天長地久〉改編自英文經典金曲 Longer，細水長流的感覺，情深而激動，葉振棠以紮實的情感演唱，很有火喉。

〈遊俠張三豐〉帶有豪俠氣慨，以及傲氣比天高的胸懷，葉振棠以熾熱的心，為歌曲營造出不屈的精神！

〈新的生命〉是劇集同名主題曲，同樣是改編歌，原作正是大家耳熟能詳，John Lennon 的名作 Imagine。粵語版本的歌詞很有意思，出自鄭國江手筆，葉振棠在這首歌予人頑強而帶點激動的情緒，雖然是慢歌，但當中那一團火與力量都很正面、很充沛。當時年紀小的我並

未知道英文版本是如此經典，只知道歌曲時間很長，但感覺一點也不沉悶！

〈浮生六劫〉描述老香港的生活故事，葉振棠演繹時帶有一絲悲傷，讓歌曲流露出蒼涼悲哀及辛酸感覺，當中一份掙扎求存的味道，教人生起無奈的感歎。其情感自然流露，沒有半點造作，是很有感情的一首歌。

〈人生長路〉可說是勵志歌的經典之一，具有振奮人心的力量，葉振棠的演繹很有動力，教人越聽越起勁。

〈相愛千萬年〉再有鄔馬利參與，此曲改編自英文歌 *With You I' m Born Again*，原版是一首甜蜜的情歌，粵語版則哀怨纏綿而又若即若離，當中有一份堅強的意志支撐着這份感情；男女對唱，有一種激盪感覺，與原版各有千秋，在當時是頗受歡迎的作品。當年我亦非常喜歡。

另一首劇集歌〈太極張三豐〉，將少年的衝勁與力量集結於歌曲之內，有一份奮發圖強的感覺；葉振棠演繹出大師風範，矯若遊龍當中帶着凜然正氣，是非常有氣氛的一首作品，有一氣呵成的感染力。

錄音簡評

雖然是精選大碟，但每首歌的音色，不論新舊，由頭到尾都非常平均，並沒有如其他雜錦精選碟的參差情況，歌曲的清晰度很好，人聲的密度同樣非常足夠。推薦歌曲〈太極張三豐〉、〈找不着藉口〉、〈大內群英〉、〈人生長跑〉！首版的碟芯為紅底黃字色樣，效果是最平衡中性的！（全碟為反相錄製）

① 歌詞紙以黑白單色印製，精選多首葉振棠演繹的劇集歌，如〈浴血太平山〉及〈大內群英〉等。

② 唱片碟芯招紙當年以三個顏色印製，首版為鮮紅底色黃色 EMI 字樣，二版是暗紅底色紅色 EMI 字樣（見圖），第三版為橙色底金色 EMI 字樣；聲音以首版音色為最平均開揚。

③ 唱片封面集合葉振棠多年來各式造型，展現歌手各個面向。

11 《甄妮》（東方之珠）
甄妮

（金音符唱片公司 / 1981 年 / 監製：甄妮 / 唱片編號：JF-1004）

第一面	第二面
1. 心聲	1. 天火
2. 東方之珠	2. 心中的石像
3. 青春	3. Dancing All Night
4. 雨中行	4. 命運
5. 誰能任意取	5. Take it Easy
6. 我願無情	6. 孤獨行

感情爆發
發揮出色

　　甄妮來港定居並開始發展歌唱事業後，很快得到大眾肯定，其主唱的電視劇作品亦一直佔有重要地位，同時亦成為劇集歌女歌手中數一數二的人物。1980 年她自資開設「金音符唱片」，短短兩年間推出了三張粵語作品和兩張國語作品，同時因為幾張賣座唱片，加強了觀眾對她的認受性；台灣來香港發展，得到這個知名度，可說是實力的表現，難能可貴。

　　在金音符時期的 3 張粵語專輯中，筆者推介《東方之珠》這作品，其中歌曲錄音與流行程度，都較有發揮以及為人認識。直至今天，只要你把唱片放在唱盤上播放，一定會發現值得回味的原因。這張專輯收錄了兩首劇集歌，分別是無綫劇集《前路》主題曲〈東方之珠〉及《火鳳凰》主題曲〈命運〉，都是主打作品。

甄妮自己兼任唱片監製

　　自開設金音符後，由公司首張作品《不要再重逢》開始，她一直出任監製一職，與製作人莫乃森創造了富甄妮特色的幾張有分量作品。歌曲〈心聲〉引發歌迷迴響，自有其特別理由，首先，編曲流暢自然，而且是她親自作曲，有發揮點，再加上有動感，很有味道！當年也有不少歌手在音樂會上翻唱此曲，其中就包括哥哥張國榮。

　　〈東方之珠〉為電視劇《前路》主題曲，鄭國江的歌詞刻劃細緻，把當年真實的香港社會百態描寫出來；貴為有名的國際都市，「東方之珠」雖有繁華一面，亦有小巷苦況的一羣，可謂一面鏡子，將正反兩面的民生映照出來。甄妮演繹起來感情豐富，把歌曲的精髓都發揮出來。

〈青春〉一曲以嶄新的角度去描寫青春，歌詞有種回頭已是百年身的感覺；此歌原曲為〈小溪〉（德久広司作曲），以原唱人王芷蕾的版本改編，甄妮用上激盪的的感情演繹，把心中的怒氣及無助融入字裏行間，有爆發的感受。

〈天火〉是一首爆炸性的歌曲，編曲很有力量，層層遞增，壓迫感很重，一次小宇宙的爆發，生動而有衝擊，是力的表現。

〈心中的石像〉同樣是甄妮作曲的作品，柔情中帶出堅剛的味道，很有個性！

Dancing All Night 改編自日本歌曲（ダンシング・オール・ナイト）（作曲：もんたよしのり）。這個粵語版本，有由頭帶到尾的爆炸力，甄妮的感情依然是收放自如，編曲與演唱十分配合，成就了整首歌曲的節奏感。

〈命運〉是電視劇《火鳳凰》主題曲，背後頗有曲折。據黃霑在一次訪問中提到，這首歌是顧嘉煇在外國深造期間，由他暫代創作的一首作品；甄妮亦在一次專訪中提到周啓生在首次編曲時，採用了比現在版本更為激昂的方向，不獲霑叔接受，認為與電視劇的氣氛並不配合。結果甄妮為尊重霑叔，把本已完成的版本棄用，並不惜工本，再花了 3 萬元請周啓生重新再編，而她本人亦到錄音室重新灌錄此曲，變成了現在的唱片版本以及電視劇當年播放的版本。這亦證明當年音樂人的互相尊重，以及為完成好作品的一份執着與堅持，實在值得敬佩！

Take it Easy 是節奏明快的一首作品，是這專輯中甄妮發揮最為奔放的一次，激昂的一句中以一高再高的嗓子演繹，而且游刃有餘，盡顯本領，將歌曲發揮得淋漓盡致，甄妮歌唱技巧之高可見一斑！

〈孤獨行〉改編自一首港人非常熟悉的日本歌曲，是日本著名創作歌手五輪真弓的成名作〈恋人よ〉，同一年，改編此曲的版本為數不少，先後包括：

〈忘不了您〉（譚詠麟主唱）；
〈戀人〉（蔡楓華主唱）；

〈離人〉（張德蘭主唱）；

〈失去夢的少女〉（國語）（葉蒨文主唱）。

加上甄妮的版本，合共 5 個之多，是日本改編歌中排行第二多的廣東歌了。這 5 個版本中，以譚詠麟、蔡楓華和她這首〈孤獨行〉3 個版本較為人認識，甄妮的演繹也很突出，感情發揮很有味道，值得細聽。

這張作品發行於 1981 年，其中好幾首作品改編自日本歌曲，可見當年日本歌曲對香港粵語流行音樂的影響之深。

錄音簡評

唱片整體的爆炸性很強，而且效果十足，樂器、人聲都很紮實，密度很足夠，靚聲版本的唱片能把甄妮的高音層次一級一級遞增，而且不會有過火及控制不到的情況，是對影音器材和唱片版本的大考驗，屬試音作品之一，特別推介試音首選〈命運〉。（全碟為反相錄製）

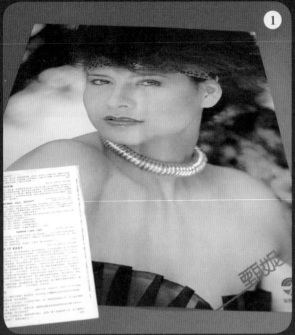

① 《東方之珠》海報造型性感，盡顯東方美。

② 唱片碟芯招紙印刷與唱片封面顏色配合，頗有心思。

③ 甄妮自組公司金音符唱片，1981 年推出《東方之珠》反應不俗，封套設計簡單典雅。

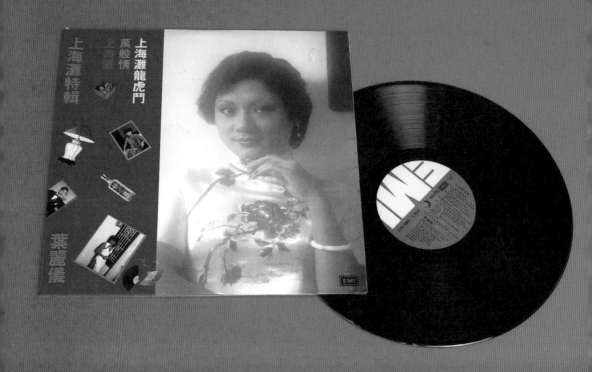

12 《上海灘特輯》 葉麗儀

（ EMI(Hong Kong)Limited/ 1981 年 / 監製：朱穗萍 / 唱片編號：EMGS-6072 ）

第一面		第二面	
1.	上海灘龍虎鬥	1.	上海灘
2.	女中豪傑	2.	萬般情
3.	獻出真善美	3.	那天將心交給你
4.	心似在白雲邊	4.	細雨洗青山
5.	贈我花一串	5.	今天似首詩
6.	什麼是永恒	6.	愛情不虧待我

上海灘
傳奇紀錄

電視劇《上海灘》自 1980 年推出第一輯開始，就不斷創新紀錄，例如打破當年的大結局收視紀錄，而在不同地域亦得到非常高的收視，證明這部電視劇的確帶來廣泛迴響。

據聞在泰國，除了播放大結局那天大家會趕回家收看外，由於沒人想到主角許文強會死，所以該集播出後翌日甚至登上了當年泰國最具權威性的報章 *Thai Rath* 頭條，標題為 "Xu Wan Chang was dead"（許文強已死），民眾甚至為此痛哭，哄動一時；有些人更因為喜歡這套劇集而學粵語，看來它引起的風潮比香港還要厲害得多。此劇在泰國播出時，主題曲更譜上了泰文，同為葉麗儀主唱，受重視程度可見一斑！

《上海灘特輯》可算是把三輯劇集《上海灘》、《上海灘續集》及《上海灘龍虎鬥》的歌曲匯聚成為精選大碟推出。承接前兩輯的升勢，顧嘉煇再創作新曲〈上海灘龍虎鬥〉，揉合前兩輯快慢不同的主題曲作品〈上海灘〉及〈萬般情〉，發揮葉麗儀剛中帶柔的特質，結果當然不負眾望，成為另一首剛柔並重的主題曲。

〈上海灘龍虎鬥〉是首剛柔並濟的作品，以激盪硬朗的演繹手法，把上海灘的故事帶進歸途，有一份無奈的感嘆，着力忘記過去種種。葉麗儀的發揮不慍不火，出來的感情相對有味道！

〈女中豪傑〉是電視劇《雙葉蝴蝶》主題曲，同為以女性出發的作品，聽來感覺倔強不屈，突顯喉底的吐字唱功，字字有力，歇斯底里地發揮歌曲要求；唯獨這種表達過於硬朗，失去感情高低轉變的層次，稍為單一。〈獻出真善美〉傳遞開心快樂而正面的訊息，給予樂迷舒服的感情，沒有誇張的表現，自然地流露開懷放鬆的態度！

〈心似在白雲邊〉是首清新小品，細緻描述有經歷的愛情體會，淡淡回味的情懷，溫暖舒服，具細水長流的意境。

〈贈我花一串〉編曲很有氣氛，發放的感情細緻，細訴少女的戀愛感覺，浪漫的愛情故事：「你贈我花一串／點點溫情留心裏面」；歌曲有舞台演出的效果！至於〈什麼是永恒〉是一首直接抒發愛情的歌曲，把人性的真實感覺展現在歌詞之中，葉麗儀的感情投入，表達永恒的愛情只是想像的東西，並不是想想就能觸碰到，這種體會值得細味反思。

唱出人生真意義

〈上海灘〉這首耳熟能詳的經典歌曲，每當細心回味，每段歌詞與故事的內容確有一定程度的連繫，同時亦是每個人的人生經歷；只要你細心聆聽，對比自身經歷，也許會發現其中一些風雨人生真義，霑叔的智慧，實豈止形容故事那麼簡單。葉麗儀能夠以此曲打響名堂，當然有其原因，她在每一個歌詞段落中都投入大量感情，這也許就是天時、地利、人和的結合吧，能夠把歌曲的精髓演繹出來，除了靠功力火喉，還要有恰當的發揮技巧。

〈萬般情〉為《上海灘續集》主題曲，包含複雜的恩怨情仇與情感，把故事中人物感情交錯細膩詳述，感覺完整，葉麗儀亦把既柔情且矛盾的心理演繹得富感染力，歌曲得以觸動人心！記得歌詞中「波瀾隱隱」四字曾引起小風波，被指既然是「波瀾」，該不能以「隱隱」來形容。

〈那天將心交給你〉是首溫馨的小品，滿載幸福感情，演繹甜蜜，注入了深情與暖意：「那天將心交給你／載住我半生際遇」。〈細雨洗青山〉、〈今天似首詩〉及〈愛情不虧待我〉三首歌曲則屬輕鬆小品，其中〈細雨洗青山〉配合中樂，具中國小調風味，而餘下兩首的情感亦發揮自然！

錄音簡評

全碟音色的平均度比較好，效果更見開揚舒服，首版碟芯為紅底黃字。（全碟為反相錄製）

① 葉麗儀《上海灘特輯》唱片碟芯顏色一共分為三批，圖為其中兩批，分別為微金色及鮮黃色。

② 《上海灘特輯》封套以懷舊風味設計，封底用上一些時代用品及用具，非常配合上海風情。

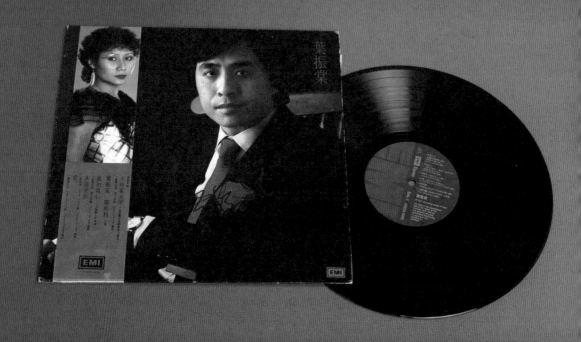

13 《葉振棠》（大俠霍元甲）
葉振棠

（EMI(Hong Kong)Limited ∕ 1981 年 ∕ 監製：趙文海 ∕ 唱片編號：EMGS-6082）

第一面		第二面	
1.	大俠霍元甲	1.	永遠愛你
2.	誰知我心	2.	寒夜
3.	祝福你	3.	相愛復何求
4.	紅燈	4.	愛
5.	無知的她	5.	這是，這裏……
6.	全因她相信	6.	笛子姑娘

武打劇集
新序章

1981年麗的電視開拍《大俠霍元甲》，揭開了武打劇集的新序章，以硬橋硬馬的真功夫對打作招徠，得到震撼的視覺享受，每一場武打，都有一定的亮點。記得筆者在小時候就喜歡上劇中主角，米雪、黃元申、梁小龍、董驃、魏秋樺、黎漢持等等都是非常有分量的演員，還記得當時晚上一邊做功課一邊追看的情景，是筆者珍貴的童年回憶。

民族主義劇集代表

主唱主題曲的葉振棠，當年在麗的已經紅透半邊天了，主唱劇集歌的地位可說是與關正傑平分秋色，而作曲人黎小田、編曲者奧金寶與填詞人盧國沾這鐵三角組合，在劇集歌的成功中不可或缺。

這首〈大俠霍元甲〉也成為葉振棠繼〈太極張三豐〉及〈大內群英〉後，另一首更廣為人知的武俠劇集歌曲。隨着劇集《天蠶變》、《大地恩情》等往中國大陸推廣後，《大俠霍元甲》亦同時為當年的重點劇，普及內地，此劇很快便成為他們心目中民族主義英雄的代表劇集，而歌曲〈大俠霍元甲〉亦被冠上別名〈萬里長城永不倒〉，成為與〈勇敢的中國人〉有同等地位的一首粵語金曲！

〈大俠霍元甲〉全曲的民族氣氛可謂由頭帶到尾，開場的前奏先聲奪人，隨後和音加入，加強氣勢。聲線方面，葉振棠的平實演繹有一種沉穩而內斂的爆發力，幾經忍耐終可釋放，這份厚實的氣概造就了一首經典歌曲！

〈誰知我心〉中，葉振棠與鄔瑪利兩人的合作已是駕輕就熟，合拍地展現至情至深的感受，一份濃郁而無奈的感情注入曲中，好一段蕩

氣迴腸愛情故事。編曲加深了歌曲的張力，雖簡單但有味道，兩人合作的歌曲中，這首可算是筆者的至愛，因為情感真實，在在每一句都感受得到歌者傾注的真情，歌曲引入心中，有所共鳴！

〈祝福你〉是首用心表達的作品，那份投入如在讓你細聽往事，帶有點點激情、無奈、傷感，是一首深情歌曲。

成為港人一段懷緬

〈永遠愛你〉率直表白的歌詞，說實在，把浪漫氣氛打垮了，整體稍為有點不協調，筆者不太喜歡這類過於直白地流露愛意的歌詞，影響了幻想空間。

〈寒夜〉是一貫地以景入情的作品，當中亦有心境表達，葉振棠的表現恰到好處，帶出平和的感覺。

〈相愛復何求〉為《甜甜廿四味》插曲，描寫各項人生處境，將甜酸苦辣都寫進曲中，是首有味道有內涵的作品，流露對情人的真心真意，而且各個情景啓發聯想，全曲正面而實在，唱出有感情的一面。

〈笛子姑娘〉是葉振棠另一首值得推薦的作品，除了因為是詞人林振強為紀念亡妹而創作的作品，在編曲、詞、唱上也產生了美妙的化學作用：淒美的笛聲過後，急趕而來的結他就如以急趕步伐追蹤影子，饒有意味的演繹帶有濃濃感情，帶動歌曲起承轉合。點點無奈、種種期盼都融入歌曲之中，使歌曲張力大大加強，不但成為詞人心中的瑰寶，更是港人一段懷緬！

錄音簡評

全碟以〈大俠霍元甲〉的爆炸力最為震撼，插曲亦有非常清晰的人聲深度及寬闊的樂器距離，〈笛子姑娘〉的雪地氣氛亦明顯可從編曲技巧上聽到，把感受及幻想空間發揮得淋漓盡致！（全碟為反相錄製）

① 碟芯招紙首批以紅底紅字印刷（見圖），而第二批則為紅底金字。

② 歌詞紙設計簡單，黑白印製。

③ 《大俠霍元甲》大碟封套附上一長條形彩印廣告紙，前方印上〈永遠愛你〉女聲主唱鄔馬利造型照，後方為葉振棠過往四張大碟的封面及簡介，此為八十年代常見的宣傳手法之一。

14 《天龍八部之六脈神劍》 關菊英

（寶麗金唱片公司 / 1982 年 / 監製：楊雲驃、楊喬興 / 唱片編號：6380-229）

第一面	第二面
1. 兩忘烟水裏	1. 你可知道
2. 湘女多情	2. 信心
3. 浪花與夕陽	3. 舞影
4. 何妨醉一杯	4. 付上千萬倍
5. 情竇初開	5. 深心裏一點愛
6. 海之夢	

淡淡哀愁
淡淡愛

1982 年，著名製作人蕭笙從麗的電視過檔 TVB，為《天龍八部》出任監製一職，記得當年他曾揚言，只有無綫才會有財力物力，把金庸這部作品拍成經典的電視劇集，結果亦如他所言，此劇成為八十年代最具代表性的金庸武俠劇集之一。

動人場面活現眼前

《天龍八部》電視劇共分兩輯：《六脈神劍》及《虛竹傳奇》，同於 1982 年首播。《六脈神劍》是黃霑繼《書劍恩仇錄》和《倚天屠龍記》後，為 TVB 編寫的第三部金庸電視劇歌曲作品，他再一次用心炮製，當中主題曲〈兩忘烟水裏〉及插曲〈付上千萬倍〉的詞作，各有味道。記得在中學年代，曾有語文老師以〈兩忘烟水裏〉作為跟詩詞參考對比的教材，可想而知，歌詞的文學地位早得到認同。

〈兩忘烟水裏〉是以歌者對唱的形式入詞，男的抱有「磊落志／天地心」，女的「獻盡愛／竟是哀」，其語體文的運用古典而優雅，且並不艱澀，寥寥數字，已教人動容。亦因為如此，這作品成為黃霑詞作中，其中一首廣為人知的作品，時至今日，已是其中一首用來研究電視劇歌詞創作不可或缺的歌曲了！

此曲由關正傑、關菊英合唱，兩人首度合作，男的溫文，女的端莊，碰上一闋古雅的歌詞，配合故事中兩位主角的感情方向，一段段劇中畫面隨即出現在觀眾心中，主角喬峯（梁家仁飾）與阿朱（黃杏秀飾）的動人場面活現眼前，成功發揮出電視劇主題曲的功能！

《六脈神劍》另一插曲〈湘女多情〉的歌詞由身兼監製的蕭笙所

寫,與主題曲各具分量,文字運用同樣高貴典雅,互相呼應,合起來恍若一個完整的故事;主角阿碧(黃敏儀飾)的故事融入其中,而且關菊英演繹到位,劇味更濃!

感情細緻的演繹

〈浪花與夕陽〉節奏明快,以開懷的心情去面對已遠去的感情,雖然懷念,但正面而樂觀,演繹起來有開懷的感覺,很有盼望將來的心情,舒服自然。

〈何妨醉一杯〉由鄭國江作詞,詞句自然優美,聽來每句結尾也有音韻的配合:「一杯」、「機會」、「難追」、「幾回」,帶出特別的節奏感,成功營造聽感的韻律;關菊英的聲線溫暖而純厚,感情細緻,收放自如,把詞中「我何妨一試」的感覺和氣氛都展在現歌曲之中。

〈情竇初開〉記得是當年電台推介之一,關菊英演繹起來帶有一分跳躍開懷的少女味道,愉快開朗的心境表露無遺!

〈海之夢〉同樣是是情歌小品,回首往事,對感情有深一層的體會;關菊英當年唱這類作品總是感情細緻,用心投入,就如飽歷感情風霜的人,顧念舊日!

第二面第一首歌〈你可知道〉,是電影《賓妹》的主題曲,「情愛似輕煙飛去/想抓抓不住」,一段令人心碎的感情,眼淚只能在心中流,那心痛感覺,悲傷至深,可是現實就是現實,海誓山盟也是徒然,關菊英淡淡哀愁淡淡憂的演繹,令此曲更添神傷。

八十年代的專輯多有用心的編排,在聽過一首悲歌後,來到這首〈信心〉帶有正面力量的歌曲,硬朗不屈的感覺,教人以信心勇往直前!

在八十年代初,改編日本歌曲是非常普遍的,〈舞影〉改編自西城秀樹的〈遥かなる恋人へ〉,原曲在 1978 年推出,作曲者為馬飼野康二,歌曲本身很清新,菊姐的演繹也有其清純的一面;此曲早在 1980 年也曾改編為威鎮樂隊的歌曲〈夜已靜〉,而且普及程度相當高,

是眾多威利 fans 的至愛之一。

終於來到專輯另一主打歌，由霑叔操刀的《六脈神劍》插曲〈付上千萬倍〉，歌詞從女主角王語嫣（陳玉蓮飾）對慕容復（石修飾）的愛慕出發，「為你生也為你死／未怕苦也全不悔」，可惜無論怎樣痴心，始終是是好夢難圓。關菊英吐字溫和而且感情清純，平易近人，使歌曲的感染力更深，此曲同樣做到歌、劇相連的效果，筆者認為能夠聽歌入戲，就是一種最好的享受！

錄音簡評

全碟在人聲中加入了少許回音效果，加強了人聲的立體感與深度；樂器的聲音通透，尤其笛子的暖和度很好，其他樂器的透徹度及明亮度也很穩定，而靚聲版中的平衡度亦是最好的！（全碟為反相錄製）

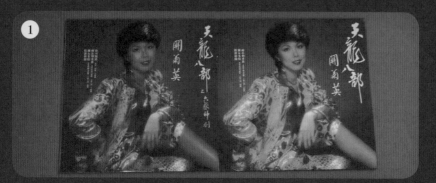

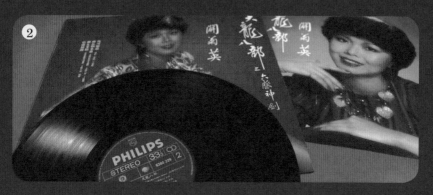

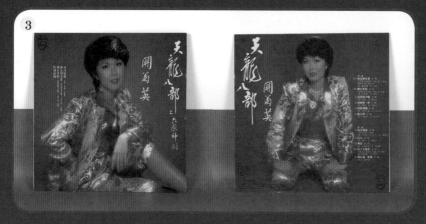

1 《天龍八部之六脈神劍》兩個版次封套稍有不同,圖右為首版,碟名只印有「天龍八部」字樣;圖左右下多了「六脈神劍」的字樣,是為第二版。原因是同年推出了《天龍八部之虛竹傳奇》,由關正傑主唱,同為《天龍八部》劇集歌,兩位是同一間公司的歌手,為免樂迷弄錯,加了副題字樣以資分辨。

2 寶麗金唱片碟芯招紙以藍色印製,印上飛利浦廠牌,這是七十年代至八十年代中期的常見製作模式,圖右的彩頁歌詞則自八十年代初開始間中採用。

3 《天龍八部之六脈神劍》封面造型貴氣,沒有用上劇照,全碟以紅色為主調,更顯其經典地位。

15 《李龍基精選》 李龍基

（EMI(Hong Kong)Limited ／ 1982 年 ／ 唱片編號：EMGS-6096）

第一面
1. 花艇小英雄
2. 男子漢
3. 靜靜地
4. 佛山贊先生
5. 巨星
6. 浣花洗劍錄
7. 大地任我闖

第二面
1. 如來神掌
2. 稻草人
3. 路直路彎
4. 人生曲
5. 情謎
6. 得失一樂也

集各家
電視台精華

　　李龍基自 1978 年開始所推出的大碟,都與電視劇密不可分,在麗的電視、佳藝電視、無綫電視前後推出 5 張作品,而這張《李龍基精選》結合他在不同電視台的作品,可以看到他與不同製作人合作的化學作用,可算是一個階段的總結。形象比較溫文的他,歌曲風格亦較雅緻,總給人一種「滑淨」感覺!

主唱大量劇集歌

　　新曲〈花艇小英雄〉用上調皮帶點鬼馬的唱法,當中有點風趣的語調,把歌曲氣氛與劇中角色融合一起,令人自然地聯想到窮小子汪小寶(董瑋飾)的扮相!

　　〈男子漢〉是一首有氣勢而且正面的作品,把李龍基最擅長的歌路展示出來;正氣凜然,耿直不阿的硬朗感,在歌曲中恰如其分釋放出來,歌曲性格與歌者歌路相配。

　　〈靜靜地〉改編自汽水廣告歌,歌曲細緻而溫和,純純的一首小品歌曲演繹出柔情的一面,聽起來舒服自然。在八十年代有不少這類改編廣告歌的例子,其中經典的有陳百強主唱的〈公益心〉,此曲原為公益金的宣傳歌曲;以及區瑞強的〈相識在童年〉,原為維他奶廣告歌曲。

　　〈佛山贊先生〉具有硬朗的俠客風範,編曲上突出氣勢,加上李龍基的剛陽氣概,字字鏗鏘地吐出歌詞,魄力十足!

　　〈巨星〉是以一代巨星李小龍為藍本的電視作品主題曲,歌曲中帶一點過眼雲煙、一閃即逝的無奈感覺,歌曲中另有一份堅持目標方向的毅力,發揮出正面而內斂的感情。

　　〈浣花洗劍錄〉道出俠客一生的人生起跌,以劍客的心路比喻人

生，李龍基把一份無奈、鬱鬱不得志的感受，融入歌曲中，啓發我們面對前路！

〈大地任我闖〉中描繪了豁達的人生路，開放的情懷，豪邁的感覺，以及勇闖前路的勇氣，歌者以放開胸懷任我行的心情演繹，恰當到位！

歌曲勵志帶領人生

唱片第二面方面，〈如來神掌〉是計〈封神榜〉後在《歡樂今宵》節目內再次推出的武俠短篇，其同名主題曲以電子音效與劇中特技呼應，特別有新鮮感！李龍基的唱法亦能配合富動感的節奏，有火喉！

〈稻草人〉歌中流露盡忠職守的態度，教人以平和的心作堅持，李龍基演繹得十分正面，唱出生機勃勃的感覺，帶出一份精神信念，令聽者有內心的啓發！

〈路直路彎〉以道路比喻人生，簡單直接，那怕千山萬水，路途崎嶇，仍是闊步前行努力向前。歌手同樣以輕鬆心情去演繹，平淡有勁！

〈人生曲〉宣揚以正面的態度去行每一步，不計成敗得失，努力向前進。同是勵志歌曲，李龍基把歌曲中的人生體會用心地發放出來，令人有向前行的力量！

〈得失一樂也〉教人用「一念放下、自在心間」的心去做每件事；把得失看透，成敗就不是甚麼一回事，詞人以嬉笑怒罵的角度，簡單直接說出對得失的看法——簡單是福！

錄音簡評

歌曲整體平衡而有力量，音樂分析力很高，雖是精選，但調校得宜，歌曲之間的參差度不大，新歌與舊歌夾雜聽起來很流暢，版本中以紅底金字碟芯最為平衡！（全碟為反相錄製）

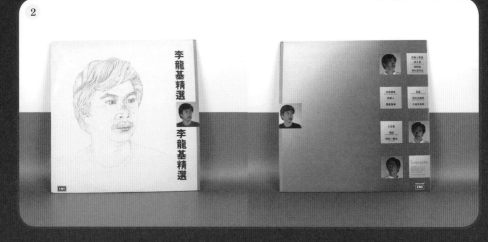

① 《李龍基精選》唱片，碟芯招紙首版為紅底金字，藍底銀字為二版。

② 精選大碟封面用上掃描繪圖手法，在虛實之間呈現李龍基的各種面向。此精選碟結合他在麗的呼聲、佳藝電視及無綫電視三家電視台的作品，一次聽盡李龍基各個時期的劇集歌作品。

16 《天籟》 關正傑

（寶麗金唱片公司 / 1983 年 / 監製：Tony Tang / 唱片編號：814-9721）

第一面	第二面
1. 天籟……星河傳說	1. 兩心通
2. 碧海青天	2. 紅了我的臉
3. MONA LISA	3. 織個幽夢
4. 誰為你自己	4. 小小一個家
5. 夕陽戀曲	5. 一刻的笑聲
6. 盡在不言中	6. 愛的土地上

宇宙無垠
天籟之聲

關正傑早在 1975 年於《視聽蔡和平》公開演唱第一首粵語作品，其後正式開始其粵語歌曲的生涯；承着電視劇的潮流在七十年代中冒起，關氏成為其中一位多產的電視劇歌曲天王，自佳藝電視的〈神鵰俠侶〉開始，其大熱作品一首接一首：〈近代豪俠傳〉、〈變色龍〉、〈天蠶變〉、〈人在江湖〉、〈大地恩情〉、〈英雄出少年〉及〈萬水千山縱橫〉等劇集主題曲，首首經典，成就了不少美好記憶。

由七十年代中後期起，短短數年間，電視劇與粵語主題曲開始主導主流市場，成為市民生活不可或缺的一部分。隨着電視台的增加，劇集數量多不勝數，在惡性競爭之下，不再是每一部劇集也能打動人心，留下印象了。1983 年，關正傑推出專輯《天籟》，甫推出即大賣，大碟當中亦有收錄劇集《賴布衣》主題曲〈碧海青天〉及插曲〈織個幽夢〉，更成為關正傑其中一張高銷量的專輯，然而，這專輯能夠脫穎而出，並非因為該劇歌曲，儘管《賴布衣》有無綫當家小生苗僑偉擔任主角，但其主題曲受到的關注並不多，現在也甚少人提起了。這張唱片的成功，實有賴碟中其他作品，它可算是打破了電視劇主題曲例必大紅的命運，是為一個重要的指標，預示電視劇歌曲開始從高峰滑下。

予人無限想像的天籟之聲

1983 年，電子配樂已不是甚麼新嘗試，自電影《星球大戰》在 1977 年推出後，世界各地的電子音樂此起彼落的發展，幾年下來香港粵語流行歌的電子配樂與混音亦步向成熟階段。〈天籟〉一曲以一段浩瀚的電子音樂營造氣氛，其破天荒的一次星空氣勢，予人無限想像空間，實在不得不讚賞此曲的編曲者盧東尼，他成功把天籟的感覺塑造出來，使聆聽者得以幻想無垠宇宙的感覺，再配合歌詞的感染力（作詞者為卡龍），其實誰唱此曲，相信也能紅極一時！

這歌交由關正傑演繹，又使歌曲更有亮點，也更教人期待！一直以來文質彬彬的關正傑，雖然也曾經演唱氣勢不凡的〈天龍訣〉及〈萬水千山縱橫〉，但那些歌曲的編曲與氣氛，與此曲有所不同，都是以人物和歷史背景為中心出發，有鮮明的對象作想像空間，從而加以發揮，但「天籟」是一種意境，不是人物，也非歷史，要把憑空的想像放在歌曲的演繹上，是有一定難度的，關正傑卻能把這個幻想化為實在感覺去唱，而且在氣定神閒的吐字中，帶有衝破無邊宇宙的氣勢，每次聽到他唱「用悲愴交響樂／寧靜宇宙悴然驚破」，那份萬夫莫敵的感覺，只此一家，不作他選！

關正傑的柔情演繹

雖說《賴布衣》主題曲〈碧海青天〉的流行程度不如其他電視劇歌曲，但關正傑的演繹拿捏得很好，大有博覽群山、週遊列國的氣概！很喜歡他掌握語調的用心，以及以感受為先的感情，不會純以吐字技巧來誇張歌曲氣氛，這正正是關正傑能穩佔樂壇一席的原因之一——這就是自然流露的真實感覺！

MONA LISA，一首關正傑為人熟悉的小品經典，當年是電台推介的作品之一，把世人對名畫《蒙娜麗莎》的腔調，以輕鬆方式來表達：一方面她是如此純潔和高貴，但她的背景又是那麼神秘而虛幻，而世人都為她傾倒，對其都有渴望、邂想的心態！盧冠廷所作之曲調子輕快，應記一功。

〈誰為你自己〉予人悠然自得、放開懷抱、看透得失的感覺，整首歌洋溢自然的氣氛，關正傑以輕鬆的腔調，演繹出放開自我、放開心胸的豁達態度，這份豁達更成功感染周邊的人，整首歌令人聽得舒服，且唱來甚有感情。

〈夕陽戀曲〉改編自村下考藏的作品，是一首輕鬆小品，為關正傑擅長的歌曲類別，溫文爾雅的味道，開朗的人生態度，關氏再一次發放正能量。

〈盡在不言中〉細緻而深情，作詞者盧國沾成功將戀人的一顰一笑都浮現在字裏行間，兩人的感情細水長流，回憶都是甜甜的。關正傑演繹起來很平和，也很溫柔，唱出一個令人嚮往的戀愛故事，溫暖，貼心！

〈兩心通〉是世界通訊年的主題曲，歌詞就是寫一份大愛，將大家連繫在一起；曲調簡單實在，唱起來也有力量。

〈紅了我的臉〉描寫的是一段天真的初戀，也是一個苦澀的回憶。主人翁後悔當初未有把藏於心裏的一份情表白出來，如今機會錯過了，不知「何時何地重見」了。關正傑演繹真緻，教人惘然。

另一首劇集歌，《賴布衣》插曲〈織個幽夢〉的歌詞優美，不愧是一個美夢：「讓我今天織個幽夢／共你享天邊清風／夢裏彷彿掌握永恒／時光不復流動」，儘管這是一個夢，而且終有夢醒的一天，但主人翁的痴心和誠意，仍然教人動容。關正傑的平和演繹，既純真又舒服！

〈小小一個家〉與兩年後徐小鳳的〈風裏的呼喚〉同曲，都是日本改編歌，原曲帶有田園味道，曲風平和舒服，有如清泉一般；關氏的版本帶有溫馨的味道，給人一個溫暖的安樂窩的感覺，其愉快的氣氛都注入歌曲之中。

〈愛的土地上〉是改編外國名曲而成，原曲 The Land is Mine 很有氣派，幾年後羅文也同樣將此曲改編，是為〈無限風光〉。兩者各有特色，關正傑這個版本較為平實，卻更有內涵，帶有為理想而戰的深層意義。

錄音簡評

靚聲版本的終極音色比較細緻而穩定，人聲吐字清晰，輪廓精緻，樂器音色分佈平衡，而且有伸延力，沉實而富爆炸力。〈天籟〉無垠宇宙的場面，既有深度，也有距離感；〈碧海青天〉的中樂，音色通透，笛子的吐納吹奏很有味道；〈夕陽戀曲〉的樂器表現具層次感；〈盡在不言中〉的氣氛和佈局一流，提高了唱片的可聽性及耐聽感！是值得收藏的一張作品。（全碟為反相錄製）

① 唱片封底列明唱片歌單。

② 歌詞紙開始由單色格調改為雙色印製，製作上越見心思。

③ 《天籟》封面及封底使用外景拍攝照片，不再單是影樓硬照。

17 《射鵰英雄傳》
羅文、甄妮

（EMI(Hong Kong)Limited ／ 1983 年 ／ 唱片編號：EMGS-6018）

第一面

1. 鐵血丹心
2. 滿江紅
3. 桃花開
4. 肯去承擔愛
5. 長城謠
6. 你的淺笑

第二面

1. 世間始終你好
2. 四張機
3. 一生有意義
4. 千愁記舊情
5. 似是前生欠你
6. 美滿前途全力創

對唱經典
後無來者

《射鵰英雄傳》專輯在 1983 年推出，兩大重量級歌手羅文及甄妮破天荒攜手合作；當時羅文為 EMI 旗下歌手，甄妮則自資開設金音符唱片有限公司，這次合作為史上首次兩間唱片公司共同製作，推出了一張曲目接近劇集原聲大碟的作品。

被遺忘的錄音改動

劇集分作 3 輯拍攝，分別為《鐵血丹心》、《東邪西毒》及《華山論劍》，因此歌曲也同樣分成 3 個獨立的段落，一共有 8 首之多，佔了唱片曲目的三分之二。以單一劇集歌曲數目而論，僅次於 1976 年推出、同為金庸改編作品的《書劍恩仇錄》原聲大碟，但在整體製作上，《射鵰英雄傳》比《書劍恩仇錄》有過之而無不及！

筆者對這作品的評論次數其實不少了，但每一次重寫再聽，尋根究底，就會發現有更多新元素在內，以下要說的一首，就是出現過兩個版本，由羅文及甄妮合唱的第二輯《東邪西毒》主題曲〈一生有意義〉。

有天和一位甄妮的粉絲談起這張大碟，我們找尋音源細意比較，發現當年電視劇播出時，全首歌是以甄妮為主線，負責主唱高音部分，而羅文以附和形式唱二音，到了「用盡愛與我痴／與你生死相依」這兩句之時，甄妮的高音更見突出，但效果可能太誇張，聽來不舒服。因此，在錄製唱片版本的時候，作了一些改動，這兩句的高音位置交由羅文負責，甄妮則改唱低音，出來的感覺就截然不同了。如果有機會，大家一定要找找當年的電視劇歌曲版本，仔細聽聽，從中比較！

對唱效果絕無冷場

全碟音色較為突出的有 6 首之多，〈鐵血丹心〉的樂器及人聲相對比較厚潤，羅文及甄妮的喉底亦比較有深度，是頻寬最自然的一首，低音的彈性最好！

〈滿江紅〉低音有爆發力，而且密度比較高，羅文的人聲與吐字力量亦非常好，那份激昂的情緒與憤怒的感情表露無遺，唯一缺點是鼓的力量較為死實，有一點點「壓心口」的感覺！

〈世間始終你好〉以氣勢而論是全碟之冠，有由頭帶到尾的氣氛場面，並無冷場，而羅文及甄妮的對唱功架亦可見一斑，可以算是力的表現，相信是後無來者了！唯獨筆者仍要批評錄音上的一點遺憾，就是整體歌曲的低頻略為少了一點，導致聽來很容易有吵耳感，如果能在器材上調節一下，效果就會好多了，但原聲比較搶耳已成事實，比較可惜！

〈一生有意義〉此曲的音色比較平和，總算沒有失衡的感覺，對唱效果亦可以，如果要評論的話，就是音場比之前幾首弱了一點，但如前文所言，「用盡愛與我痴／與你生死相依」兩句對唱互調，出來的感覺真的比較自然而入耳，歌曲的首段氣氛的確能與《東邪西毒》有相互貼題的效果，值得一讚！

〈長城謠〉這歌雖然並非電視劇歌曲，但整首歌曲的畫面故事性十分強，把長城的烽煙歷史記載在歌曲裏：「城上垣上千載火併／中國歷變少享安定」，以人性及民族感覺出發，好一首詞作！羅文那份恭敬嚴謹的唱法亦有獨特感染力，具歷史意義，筆者認為可以媲美文學作品。

〈千愁記舊情〉中羅文淒美的演繹，那份男子氣概恰如其分地流露在歌曲之上，不慍不火：「從此斯人失去／剩我千仇記舊情」，感覺很有深度及氣氛，是筆者心水推介的作品。

錄音簡評

近年《射鵰英雄傳》大碟的地位不斷被推高，原因是重拍此劇的次數越來越多，加深了 1983 年版本的經典地位，幾乎愛好收藏電視劇歌曲大碟的朋友例必收藏一張。但因為首版唱片的塑膠原料比較堅硬及欠缺彈性，一般而言播放出來的音色都未能達到應有的效果，因此在首版要找到聲音好的，並不是容易之事。

首版大碟的碟芯為藍底銀字，第二版為黑底銀字，兩個版本不同的地方在於塑膠物料柔韌度。比較柔軟的唱片音色彈跳力好一點，引致高低伸延性更強，因此音色比較自然舒服，亦較為耐聽。所以如果大家能找到一張比較柔軟的首版唱片，「賽果」可能改寫，只是以筆者找了 30 多年的經驗告訴大家，這不是一件容易的事，只是希望在人間吧。

平心而論，這張唱片的歌曲編排與誠意方面，的確是盡心盡力了。以 EMI 的聲底而言，在 1983 年能有這個效果，已經是很不錯。筆者認為在整體音色上，唯一比較弱的地方是人聲的喉底厚度，以及低頻的下潛力弱了一點，這方面表現最出色的是娛樂唱片公司，但在其他製作方面，已經是很有水準！

特別一提，近年來 SACD（Super Audio CD）的製作開始成熟，SACD 由 Philips 及 Sony 共同研發，碟片大小和 CD 一樣，在音場及播放長度上則比 CD 優勝，音色的角度基本平衡，感覺可以媲美黑膠唱片，而近來推出的《射鵰英雄傳》單層SACD 就是其中一張代表作，整體平衡度甚至有凌駕黑膠唱片的可能。時至今天，科技的進步的確有無限可能，而作為音樂發燒友的筆者，亦慶幸有這進步的一天。

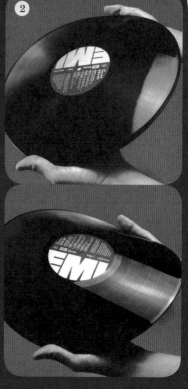

① 唱片首版與第二版，分別為上方取碟的雙封套，以及右方取碟的單封套設計。

② 首版唱片碟芯招紙為藍底銀字，唱片比較硬，同樣音色也較硬；二版唱片碟芯招紙為黑底銀字，唱片比較柔軟，因此音色亦較有彈性。

③ 首版與二版歌詞紙亦有明顯不同，首版使用粉紙印刷用色較深，二版使用書紙印刷比較朦朧。

④ 首版雙封面設計，能把兩位歌者的面孔相互重疊，做出個人照片；大碟由陳幼堅設計，曾榮獲唱片封套設計獎。

18 《麥潔文》（江湖浪子）
麥潔文

（娛樂唱片公司 / 1984 年 / 監製：Lau Tung / 唱片編號：CTS-12-73）

第一面		第二面	
1.	江湖浪子	1.	陽光下的孩子
2.	愛跳舞的少女	2.	偏偏惹恨愛
3.	夜夜痴纏	3.	不想再迷惘
4.	電光霹靂舞士	4.	歸去吧
5.	劍影淚痕	5.	獨自追憶過去
6.	難忘的你	6.	最孤寂時分

爽朗演繹
亦剛亦柔

1983 年，麥潔文在娛樂唱片公司推出《萊茵河之戀》後，受注目程度提升。麥潔文曾參選港姐，後參加歌唱比賽奪獎，再加入 DJ 行列，可說是不斷轉變角色。但自從加入娛樂唱片公司，便開始專注歌唱事業。1984 年，她個人第四張作品《江湖浪子》推出，並同時接下香港電台劇集《陽光下的孩子》的演出機會，擔任年輕母親一角，角色入屋，形象正面，取得不錯的觀眾緣，讓其發展更順利。

專輯收錄了無綫劇集《江湖浪子》的同名主題曲及兩首插曲。然而來到 1984 年，劇集歌引起的關注程度已大不如前，其實歌曲的水準不俗。大碟內另一主打歌為〈電光霹靂舞士〉，迎合當年的霹靂舞熱潮，在舞場、的士高流行一時，而〈愛跳舞的少女〉同樣動感不錯；電影《靈氣迫人》主題曲〈夜夜痴纏〉更惹來一段鬧鬼小插曲。這專輯在當年也可算是為麥潔文的歌唱事業帶來第一次高峰。

全碟歌曲千變萬化

〈江湖浪子〉為電視劇同名主題曲，麥潔文有很好的發揮，她的演繹有其特別的吸引力，聲音開揚而不受拘束，把歌曲中浪盪江湖的爽朗感覺發揮出來，帶有武俠片的味道！

〈愛跳舞的少女〉是動感快歌，麥潔文對歌曲的動感控制很穩定，帶出節奏感，把歌曲需要的氣氛帶出，不錯。

〈夜夜痴纏〉是電影《靈氣迫人》主題曲，當年常被傳在電台播放時會傳出靈異聲音，尤其首段以和聲襯托氣氛那幾十秒，傳說有一把重疊的聲音在內，成為當年一個茶餘飯後話題！麥潔文淒美的演繹，有

一定的張力，而聲線中柔中帶剛的感覺，讓歌曲突出女子的堅毅味道。

〈電光霹靂舞士〉是火熱的一曲，同樣是勁歌熱舞的氣氛，但今次更為暢快；快歌要能夠投入，歌詞是重要一環，林振強把當年的霹靂舞（又名觸電舞）融合其中，使歌者投入，更使聽者投入，麥潔文亦使盡渾身解數，感受歌舞中的動力，而徐日勤的編曲配合得非常到位，終得到聽眾的認同，得到不錯的迴響。

〈劍影淚痕〉為另一部武俠劇集《青峰劍影》的主題曲。恩怨情仇是武俠劇的主線，麥潔文掌握到箇中的矛盾無奈，表達很有感情，很有戲味！

〈難忘的你〉是《江湖浪子》插曲，描寫一段專一、痴心的感情，麥潔文唱來有很深的感受，柔情中帶悲痛，悲痛中有堅毅，然而回頭也是一場空，是一次不錯的演繹。

〈陽光下的孩子〉是鄭國江一貫拿手的兒歌，小朋友的演唱方式與另一首兒歌〈我都做得到〉非常近似，很有可能是同一班小朋友再一次合作；麥潔文的加入更帶來了化學作用，非常討好！配合她在劇中飾演的母親形象，更使歌曲有教育味道，是值得推薦的親子作品。

〈徧徧惹恨愛〉是筆者全碟至愛的一首歌，這首《江湖浪子》的插曲雖然與其他武俠劇插曲近似，但非麥潔文而不作他人想的感覺很深，她就是有一把典型武俠劇需要的聲音，其獨特的聲線帶有一份豪爽，骨子裏亦剛亦柔，聽罷此曲，明白為何娛樂要簽下她了。

餘下的四首作品：〈不想再迷惘〉、〈歸去吧〉、〈獨自之追憶過去〉與〈最孤寂時分〉，麥潔文的演繹亦能掌握得到，只是編排有點單調，是專輯中較為平凡的歌曲。

錄音簡評

娛樂唱片自 1983 年開始，改變了唱片碟芯顏色，由原來的深藍色改為漸變的粉藍色，同時錄音也開始走向數碼混音。麥潔文加入娛樂時，正值這時期。唱片音色比較全面，雖然有一點數碼感覺，但動態與人聲表現很平均，最主要是清晰度的平衡更為理想，以整體錄音而言，這張作品是不錯的，歌曲之間的錄音並沒有太大差距，除去編曲角度，錄音水準確是娛樂唱片公司中段時期的一張代表作。

1984 年，適逢是 CD 技術的開發期，而麥潔文亦得到這次機會，娛樂為她推出該公司首張個人歌手 CD（顧嘉煇曾推出音樂 CD），並交由日本 Sony 製造，這張 CD 的音色在娛樂唱片公司中，可以稱得上是最近黑膠版本音色的了。唱片方面，製作過程也很特別，是以兩條生產線來製作，而且是不同廠商，其一為 Sony，另一間為 JVC，當中仍以 Sony 製作的批次做得比較好，平衡而且細緻，對比 JVC 的壓碟效果，後者就是人聲有點硬，高頻的伸延不足，以及低音的下潛力不足夠了。

（全碟為反相錄製）

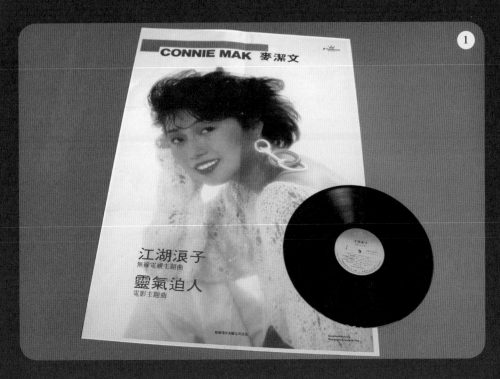

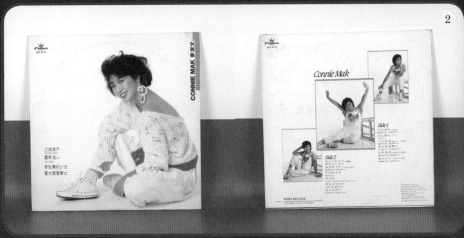

① 唱片歌手海報與封面造型如出一轍，並使用 1983 年後娛樂唱片的碟芯招紙規格。

② 從《江湖浪子》封面可見，唱片公司開始注重歌手形象，所以並沒有加入劇照。

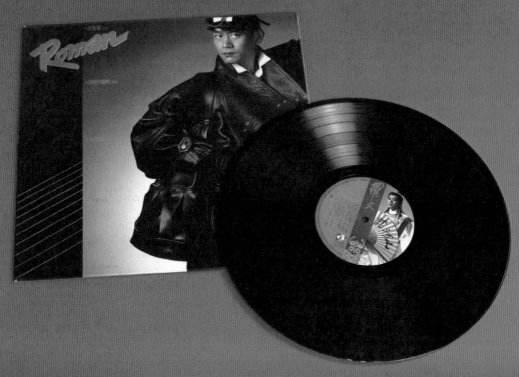

19 《羅文》（波斯貓）
羅文

（華星娛樂有限公司 / 1985 年 / 監製：趙文海 / 唱片編號：CAL-06-1020）

第一面	第二面
1. 波斯貓	1. 笑踏河山
2. 為明天歌唱	2. 又見天藍
3. 午夜怨曲	3. 報春鳥
4. 枷鎖	4. 共享歡樂年
5. I love you	5. 誰令我獨看天
	6. 劍膽柔情

宜古宜今
穿越時空

1985 年，TVB 再一次拍攝古龍名著《楚留香》，故事以《蝙蝠傳奇》為題，並找來在 1983 年版本《射鵰英雄傳》中飾演楊康一角的苗僑偉飾演楚留香，及由 1984 年版《神鵰俠侶》中飾演耶律齊的任達華扮演蝙蝠公子，兩大小生合作，《楚留香之蝙蝠傳奇》得到不俗的收視。

唱片交由華星製作及發行，起用旗下兩位歌手羅文及汪明荃，主題曲〈笑踏河山〉由羅文主唱，此外兩人合唱插曲〈劍膽柔情〉，並找來曾於 1979 年與詞人黃霑合作填寫〈楚留香〉，身兼創作總監的鄧偉雄擔任歌詞創作。另外大碟以創新意念「宜古宜今」為主題，其中 5 首歌為西方曲式，另外 6 首歌曲為中樂格調，結合中西兩面，為羅文帶來唱片創作上一次嶄新突破！

西式曲式演繹破格

西方曲式方面，〈波斯貓〉是羅文計〈激光中〉後另一次歌曲上的破格，唱腔帶有很重「妖」味，這樣新派的演繹拿捏得剛剛好，並沒有過火。以當年的社會尺度而言，可說是迴響較多的一首作品；以藝術角度來看，他的舉手投足，就是為創新重新定義，而歌曲的演繹紮實，技巧亦高，不失為一首經典的創新作品！

〈為明天歌唱〉是一首為目標奮鬥，唱出歌者內心感覺的歌曲，以歌手為終生職業，只要有掌聲便滿足，為歌以唱，為唱而生！

另一首作品〈午夜怨曲〉改編自著名外國歌手 Prince 的作品 *When Doves Cry*，羅文的演繹水準與外國歌手不遑多讓，有幾分冰冷，很有高格調的味道，是筆者很喜歡的一首！

〈枷鎖〉那份都市人的感情剖白，又是另一個演繹心態，自然而激盪；節奏明快，直截了當，帶有一種無可奈何的情感！

I Love You 流露直率的情感，描寫情侶之間簡單的相處，令聽者意會一份乾淨利落的愛情態度！

中式曲式看破世情

中式曲式方面，劇集主題曲〈笑踏河山〉唱出了灑脫的胸襟，看透世情的情懷：「踏河山輕帶笑我獨行 / 如逝水若行雲」。充滿歷練的人生，卻又能一笑置之，羅文的演繹把那份英雄氣度表露無遺，內斂而不失傲氣，是一首實而不華的作品。

〈又見天藍〉曲風帶有春天的生氣，羅文發揮自若，把悠然自得的感覺注入整首歌曲之中，聽起來很舒服，可舒緩繁囂的俗世情。

〈報春鳥〉中的報春鳥形象活靈活現，羅文柔中帶剛的演繹，優雅高貴。他親自作曲，是一次美的表現，編曲亦是另一個驚喜，暖和而清晰的編排，每段小提琴與鋼琴的合奏點綴每一個音符，意境完美地融入整首歌曲之中，是一首曲、詞、編、唱天作之合的作品！

〈共享歡樂年〉是羅文最能掌握的歌曲類型，活生生的舞台劇氣氛演繹！〈誰令我獨看天〉流露看破世情的心態：「願世界 / 像天空星星以愛相處」，好一個世界大同的烏托邦！

全碟壓軸一曲為劇集插曲〈劍膽柔情〉，是羅文與汪明荃的再一次合作，歌曲有細緻柔情的一面，唱出了濃厚感情，比前作〈圓月彎刀〉只以唱功為先的感覺更有味道，是兩人合作更上層樓的一次！

錄音簡評

　　全碟以「宜古」的一面錄得更傳神，以中樂為主，可以說沒有冷場，當中以〈報春鳥〉的音色最為突出，〈又見天藍〉、〈共享歡樂年〉和〈誰令我獨看天〉樂器平均通透、明亮而厚潤，人聲吐字清晰，具層次輪廓及立體感，場面開揚有其可聽性，〈笑踏河山〉和〈劍膽柔情〉則相對較弱，開揚度差了點！

　　「宜今」一面的錄音比較平淡，當中只有〈午夜怨曲〉較為突出，有點失望，而聽罷整張作品，筆者認為羅文始終比較適合古裝味道的歌曲，也許與他早年曾參與兩次粵語音樂劇（《白蛇傳》及《柳毅傳書》）及一次以中樂為主的概念大碟《卉》有關，總覺他每次在中樂配合的歌曲中發揮更到位，更有味道！（全碟為反相錄製）

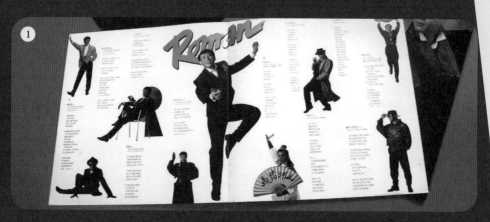

① 以設計為先的華星娛樂有限公司，歌詞紙的設計理念也有別於其他公司，是
　次用上中、西造型配合大碟概念。

② 連碟芯招紙也設計成一邊「宜古」，一邊「直今」，古裝與時裝的反差，羅文
　輕鬆駕馭。

③ 大碟封面為羅文穿上黑西裝的〈波斯貓〉造型，封底為其〈笑踏河山〉小生
　扮相，封面封底呈現截然不同的感覺。

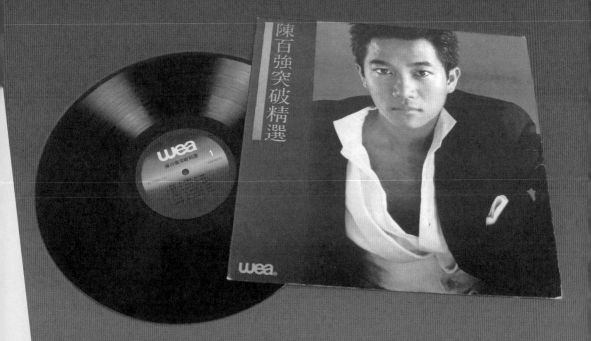

20 《陳百強突破精選》
陳百強

〈華納唱片公司 / 1982 年 / 監製：譚國基 / 唱片編號：H93041〉

第一面		第二面	
1.	突破	1.	幾分鐘的約會
2.	漣漪	2.	沙灘中的腳印
3.	喝采	3.	快樂的醜小鴨
4.	太陽花	4.	思想走了光
5.	有了你	5.	失業生
6.	念親恩	6.	飛出去

細緻筆觸
真情獻唱

陳百強（Danny）可算是香港首位公認的偶像歌手，自 1977 年參加香港山葉電子琴大賽奪得冠軍後，於 1979 年正式入行，一首〈眼淚為你流〉即為他帶上人生第一個事業高峰，該曲成為第二屆香港電台十大中文金曲之一，同時也是他第一個粵語流行歌曲的獎項；此歌陳百強包辦了作曲及主唱，並由鄭國江以細緻筆觸刻劃出一段初戀故事，造就陳百強成為年青一代的偶像和白馬王子。

鄭國江與陳百強的火花

陳百強首張大碟 *First love* 中，鄭國江寫了 5 首作品，自此彷彿成為 Danny 的御用填詞人，往後數張粵語專輯，絕大部分詞作都是出自鄭國江之手。

從 EMI 的《眼淚為你流》至華納的《陳百強突破精選》，僅僅 3 年半之間，陳百強便推出了 3 張半的粵語專輯及一張新曲加精選，在那個年代來說，產量實在驚人，而單單是鄭老師的詞作就有 34 首之多，因此他和 Danny 的歌路相互影響，是必然之事，而能夠擦出創作火花，更是相得益彰。

鄭國江作為對劇集歌曲貢獻良多的詞人，跟陳百強卻沒有留下太多電視劇作品。這個或與 Danny 屬於新一代偶像歌手，形象上與古裝武俠劇顯得格格不入有關；1981 年，陳百強絕無僅有地參演了無綫劇集《突破》[1]，除了擔任主角，更主唱了同名主題曲及插曲〈漣漪〉，這或許跟他從 EMI 轉投華納有關。往後陳百強未有再演出電視劇，劇集歌也是偶一為之，但都教人印象難忘，〈畫出彩虹〉、〈痴心眼內藏〉及〈一生何求〉等，都是其少有的劇集歌代表作。

回說這張《陳百強突破精選》，可算是總結了早期陳百強跟鄭國

江合作的階段，全碟除〈念親恩〉外，全由鄭國江作詞，當中揭示了鄭國江一些創作類型、方向和特色，每一首作品他與 Danny 都能擦出火花，說是千里馬與伯樂的感覺，亦不為過。實在應該把這些美好回憶留下！

每首作品耳熟能詳

作為青春劇《突破》的同名主題曲，一份衝勁與活力活現在字裏行間，描述青年人面對挑戰的態度，以及打破心中關卡的種種磨練，內容正面而且直截了當，是鄭國江手到拿來之作。Danny 充滿鬥心的演繹，為全首歌曲注入了朝氣與不屈的硬朗感覺，既有細緻情感，也有爆發點，不愧是經典！

第二首〈漣漪〉是《突破》插曲，跟主題曲可謂有一動一靜的對比。清脆明亮的鋼琴入音，細緻而耐心的吐字：「生活淡淡似是流水／全因為你變出千般美」。一份純真的年輕感覺，少年不識愁滋味，Danny 投入、用心的演唱，使聆聽者融入歌曲的意境之中，細味戀愛滋味。

〈喝采〉一曲，唱片公司直接採用了同名電影作歌名，把鄭國江原用的〈鼓舞〉放棄了，成了今天大眾認識的歌名。鄭國江曾多次在不同地方就這事情發表過，姑勿論甚麼名稱，歌曲已深深打入每位愛上八十年代粵語流行曲的香港人心坎了。歌曲中流露的一份跌倒再爬起來的精神，還有那份堅忍向前的力量，一聽下來就有振奮人心的張力，Danny 所展現的堅毅不屈，是一次真性情的流露。

〈太陽花〉是電影《失業生》的插曲，歌曲開朗、活潑、青春有勁，感覺到 Danny 從心裏面散發出快樂，標誌着少年成長路。

《失業生》主題曲〈有了你〉，帶有少男的情懷、純真的初戀味道，鄭國江把對心儀女生的感覺立體地描述出來，「心中想與你／變做鳥和魚／置身海闊天空裏」，歌詞直率，表達出簡而清、甜在心頭的感情，配合陳百強翩翩公子的氣質，成功演繹出神采。

〈念親恩〉也在電影《失業生》出現過，舐犢情深的暖意，感激的情懷，細緻開懷的表白，誠懇中見真情，陳百強把濃濃的親情都用心唱出來了。

《失業生》另一首插曲〈幾分鐘的約會〉，也是教人耳熟能詳的作品。甜思思的一段初戀，天真純潔的年輕青怱歲月，是何等美麗的童

話！「地下鐵碰着她／好比心中女神進入夢」，Danny 用童話主角的態度投入鄭國江的歌詞之中，既幼嫩，有失落也有甜蜜！

〈沙灘中的腳印〉描寫幻得幻失的感覺，那份期盼之情卻又是如此堅定。

〈快樂醜小鴨〉的歌詞講述很多人着重外表，但其實內心才是最重要，「醜小鴨／快樂醜小鴨／心坎裏你是美人兒」，只要能自我認定，信念就不會容易動搖，並且能討人歡喜。

〈思想走了光〉描述年青人的感情，既緊張又真實，面對喜歡的那一位，總是有心如鹿撞，不知所措，陳百強演繹出那純真感覺。

〈失業生〉寫出年青人對前途迷茫的感覺，對社會有未知的恐懼，既想長大，去開展新的希望，但又怕面對成人世界的競爭，進退兩難。Danny 用了一份無助的感覺來演繹，情感到位。

描述父子情的歌曲並不常見，〈飛出去〉是其中一首，鄭國江在這裏用書信的方式表達，感情至深卻又帶含蓄，主人翁對父親循循善誘的告誡銘記於心，以耐心的態度跨越明天！歌曲正面，Danny 以敬重的態度演繹出來，十分有感覺！

錄音簡評

這唱片有兩個不同廠商製造的版本，一為美國華納廠，一為飛利浦廠，華納版本的碟身因為較厚硬，導致聲音較呆滯，高頻失去了通透度，場面比較薄弱；飛利浦壓碟的版本非常平衡，高低伸延度足夠，人聲厚潤而且吐字清晰，立體感十足，陳百強喉底所發揮的感情都能清楚表達，可見他是如何動真情地演繹。這版本是我非常推介的一個靚聲陳百強作品，而這亦是一張風格統一的鄭國江作品，與陳百強的清新感覺很合拍，因此造就了一首又一首的經典。（全碟為反相錄製）

陳百強另一次參演的 TVB 劇集，是 1980 年的《輪流傳》。

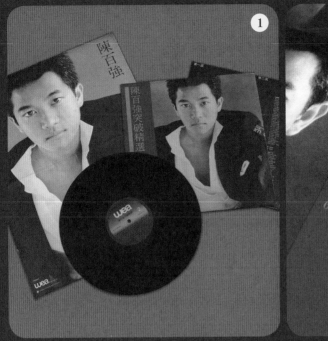
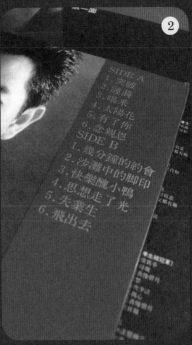

① 《陳百強突破精選》唱片封面與海報使用同一張照片,唱片碟芯彩色招紙為華納唱片於 1978 至 1982 年間的官方統一招紙,至 1982 年中改為其他設計。

② 唱片封底列出的歌曲,有九成是鄭國江老師填詞的作品。

③ 陳百強罕有地參演無綫劇集《突破》,此精選大碟為他少有的電視劇劇集歌及電影歌曲唱片。

用字註釋：

　　為使讀者能「眼看耳會」，筆者在此簡單解釋一下以下用詞；如果要以學術角度分析，怕用全本書的篇幅也解釋不盡，因此，此處僅以筆者的聆聽角度簡述，望大家能有所意會：

1.　正相或反相錄製；如果聆聽者面向播放器材與喇叭之時，感覺歌手面向你唱歌，那他吐字的輪廓與發聲的定位，及每個微細的變化，都會一一呈現你眼前，而且感覺人聲會在所有樂器前面，這就是正相錄音。反之，如感覺歌手背向聽眾，面向牆壁唱歌，猶如有物件阻擋了人聲一樣，這就是反相錄音。所以，播放唱片時，如果唱片為反相錄音，則需要先為器材作適當調校，把人聲和樂器聲的位置對換，才能好好享受聆聽效果！

2.　分析力：指歌曲在器材配合下播放出來的解像度，一般形容歌曲聽起來是否透徹。

3.　分隔度：多指樂器的擺放位置，如果樂器與樂器之間距離足夠，那在聽感上就有被立體包圍的感覺。

4.　平衡度：樂器與人聲之間的聽感比例，人聲過大或樂器聲過大都會影響歌曲表現。

5. 音色：聲音中的聽感是和暖還是冷冰冰。

6. 聲底：歌者的聲音個性，例如聽起來是柔和還是硬朗。

7. 喉底厚度：歌手演唱時，喉底的和暖度與刺耳度的比例。

8. 回音：人聲或樂器聲加強了回音（Echo）效果。

9. 頻寬：聆聽歌曲播放時覆蓋範圍的大小，頻寬愈大空間感愈大。

10. 音場：歌曲中聆聽到的整體面積的距離。

11. 低頻：低音中的餘韻，沒有餘韻的聲音較突兀。

12. 低頻下潛力：指的是低音伸展餘韻的最大距離。

13. 高低伸延性：高音與低音的伸展的延續距離。

14. 彈跳力：低音所發出的跳動餘音，有彈跳力就是聽感柔軟有起伏。

後　記

　　去年年中，承蒙非凡出版給予機會寫作本書，自商討至規劃，由作品的方向定位至落實執行，過程中編輯不斷引導，期間稿件一再推遲，卻仍然給予我最大的容忍與體諒；我看着拍攝照片的過程，以及他們對待稿件的認真，讓我學懂了很多出版的知識，在此，再次多謝非凡出版的團隊：梁卓倫先生、林雪伶小姐和楊愛文小姐的全力協助。

　　這部作品，是以七十年代的電視劇歌曲為引子，讓大家了解粵語流行曲是如何開始茁莊成長的；其實在同一時間步上征途的，還有兒歌、卡通片歌曲、電影歌曲，以至往後的 DJ 歌手、偶像歌手和七十年代的樂隊潮流等等，這些都是筆者將來希望涉足的香港流行歌曲與文化歷史演變的課題，盼望有一天，能將這些一一寫下，成為一系列回憶香港流行音樂歷史的作品。同時，我也希望參與各項跟粵語流行歌曲相關的研討和傳承工作，以及繼續從一般普羅大眾的角度，將聆聽流行歌曲的經驗，跟大家好好分享。

　　再次感謝曾幫助我的朋友們。謹以此作品，送給對粵語流行歌曲有興趣的廣大讀者。

電視汁撈飯
跳進劇集歌大時代

著者
黃國恩（Ivan Wong）

責任編輯
梁卓倫、林雪伶

裝幀設計
楊愛文

排版
楊愛文、沈崇熙

印務
劉漢舉

出版
非凡出版
香港北角英皇道 499 號北角工業大廈 1 樓 B
電話：（852）2137 2338　傳真：（852）2713 8202
電子郵件：Info@chunghwabook.com.hk
網址：http://www.chunghwabook.com.hk

發行
香港聯合書刊物流有限公司
香港新界大埔汀麗路 36 號
中華商務印刷大廈 3 字樓
電話：（852）2150 2100　傳真：（852）2407 3062
電子郵件：info@suplogistics.com.hk

印刷
美雅印刷製本有限公司
香港觀塘榮業街 6 號海濱工業大廈 4 樓 A 室

版次
2018 年 11 月初版
©2018 非凡出版

規格
16 開（170mmX240mm）

ISBN
978-988-8571-24-6

鳴謝：風行唱片有限公司授權部分圖片